島與鯨。
海洋之子。

《男人與他的海》
——拍攝紀實

黃嘉俊 導演——著

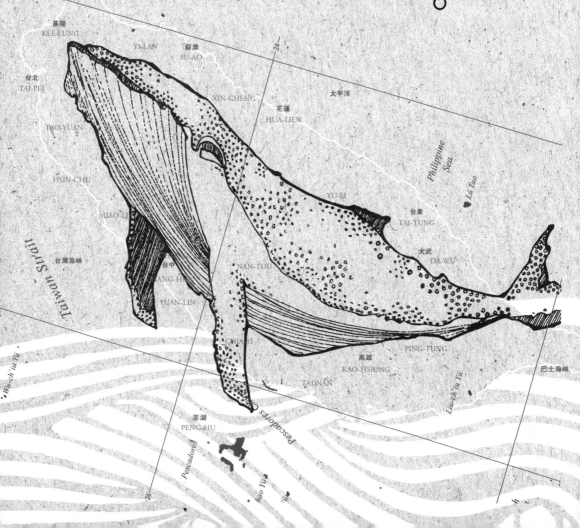

請搭配服用，電影裡沒提、沒講、沒帶到的……創作補遺。

2012年，因為初學潛水，而有機會跨出陸地躍身入海，走入一輩子都探索不盡的寬闊，也因此八年後有了《男人與他的海》這部海洋紀錄片，為人生再標記一個段落。謝謝如何出版社的邀約，也讓我躍身書海，有機會在40歲後完成第一本寫作。

每個決定都是一場冒險，不論最後的結局如何，但那從無到有的人生，絕對是越來越精采沒錯。

這本書的功能和價值，在於許多電影裡沒提、沒講、沒帶到的，

期待更鉅細靡遺地在這裡頭說明，還有映後座談和專題演講時，可能被問，甚至更多來不及回答的種種，都先試圖在此給個交代。

所以，這本書會是拍攝紀實，也是創作的補遺，或是導演無法在觀眾忍受限度內交代完畢的那些不絕滔滔……您可以在看電影前先閱讀，也可以在看片後補充，就算不看片只讀書也行，各種搭配服用的方式，皆有不同反應及效果。

閱讀喜歡單刀直入，不看自序和推薦序的我，輪到自己上場也努力用最短的文字結束這個功課，並且不害朋友和陌生人辛苦寫推薦，來掩飾和美化作者的瑕疵。自己要做這件事，就自己擔負這

個責任吧！這篇自序是最後一章內容完成後，立刻接著寫就的。這段期間，我總是在妻女都順利入睡後，才能坐在家中餐桌一隅，開盞小燈，安靜緩慢的思考和寫作。對照外頭紛擾嚴重的武漢肺炎疫情，能夠順利在今天完稿，只覺得感恩與幸福。

雖然職業身為導演，但我也著實不知道自己這部人生電影，劇情會怎麼發展？明天的通告又會長得如何？或許就驟然殺青下了台也說不一定。不過既然這次導演不是我，那就好好享受擔任男主角的機會，為人夫、為人父、為人師、拍片和寫作……生命短暫，人生無常，把握當下才能痛快！作家黑糖的初登場，請多多包涵！

2020.2.11

　　　請搭配服用，電影裡沒提、沒講、沒帶到的……創作補遺。

自序

島與國

如果台灣是一頭鯨魚。

這座島國的性格會有什麼特殊之處？

命運又會有什麼不同？

鯨魚之島

01 ———

不是島，我是魚，
隨時睏醒，隨時啟程。

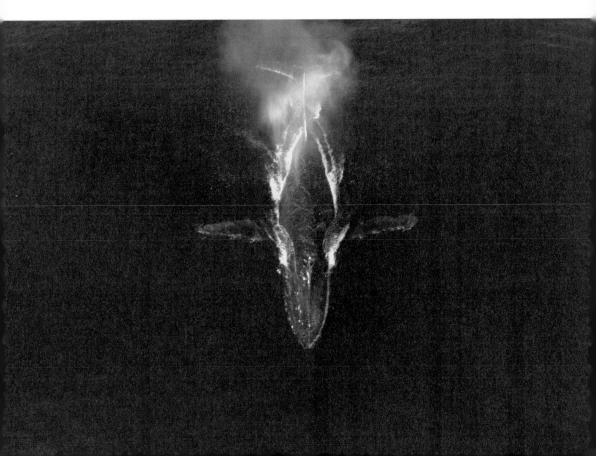

藍天白雲，波平如鏡的大海，遠方有一座陸地，這是電影開始的第一個畫面。此時海面中央突然有了擾動，是船？還是浮出世界的島嶼？等到一片大大的胸鰭伸出海面，拍打節奏，側游向前，彷彿正直直向著我們，而且越游越靠近……我們才知道，沒錯，這是魚，而且還是一隻鯨魚！

> 茫茫大海中遇上一頭鯨魚，
> 而且牠還主動朝著你親近，
> 這是多麼幸運的一件事呀！

這對原本正在拍攝海洋美麗空景的我們來說，真是一個意外的大驚喜。於是鏡頭開始後退，而鯨魚依舊緊跟著，甚至完整地展現牠的面容、牠的身軀，位在頭頂上方的氣孔，像是禮炮一樣，對著天空朝我們發射出燦爛的水煙花，在陽光下，甚至浮現出一道彩虹。真是令人感動的生命禮讚，相信你和我一樣，從來沒有這樣看過鯨魚，如此靠近、清晰、壯麗。

如果台灣是一頭鯨魚？

是的，電影一開始，便是一顆長達兩分鐘的長鏡頭，一隻大翅鯨從遠方緩緩游動靠近，一路換氣、加速，直到最後潛入深深的海底。這是一個宣示性的畫面，它代表了整部片的核心價值，台灣是個四面環海的島國，這座大島的形狀從空中來看，在過去一直被稱為像是一顆地瓜，或者一片長型的龍眼樹葉。

正緩緩靠近的大翅鯨。

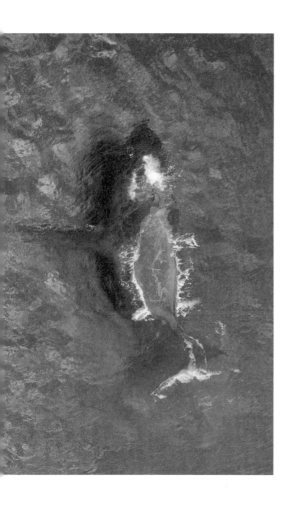
既是地瓜擁有強韌的生命力，也像鯨魚一樣，
無懼風浪、勇於創造生機。

台灣其實更像是
一隻浮在水面休息的鯨魚，
這隻鯨魚沉睡已久，
應該要開始甦醒。

／

鯨魚，是目前地球上最大的動
物，鯨魚不屬於陸地，鯨魚的世
界更浩瀚，地表上占據70%的海
洋，都是牠自由來去的領域。鯨
魚和人類一樣都是哺乳類動物，
根據古生物學家的研究推測，他
們認為鯨魚可能是從陸上的走
獸，再回到水中演化而成。

這麼說起來鯨魚的確是一個有遠
見的智慧生物，牠預見了陸地
的狹窄與擁擠，選擇了一個寬廣
無邊的生活領域。在鯨魚的世界
裡，大海沒有圍牆，沒有國界。
從太平洋西岸游到東岸，就像從

客廳走進廚房一樣容易。如果台灣也是一頭鯨魚呢？這座島國的性格會有什麼特殊之處？她的命運又會有什麼不同？

鯨之島，台灣

「不是島，我是魚，隨時睏醒，隨時啟程。」這是電影主題曲裡頭的一句詞，我將它放在序場，開宗明義地述說身為這部電影作者的想法與期待。這座島上**大家的祖先都是漂洋過海而來，勇敢的選擇離開原居地，透過航行找到這個落地生根的新家園**，繁衍後代至今。台灣是一座海島，海島兩個字說明了，海和這座島的關係是如此緊密且無法脫離。

鯨魚的世界裡，大海沒有圍牆，更沒有國界。

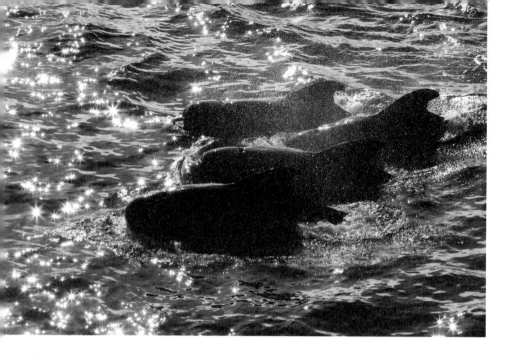

身為海島民族的我們，血液裡其實都流著不可抹滅的海洋DNA，**面對四周包圍著的海洋，處處都是機會，充滿著各種可能性，只要我們像鯨魚、像我們的祖先一樣，不冀望陸地，往最深最廣的海游去，充滿希望驚喜的未來，就在前方。**

跳脫框架地思考，像鯨魚一樣優游大海、勇敢冒險，開創不一樣的生機。

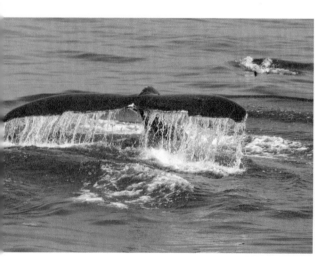
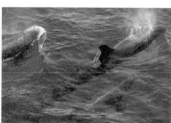

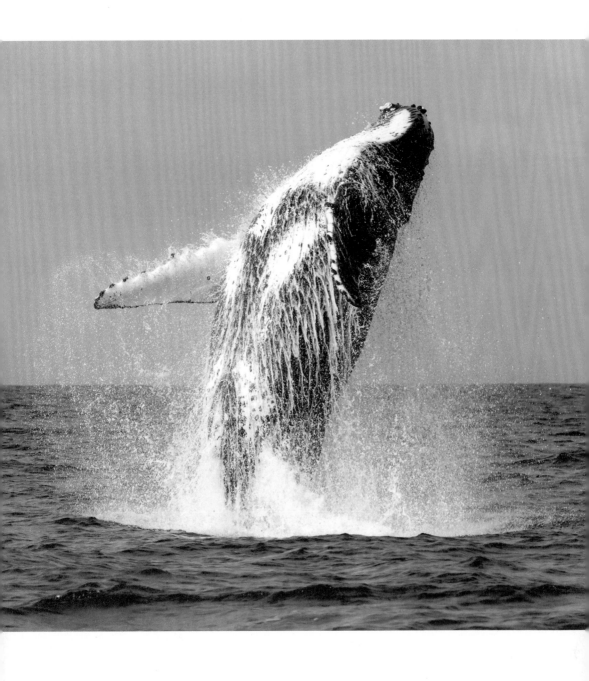

島與國

02 —— 恐海症

天不怕地不怕的台灣人，
卻很怕海。

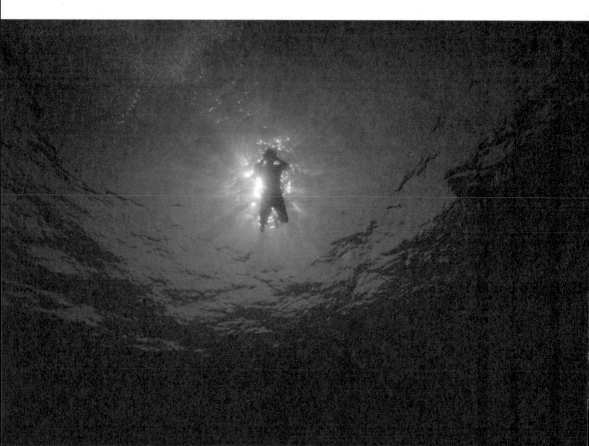

台灣是個海島國家，但十分諷刺的，卻是一個離海最近，也最遙遠的國度。全台灣只有一個縣市不靠海，也就是被稱為「內地」的南投。除此之外，從任何一個城市或鄉鎮出發，開車往最近的海邊，都不消一兩個鐘頭即可抵達。這種生活體驗是離海遙遠的大陸型國家，或是不靠海的內陸國家，很難體會的。**雖然「地理」上的距離如此靠近，但是我們「心理」上與海的距離卻是十萬八千里之遙。**

台灣人普遍得了一種 罕見疾病，叫作恐海症。

台灣人恐海的原因，有一些歷史背景因素；漢族先人從大陸「過鹹水」移民台灣開始，在氣象知識及資訊都還不發達的古代，駕船出海得靠海神和媽祖保佑，因此有句話說：「唐山過台灣，心肝結歸丸。」運氣不好的遇上颱風發生海難，喪生在俗稱黑水溝的台灣海峽中，留下一段段悲慘的渡海記憶。國民政府來台後實施海禁、進入戒嚴時期，兩岸壁壘分明的敵對關係，老百姓被嚴厲禁止接近海邊，更不能隨時想出海就出海，否則就有通敵疑慮，阿兵哥立刻槍口對著你。另外，民間信仰鬼故事也在嚇唬你，「有水就有鬼，隨時找人抓交替。」所以不可游泳戲水，溪邊河邊湖裡海邊都不要去，連船也不要搭最安心。

就因為太怕海，所以海邊成為一個被遺忘的邊陲角落，那裡成了垃圾場，成了重工業、汙染工業的落腳處，成了被恣意破壞的地

方，然後我們再築起一道道海堤，丟下成千上萬的消波塊，形成高聳堅固的圍牆，畫下清楚的界限，至此把大海隔絕於島外。於是我們擁有全世界密度最高的人工海岸，每公里要花上億台幣的經費來維護，成為不折不扣的「黃金」海岸。

消波塊築起圍牆，把海隔絕於我們的生活之外。

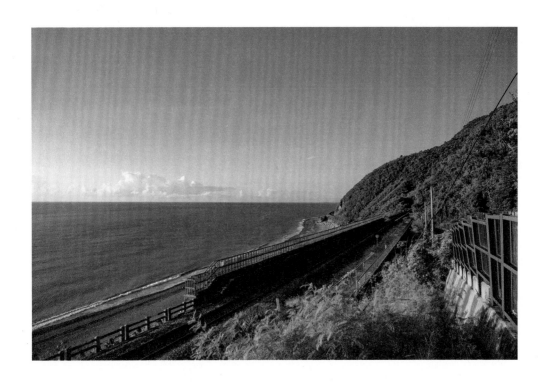

為了縮短30分鐘的車程，
把絕世美景當祭品？

因紀錄片的拍攝，我們跟著主角之一的廖鴻基來到台東太麻里，走在台九線大武段的海岸線上，這裡被稱為台灣最美的公路，還有一個最美的多良火車站，濱海又臨山的天然位置，正是台灣天然環境的最佳寫照。但這裡，卻正發生著各種海岸線被凌遲的現況。

濱海臨山的多良火車站。

南迴改公路工程正在緊鑼密鼓進行著（編按：已於2019年12月23日完工，全線通車），各式工程車出現在海灘上，突出的鋼筋水泥取代了綠意，而高聳又突兀的金崙高架橋，像把利刃，在一位熱帶女子美麗溫柔的臉頰上，殘酷無情的劃開一刀。

雖然說，人類文明開發總是需要伴隨著破壞，但是為了縮短30分鐘的交通車程，是否需要把絕世美景當作祭品？這個一去不復返的代價，需要你親臨現場才能判斷。但如果海洋和你無關，你也對她漠不關心，就落實了「效益」與「利益」才是眾人在乎的，於是最美的公路，自此成為車輛無法放慢，甚至暫停欣賞美景的快速道路。

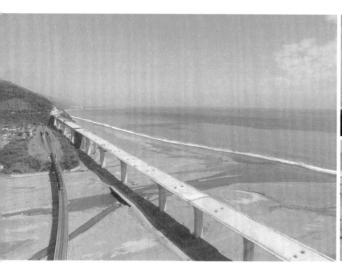

效益與利益優先，才是眾人在乎的?!

畫地自限，
就像一隻自囚籠裡的鳥。

我們對海，充滿了許多不切實際
的恐懼，以為築起圍牆就能把海
上來的惡魔阻擋在外，卻不自知
這只是把自己困在裡頭，像隻自
囚籠裡的鳥。

現今想要親近海洋的我們，變得
需要翻越層層限制，走下顛簸，
在如同障礙柵欄的整片消波塊中
上下攀爬，過程充滿危險，想要
踩上近在咫尺的海與浪，竟如此
的不容易！當好不容易闖關成
功，順利走在沙灘上，你的心情
絕對是開闊愉悅的。

海，就是
如此具有療癒能力。

層層堆疊的消波塊將海阻絕於我們的生活之外。

一望無際的海，開啟了人們在擁擠城市裡封閉許久的心，在你覺得憂鬱、覺得煩悶時，不如就到海邊走走吧，靜靜聽著海潮聲，難解的問題，也許就迎刃而解了。前提是，你得不嫌煩地先越過人們畫地自限的重重障礙。廖鴻基說，只要有空檔，他就會挑一段海岸線獨自步行，西岸和東岸的地形截然不同，走起來風情與趣味也不一樣。手持攝影機一起跟在他背後的我，踩在礫石鋪成的海灘上，一步一聲響，石頭的摩擦聲和海浪拍打的聲音，彷彿奏鳴曲般悄悄的洗滌了剛剛辛苦翻越時煩躁的心情。此刻我已全然能體會，為何廖鴻基會愛上步行海岸線，漫步在陸地與海洋之間，那道狹窄卻也最寬闊的一線沙地。這是一條大部分人都不

曾走過的路，相較於翻越消波塊障礙前，由於心境大不同了，眼前的風景自然也不一樣，就像是你貼近一點，觀察親密愛人的臉龐，才發現她的眼角、毛細孔、一顰一笑都顯得如此清晰般。於是我們發現到許多濱海的古道，看到許多被傾倒掩埋的垃圾堆，以及不同世代造型各異的消波塊，舊的往下沉，新的不斷繼續往上疊，像地層年代一樣，繼續累積人們的荒謬。

廖鴻基說，消波塊是一門好生意，每一顆消波塊成本至少三萬塊，而且丟放一陣子後就會被大海吞噬。

就像個無底的錢坑，
多年來整個台灣的海岸線
已經投入千億預算進去。

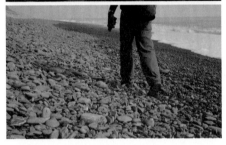

漫步在沙灘上，聽著海潮與礫石的二重奏，煩躁的心緒頓時變得波平如鏡。

而能從中獲利，有本事做這門生意的人，又怎麼會輕易讓這門生意中斷，尤其海洋又是個沒人關心的角落，自然沒有人會去在意，人工海堤和投放消波塊，會對潮水造成多麼大的影響，以及大大改變海岸地形的情況有多麼嚴峻了。

喚醒海洋DNA，讓親海成為事實，
愛海成為能力。

解嚴以來，走向民主化的台灣發展劇烈，各種議題不斷被提出來討論，往往也有機會獲得改變，特別是族群、人權的範疇，很多開放的觀念和制度的設定，我們都走在亞洲國家之首，可以說**台灣人已經是個勇敢熱情、天不怕地不怕，就怕不自由的族群**，然而心境上我們卻停留在怕海的狀態裡，忘記了你我身上流著勇於渡海闖蕩尋找新契機的熱血，忘記了我們擁有世代祖先流傳的海洋DNA，而這件事恐怕需要先來一記棒喝才能快速被喚醒。

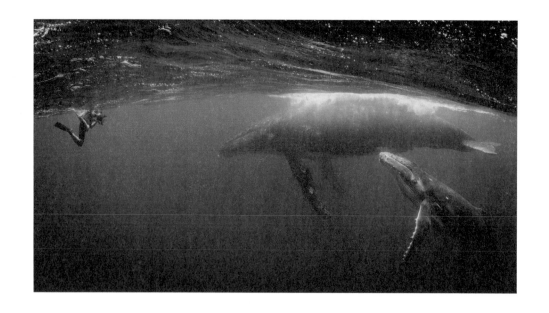

—《男人與他的海》拍攝紀實

恐海症目前尚無有效藥物可以治療，唯一的方法，必須靠基因逐代改良，藉由教育和日積月累的生活經驗，**讓親海成為事實，愛海成為能力**，這樣海洋才有可能除去恐怖標籤洗去汙名，真正融入我們的生活當中，

與海的關係培養需要循序經由認識、體驗、學習、擁有，才能逐漸除去恐懼與疑慮，我們才有機會再成為一個真正的海洋之子！

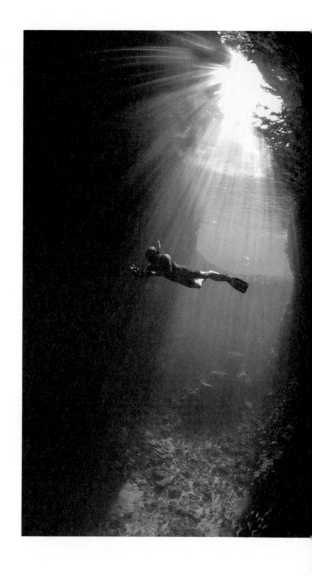

足夠的知識和充分練習，任何人都能自在地優游大海。

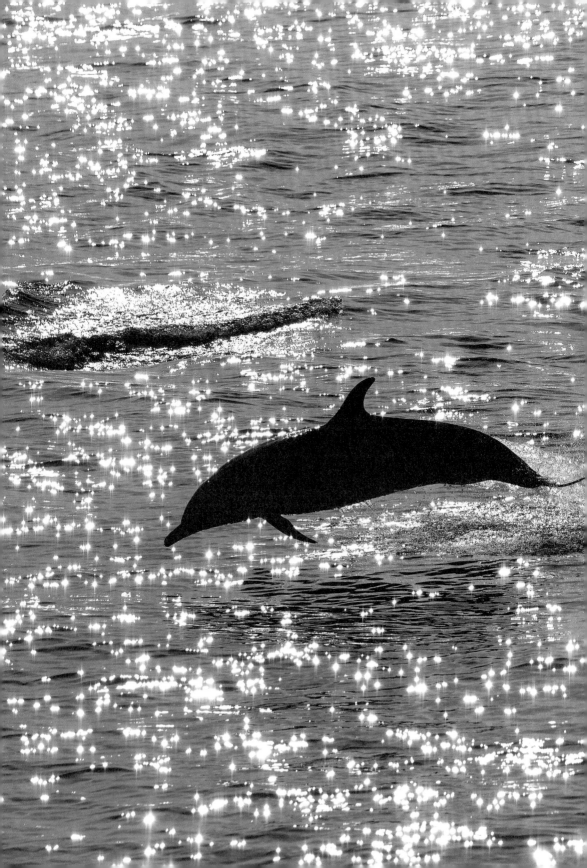

海

這次在《男人與他的海》電影裡，我不教訓、也不教育，但是許多和海洋有關的題目卻都被巧妙的置入裡頭。

海洋文化

台灣沒有海洋文化，
只有海鮮文化。

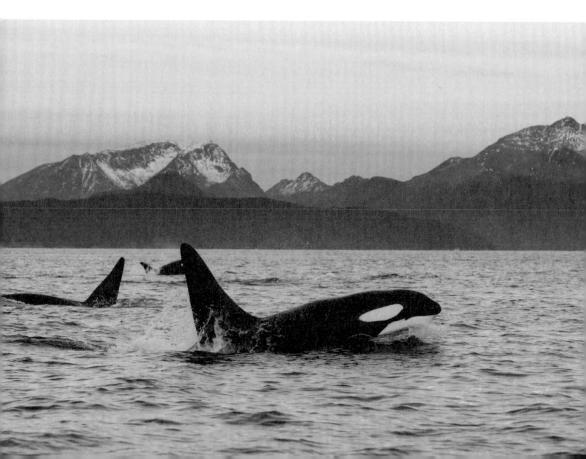

台灣到底有沒有海洋文化？這問題很曖昧，也有點敏感尖銳，不過在討論答案之前，我們先來確認一下，何謂「文化」？

關於海洋，
台灣有哪些重要而明顯的
生活表現與能力呢？

古羅馬哲學家西塞羅，使用拉丁文「cultura animi」這兩個字，為文化做了定義，原意為「靈魂的培養」。人類在發展過程中，為了適應自然周圍環境而累積的生活知識與經驗，逐漸形成一種約定俗成的外在表現，是為文化。所以台灣到底有沒有海洋文化，也許可以依此標準來檢視，

關於海洋，我們有哪些重要而明顯的生活表現與能力呢？

日本，是一個舉世聞名的海島國家代表。日本的海洋文化不論表現在傳統壽司料理，或具特色的沖繩音樂，以及各式和海洋有關的祭典節慶上，都十分精采豐富，並成為這個國家重要的旅遊觀光標的。其向外發展擴張的海洋精神，甚至造就日本曾經強盛到企圖成為世界霸國的歷史。除了日本，曾經的日不落帝國——英國大不列顛，也是一個因海洋而強盛的國家。那台灣呢？

比起流刺網，定置漁網是比較好的捕魚法，但是不愛海、不保護、不珍惜海洋資源，結果一樣會是魚越抓越小，越抓越少。

台灣沒有海洋文化，
只有海鮮文化。

這是一句耳熟能詳，我們常拿來自嘲的話。台灣人的確很懂得吃，也很會吃，四周環海的地理條件讓台灣成為海鮮豐富、料理方式變化萬千的美食之島。愛吃海鮮，猛抓海味，漁業成為民眾依賴的行業，漁港成為漁業發展的重點。出海捕魚得靠漁船，為了容納更多漁船，就得不斷開鑿海岸、建設漁港。

台灣海岸線總長度含外島超過 1566 公里，而漁港數目高達 231 個，平均不到七公里就有一座漁港，澎湖地區更是不到五公里就有一處，高密度的漁港位居世界之冠，成為另類的台灣南波萬（Taiwan No.1）。

但隨著產業變化，世代斷層，加上海洋資源枯竭，漁村沒落了，蚊子港一一產生，空在那又無法有效使用的漁港，成為地方勢力把持，排外又排他，純粹為了分配經費的搖錢樹。原本有條件可以發展航海，推廣休閒娛樂的遊艇和帆船，卻苦無停靠處，最近在年輕族群興起的 SUP 和海上獨木舟，甚至是潛水活動，也因為海域航道的使用和漁港漁民起了衝突，而被地方政府限令禁止。**這都是台灣在形塑海洋文化的道路上故步自封，甚至是嚴重走退路的荒謬表徵！**

台灣的海洋文化中，吃占了很高的比重。

不愛海、不保護、不珍惜海洋資源的結果，那就是魚越抓越小，越抓越少。海鮮文化只是這個海島生活的文化之一，也只是飲食文化的一部分，更重要的是，我們其他的生活領域能夠跨足海洋的還有多少？

沒了！看起來，台灣人和海的關係，似乎真的只停留在口腹之欲的階段，吃海的、用海的，要就從海裡拿，不要的就往海裡倒，我們卻從來沒有真正為她做些什麼？

和海洋有關並且急需被關注的議題很多，台灣的確也有很多和海洋有關的倡議團體，但是無論大家如何大聲疾呼，基本上對海「冷感」的人們依然充耳不聞。

許多和海洋有關的題目被巧妙的置入影片中，企圖藉此刺激大眾對海洋議題的熱情。

這次在《男人與他的海》電影裡，我不教訓、也不教育，但是許多和海洋有關的題目卻都被巧妙的置入裡頭。例如海洋動物表演的議題，當觀眾隨著廖鴻基的賞鯨船出海，目睹了海面上海豚活跳跳的精采身影，情緒正處於高點時，緊接著畫面卻出現一座與太平洋為鄰的海洋樂園，幾隻瓶鼻海豚正在觀眾寥寥無幾的水池裡跳躍表演。對照隔著一牆之外的自由，聰明的觀眾，看到此應該很能感受與想像，海豚被圈養的無奈與痛苦，並思考牠們真正的歸屬之地吧！

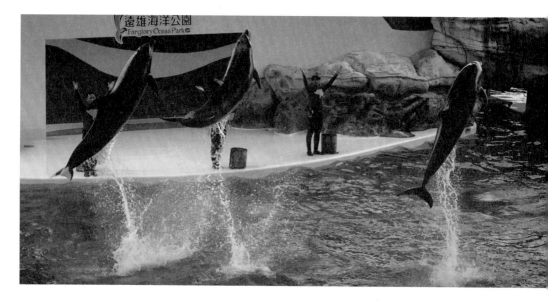

我們對於海的認識與連結，大部分只出現在教科書裡或是娛樂現場；電影中金磊帶著兩個孩子來到六福村樂園，在震耳欲聾的音樂聲中，駐場的外國舞者打扮成島嶼民族熱切地舞蹈，在刻著「南太平洋」的招牌下，主持人以中文帶動氣氛……這些怪異的組合，都是我們成長的過程中，十分熟悉且沒有絲毫懷疑的場景。即將出發前往南太平洋啟航

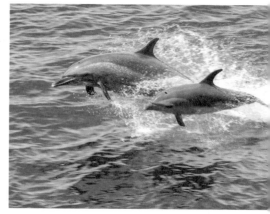

一樣是活跳跳的海豚表演，卻是兩種不同的觀賞感動。

追鯨的金磊，此刻卻陪著孩子搭
乘樂園裡的假船，循著水中固定
的軌道，行駛在一隻隻外表斑駁
的海豚模型當中。

兒童樂園的確是許多人的童年回
憶，但如果孩子的成長養分，絕
大部分只能用這種人工化學原料
來餵養，那將會是一件多麼可怕
的事？

**真與假只有一線之隔，我們何時
可以走出限制，真的投入每個直
接而動人的現場。包括，真的走
入海裡？**

之於海，我們必須先有經驗，才
有能力，也才有機會讓它成為文
化。

即將前往南太平洋尋鯨的金磊，此刻卻陪著孩子搭
乘樂園裡的假船，行駛在一隻隻斑駁的海豚模型中。

黑水溝與藍色公路

到了海上，
你會找到生命的答案。

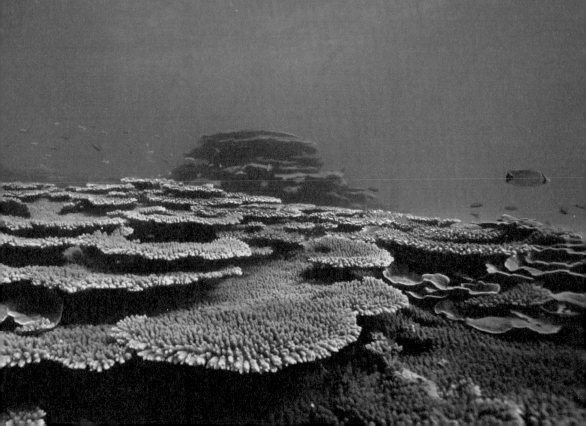

台灣的海岸風光多元，本島外島地理環境大不同，東部西部的海洋風情也大異其趣。

東部面對浩瀚的太平洋，巨量的黑潮主流也從此通過，黑潮從赤道把溫暖的海水帶往北方，這是寒冷北國在極冬時刻，還能有不凍港的重要原因。

黑潮鹽分較低、雜質少、非常乾淨，陽光照射後甚少反射回去，就像光線被吞進深深的海裡，黑色因此而來。

它的特點還包含了流速很快，就像是海底的一條高速公路，洄游性魚類包含鯨豚，可以充分利用黑潮快速地往北方前進。

黑潮的水色非常乾淨，陽光可穿透到深部，所以顏色看起來更黑。又因為流速快且溫度高，是許多洄游性魚類南來北往的重要通道。

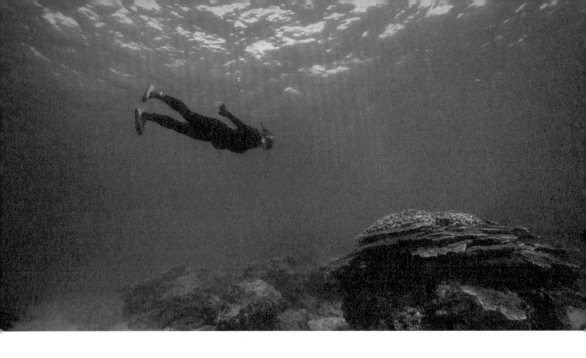

這也是台灣漁民容易在東部近海就捕獲到大洋性魚類的原因。黑潮一年四季始終由南向北流，當時廖鴻基的**黑潮漂流計畫，正是利用黑潮的特性，讓一只無動力方筏，可以乘著黑潮從台灣尾一路向北移動。**

東邊是藍色公路，西邊是黑水溝。

台灣的東部海域因為地形關係，離岸沒多遠，海底地形就急劇下降，出海大約幾公里後，深度即能達到 1000 公尺。也因此站在花東海岸望著又深又廣的太平洋，格外有一種寬闊感！

而台灣的西部則是平原多，民眾多聚居在此區域，西部人的海，就是台灣海峽。台灣海峽南北長約 300 公里，平均寬度 180 公里，深度大約 50 公尺。50 公尺真的很淺，以休閒潛水最大極限深度 40 公尺來看，只要偷偷再

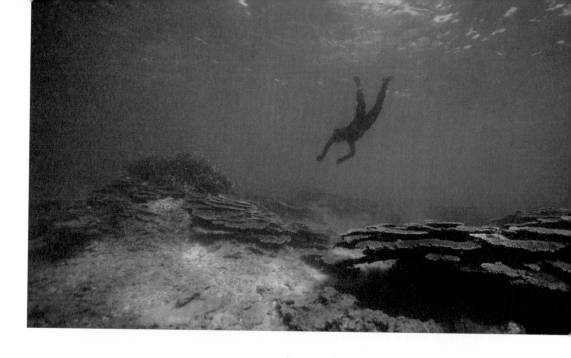

多往下潛 10 公尺，就可以碰到台灣海峽的底部
了，用這樣的方式來形容，想必大家應該會比較
有概念吧。

台灣海峽俗稱「黑水溝」，這個水溝黑名並不是
因為汙染、因為髒而來，除了有黑潮流經的原因
外，先人早期渡海來台經常發生海難意外，也是
讓海峽之名黑掉的原因。有句話說：「六死三留

台灣東部和西部的海域風情各
異，適合從事的水上活動也不
盡相同。

海

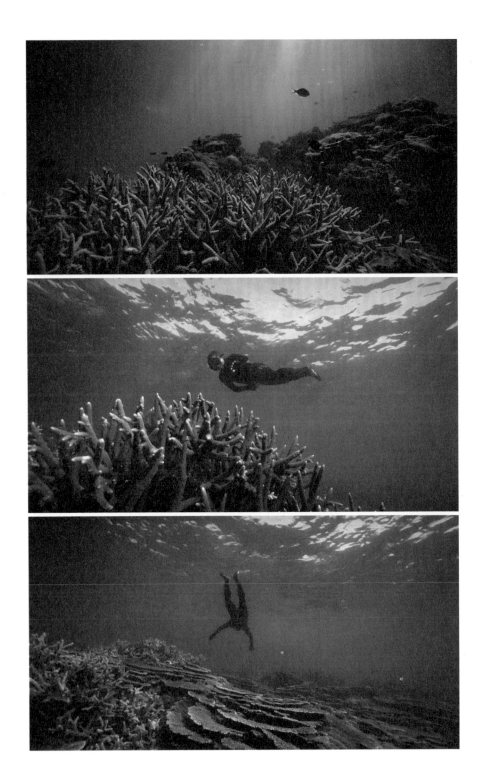

島與鯨。海洋之子。

一回頭」，意思是說：「十個人渡海來台，就有六個人會死在黑水溝，大約三個人能夠成功登陸留在台灣，還有一個人會因為害怕而中途掉頭。」然而陣亡率這麼高，並不是因為台灣海峽的海象險惡，而是當時偷渡船的船艙環境太惡劣，許多人悶死或病死在船上，嚴重超載也讓船隻容易翻覆沉沒，不少人因此而命喪移民之路。

不過「黑水溝」這個名字，轉換了時空，卻不偏不倚戳中了台灣海峽目前正遭受汙染破壞的現況，中國與台灣兩岸滅種式的流刺網濫捕、沿海重工業汙染、海漂垃圾的氾濫，加上空汙 PM 2.5，台灣海峽可說是海陸空同時遭受激烈的傷害與夾擊！古人取名為「黑水溝」的先見之明，

真是一針見血的諷刺呀！

物種多樣、珊瑚生長茂密，生態豐富珍貴，近年才納入保護區域的澎湖南方四島國家公園。

台灣在海峽裡的領土，除了金門和馬祖外，還有一個珍珠般閃耀的寶地——澎湖。澎湖一共由 90 座大小不一的島嶼組成。親海近海的天然環境，適合各式海洋活動在此發展。另外寬闊的海域以及充足的海風，讓許多駕駛帆船的外國友人，自從來過澎湖觀光和參賽後，都大力稱讚這是一個不可多得，極具潛力發展帆船和舉辦世界級競賽的地方！

在自然環境的部分，除了望安島是知名綠蠵龜產卵棲地的保護區

海

之外，桶盤玄武岩石柱和玄武岩自然保留區，也都是非常著名的景觀！

2014 年政府更劃分東吉嶼、西吉嶼、東嶼坪嶼、西嶼坪嶼海域**成立了澎湖南方四島國家公園，讓這個珊瑚礁生長茂密，生態資源珍貴且物種多樣性高的海域進一步受到保護。**

海島必有海人，澎湖有幸也有著許多對故鄉海洋有著熱情的人士，積極在地推動海洋議題與觀念。這次《男人與他的海》也因為來到澎湖拍攝，有機會和這些有志人士相會交流！馬公高中的校長黃肇國和老師張祖德，推動海洋教育不遺餘力，在校創辦海洋獨木舟社團，讓學生除了游泳外，有機會多擁有一項難得的海洋技能。

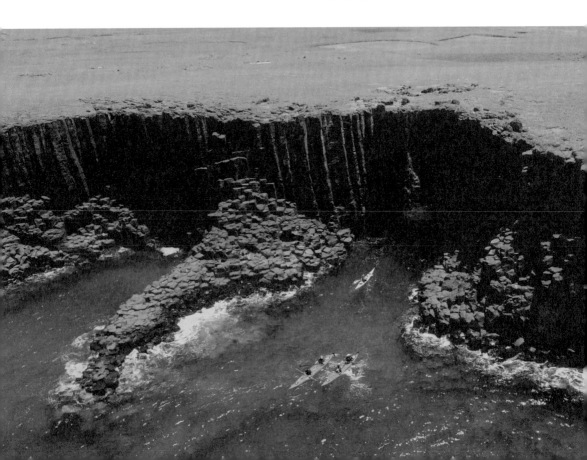

每學期結束之前，甚至會領隊帶著孩子
駕著海洋獨木舟進行跨島航程，每趟都
在不同的島上露營過夜，隔天再划回馬
公。這樣的行程，**讓學生除了可以認識
故鄉，也認識海洋外，更有機會認識自
己！**這麼非凡的教育理念在過度保守和
保護主義的台灣校園裡實屬難得，師長
們自願擔負重責，多做這些分內工作外
的事，帶著孩子走出教室親身學習，往
往才是啟發學子人生最重要的關鍵！

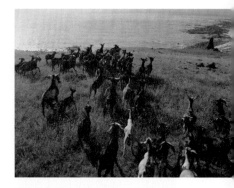

2014 年政府劃分東吉嶼、西吉嶼、東
嶼坪嶼、西嶼坪嶼海域成立了澎湖南方
四島國家公園。

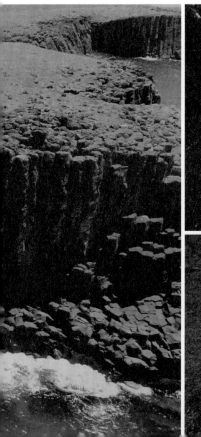

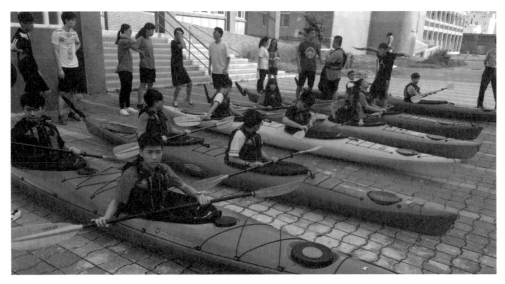
澎湖有不少人正積極推動海洋議題與觀念，馬公高中的校長和老師還創立海洋獨木舟社團，希望學生們可以藉由划獨木舟認識故鄉、認識海洋、更認識自己！

破浪前進的海洋獨木舟，代表著人類對於追尋希望與真理的魄力！

電影裡，我們也跟著澎湖海洋公民基金會以及台灣獨木舟協會的成員，進行了一趟四天三夜，高難度的澎湖南方四島獨木舟跨島行程，鏡頭從空中看見碧藍與翠綠的海島美景，再隨著廖鴻基下潛海裡，一同目睹壯麗的珊瑚。在戲院大銀幕前看到這段行程的各位，會不會也想要參與其中，有朝一日也能夠握著槳划向自己的方向！

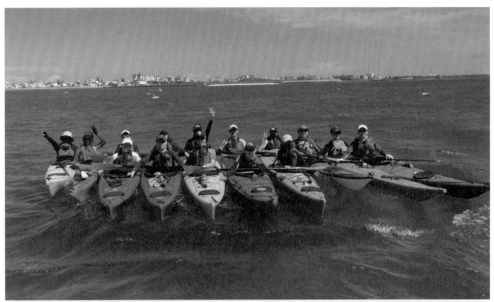

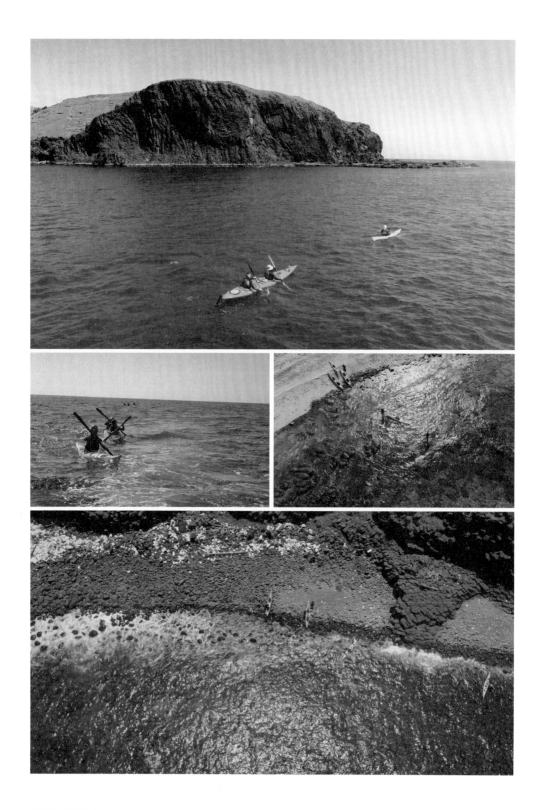

島與鯨。海洋之子。

美麗的背後同時存在著殘酷的
事實，需要我們去正視與面對。

因為拍攝也親身下海參與跨島行的我，
在大海中央奮力划著一葉小舟前進，感
覺實在特別，筆墨難以形容！那種把自
己的生命全然轉化成槳，彷彿正透過它
和大海溝通，每一次的撥浪划行，都像
一次次有節奏的心跳，把一切都交給大
海後，更深刻地感覺到，活著！

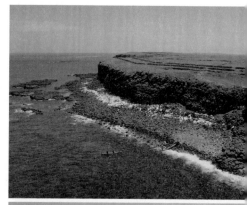

　難怪廖鴻基常說：「到了海上，你
　就會找到生命的答案。」

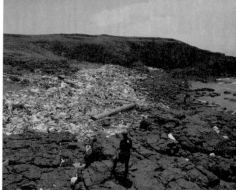

那一天，獨木舟團隊來到美麗的無人島，
位在東吉嶼西北方的鋤頭嶼。上岸前就
被遍布海岸、滿滿的海漂垃圾所震撼！
是啊，美麗的背後同時存在著殘酷的事

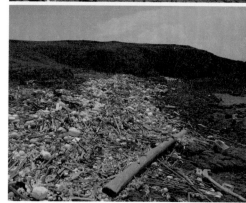

獨木舟才靠近岸邊，就看到滿滿的海漂垃圾，那景象深深震撼著
我們，救地球愛護環境不應該流於口號。

實，這個畫面不就是當年初學水肺潛水的我，在海中看到的景象嗎？

電影裡，我不想再氣竭聲嘶地大聲疾呼，要大家環保救地球愛護環境……這些沒有多少效果的口號！因為**不論是環境的議題、海洋的議題，或是關於人類生命的範疇，以及屬於我們各自人生的挫折困惑，這些問題從來沒有消失過。**

　如果我們只想轉身逃避，不願意把船頭掉過來，直直面對風暴，面對湧浪來的方向，我們都將會無法在這場浩劫中倖存！

　海，正在用她的生命，教會我們如何好好活著！

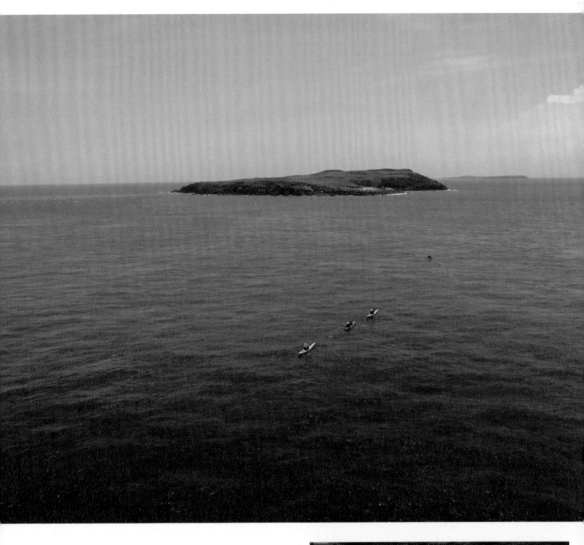

在大海中央奮力划著一葉小舟前
進，感覺實在特別，每一次的撥浪
划行，都像一次次有節奏的心跳，
更深刻地感覺到，活著！

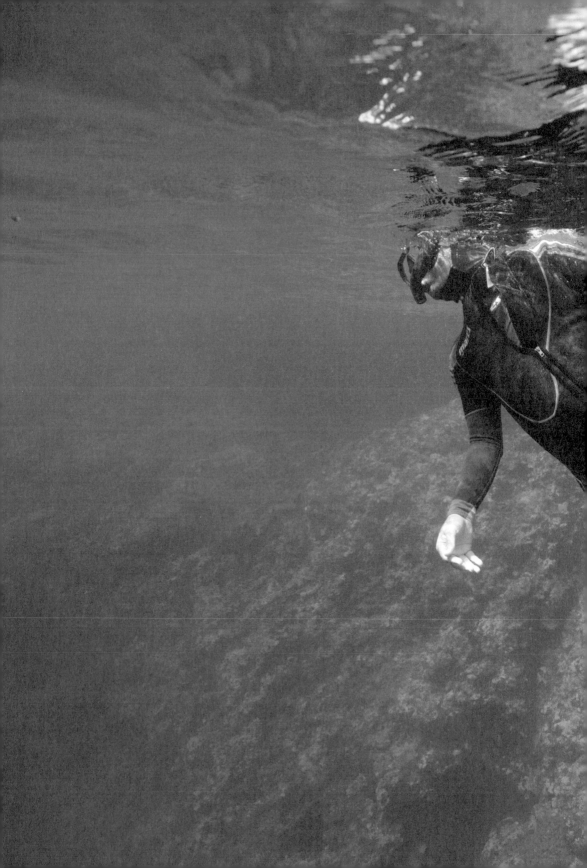

男人

「海洋是流動的形體，是創造生存元素，也是災難製造者，一個成熟男人的心智必須接受它的試煉。」

——夏曼・藍波安《天空的眼睛》

01 ——— 討海人，廖鴻基

平靜的大海，
鍛鍊不出優秀的水手。

廖鴻基，1957 年生，一位足足大我 17 歲的長輩。不過和他初次相會的地點，卻是約在年輕學子口中所稱的「北車」——台北火車站的二樓。

台灣就只有兩個被稱為海洋文學作家的人，廖鴻基是其中之一。

他是台灣相當重要的海洋文學作家，在認識他之前，我也有過機會和另外一位聲名遠播的海洋文學家——夏曼·藍波安——有過交集。廖鴻基與夏曼·藍波安是我所認識以海洋為書寫主題的唯二作家，再多沒了，因為台灣就只有這兩個，被稱為海洋文學作家的人，而且他們的年齡還恰巧相同。寫愛情、寫科幻、寫美食、寫山、寫自然、寫各種主題的人很多，也分布在不同的世代裡，但寫海的人，居然一隻手就能數完，而且還同年，這是多麼荒謬的事實呀！

「我的身體就是海洋文學。」「不出海的男人，哪有什麼故事可以說。」
——夏曼·藍波安

正因為書寫海洋的作品不多，廖鴻基的文章被廣泛收入國小、國中和高中的教科書裡，莘莘學子對他反而不陌生。廖鴻基開玩笑地說，他因為教科書成了「名作家」，為此必須經常奔波前往全國各大小學做校園演講，他很感謝這個天上掉下來的意外收入，因為寫海的專職作家經濟都頗為拮据，雖然出版了 20 幾本書，但總是無緣擠進暢銷書榜，實在

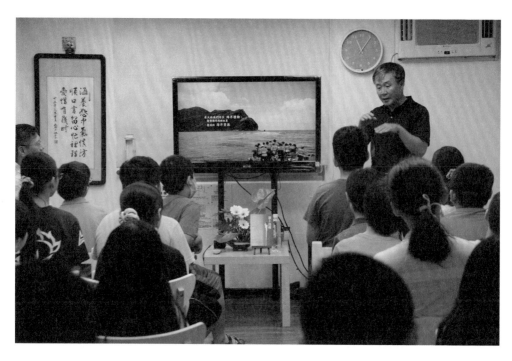

因為教科書成了「名作家」，讓他忙於奔波全國的大小校園演講。

無法光靠版稅過生活。北車也因為這樣成了廖鴻基宣傳海洋，環台演講很重要的轉運站，趁著他趕車的空檔，我們相約在此碰面，結束後他又得趕往下一個城市。在我那個年代的教科書裡，廖鴻基還沒現身，因為是在解嚴之前，海仍是個禁區，所以對於他的校園盛名並沒有深刻的感受。在北車二樓咖啡店第一眼相認時，只見一個瘦小、兩頰鬢白，但是十分樸實親切的大叔，說話的語調溫柔緩慢，和正在腳底下匆忙穿梭的台北節奏，有種超現實的抽離感。

除了寫作、演講，也帶領眾人出海介紹海洋生態和鯨豚導覽。

聽在一般人耳裡絕對是瘋狂無比的渡海計畫，牽起了這份忘年的友誼。

話說，我是如何認識廖鴻基的？其實是一位出版社社長，同時也是知名詩人的許悔之先生先找上我。他告訴我，他的一位好友兼作家，計畫在夏天時，乘坐自己搭建的一座方筏到台灣東部的太平洋上漂流，不知道我可有興趣同行，順便把整個漂流過程記錄下來？

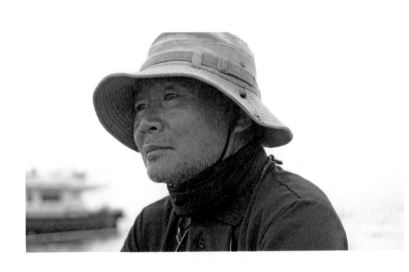

皮膚黝黑、身材瘦小、鬚鬢霜白，說話的語調就像平靜無波的大海，讓人感覺放鬆。

男人

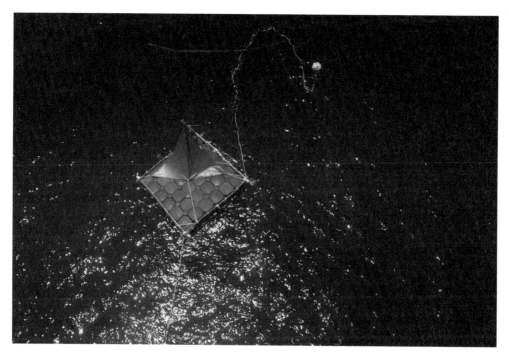

簡單來說，方筏就是由多個空心橡膠箱組成，能浮在海上的方形膠筏。

這個聽在一般人耳裡，一定會覺得瘋狂無比的計畫，對我來說卻不陌生，也一點都不感到驚訝。

大約十多年前，我也遇過一位日本冒險家山本良行先生，他打造一艘獨木舟，上頭還請達悟族人雕刻了傳統的圖騰，然後招募了一批東南亞船員，在沒有太多文明工具的幫助下，計畫橫渡太平洋，順著南島語族傳布的路線，一路往大溪地，最後抵達終點美國西岸。當時，夏曼・藍波安，也是船上的成員之一。大家浩浩

蕩蕩的從印尼蘇拉維西出發,當地政府還舉辦了盛大的啟航歡送儀式,這段故事,也收錄在夏曼·藍波安《大海浮夢》一書中。最後這個難度相當高,浪漫高於現實的計畫,以失敗告終,但是有幸參與其中一小段的我,因緣際會頭一次親身感受到冒險家對於海洋的熱情。這次又遇到類似的機會來敲門,而且聽起來不會太天馬行空、可行度極高,冒險的範圍不用遠渡大洲,就在自己家鄉門口。這些原因都讓我下定決心,一定要和這位在台灣海洋界精神領袖級的人物見上一面認識認識,聽聽他是怎麼描繪他心中的藍圖。

「海洋是男人說故事的源頭,波浪是學習成熟的草原。」──夏曼·藍波安《大海浮夢》

會面的當下,並沒有一來一往俗套的恭維暖場。由於我們實在都對彼此所從事的工作太不熟悉,所以我先自我介紹並送上幾部作品的 DVD 給廖大哥之後,就開門見山地問:我想知道計畫的細節,以及他想做這件事情的動機與意義?

廖大哥似乎沒被我這個不知禮數且毫不客套的晚輩給嚇到或激怒,從他的眼神中,看得出來他也喜歡不迂迴做作,立刻就直接導入正題。

所以不消十多分鐘,已言簡意賅地成功傳遞出我想得到的訊息內容,更順勢讓我認識了黑潮,以及黑潮對台灣的價值和意義!

「人生恍如從一個港口遠航至另一個港口，航程裡不可能永遠風平浪靜。」——廖鴻基《漂島》

沒有姿態和架勢，也沒有迂迴和賣弄的言詞，清楚簡單、溫和卻強韌堅毅，這是我對廖鴻基的第一印象，也是我們相識至今已經四年，依舊不滅的形象。

30多歲時的廖鴻基，不喜複雜人情，因而逃到海上尋求寧靜，放棄一切成為討海人、捕魚郎，人生重新開始，又因為海上生活截然不同的見聞，讓不曾寫作的他開始執筆寫下點滴心得，作品一發表就得到莫大的肯定，就此成為無法停筆的海洋文學作家。

介紹廖鴻基生平的報導很多，甚至還有 10 多本碩博士論文，是以他為研究對象，有關他個人的背景資料，在此不多做贅述，僅單純來談談，一個以人物為拍攝主題的紀錄片導演所觀察到的廖鴻基。

平靜的大海，
鍛鍊不出優秀的水手。
安逸的人生，
同樣無法造就非凡。

正值人生黃金期，在主流社會裡已累積一些成就的他，因為明白這樣的生活徹底違背了他的個性和價值觀，讓他過得憂鬱不快樂。因而毅然決然地放棄，甚至拋妻棄子。

寧願背負被眾人視為離經叛道頭殼壞去的罵名，也要在下半場人生開始之前，選擇好好的誠實面對自己生命的渴望。

新的生命，就從作為一個苦力漁工重新開始。一個斯文人初次出海，風吹雨打日曬，連續暈船嘔吐半年，不熟悉的活兒做不好被罵被欺負，都無法動搖他的意志。因為身體的苦，怎樣都比不上心裡的苦。最終他撐了下來通過考驗，大海接納了他，開始讓他看到、感受到神奇美好的點滴，廖鴻基自此成為被海領養而重生的海洋之子。

他給人的感受，就像是站在大海的面前一樣，寬廣舒服。簡單真

每天一定要坐下來寫作，同為創作者，他這份毅力讓我汗顏與佩服。

接下來準備進行，卻會被眾人視為愚蠢魯莽的海洋冒險計畫——黑潮 101 漂流。聽著他訴說著漂流計畫的細節，我的腦海裡也同時浮現出畫面及海潮的聲音。

一件如此獨特和困難的計畫，但他卻像在告訴朋友，自己週末要去東北角釣魚那樣稀鬆平常。

不過度熱情，更沒有誇張的描繪，彷彿一切都在他的預計和規畫之中，就連可能的意外和挑戰都是。

所謂，真正的冒險家，絕不做冒險的事。因為他們一定得事前做好完整的研究和規畫，為各種可能性保留了處置的準備。

切卻直指重點的話語，也像海濤般洗滌拍打耳目。他和大海一樣不吝分享給予，但面對真理又同樣固執而無情。也因為這樣的性格，才有辦法讓他完成這麼多事，寫下這麼多文字紀錄，以及

所以不到 30 分鐘的談話結束之後，我一口答應了廖鴻基加入漂流團隊！後來計畫順利進行，並且平安地完成。

因大海而結識的緣分，讓我們在工作上建立了極高的信任度，也累積出豐厚的友誼。

海上同舟共濟地朝夕相處，讓我有機會更加認識和了解這位冒險家與海洋文學家的輪廓，上岸後，我也走進了他的生活領域，廖鴻基十分包容、慷慨的接受我帶著攝影機，這麼直接地融入。但奇妙的是，我們彼此都很自然和自在，彷彿因為大海而結識的緣分已勝過一切，有志一同讓我們在工作上建立了極高的信任度，也累積出豐厚的友誼。

讓我印象最深刻的一件事，就是我要求到他獨居的家裡錄攝一些訪談與生活畫面，並且希望晚上可以留下來過夜，完整的觀察他一天的作息。

因為一個人的居所，最能呈現他的個性與真實的生命狀態，他都看什麼書？都聽什麼音樂？各種瑣事都能顯現出他的內心與價值觀。

第一次走進廖鴻基在花蓮的家，這是一個十分乾淨、明亮，也算是整齊的住所，但是擺飾物品豐富，尤其是一些跟著時間累積的生活小物，在不同角落被適當的擺放著，**這種用生活痕跡堆疊出來的居家風格，是用錢也買不到的味道。**顯然這正是他的日常習慣，而不是因應我們的拍攝而臨

時創造出來的。

拍攝團隊一共有三個人，剛好有另外一間客房，於是我主動要求讓我們打地鋪擠那一間客房就好，但甚少拒絕我的廖大哥，卻面有難色略帶靦腆地說：「這間是我女兒的房間，我一直都整理好，等她來花蓮時隨時可以住，所以你們還是睡我的房間，比較大比較舒服，我來睡我女兒房間，好嗎？」

我知道他和女兒的感情很深，疼愛之情在這些小地方更是表露無遺。

後來我還帶著他一起去滑雪，因為這樣他也開始跟著我練習跑步，而且一跑就是每天固定 10 公里不間斷，就跟他每天一定要坐下來寫作一樣，同樣身為創作者，我對他這份毅力感到汗顏與佩服。

因為「海」，有很長一段時間他與女兒的距離遙遠。後來因為「畫海的故事」再牽起了父女的情緣。

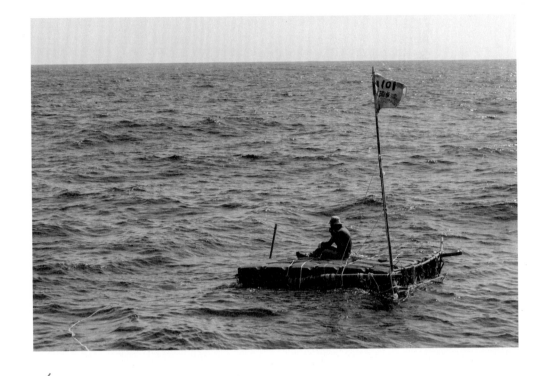

我喜歡和這個像海一樣的男人相處，只要真心以待，毋需太多顧慮，只要我們方向目標相同，就可以成為夥伴，一起登船出海，航向偉大的航道。

這個男人，就是我的忘年之交，廖鴻基。

追鯨者，金磊

理想與現實的取捨和掙扎，

如何做？如何面對？這是一生的課題。

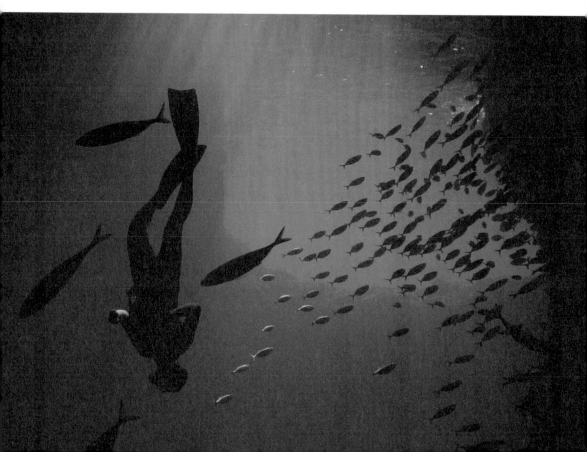

除了廖鴻基之外,《男人與他的海》還有另外一位主角,也是第二個男人,金磊。

金磊剛好小我四歲,我們都是見證並成長在台灣經濟起飛時期的六年級生。金磊有個了不起的頭銜,也就是「台灣首位海下鯨豚攝影師」。在船上拍攝鯨豚浮出海面的影像不少,但跳進海裡,以水下鯨豚作為長期專業拍攝主題的,金磊是台灣天字第一號。水下影像能夠清晰呈現鯨豚完整形象,還可提供作為準確的個體辨識使用,極具科學價值。

光是以攝影創作來看,要潛入海裡捕捉鯨豚百變的動作體態所產生的萬千組合劇情和符號,每一張影像看似渾然天成,其實都花費了相當的精力和代價才能取得。

不過處女座的他,對於「首位海下鯨豚攝影師」這個響亮稱號,是既抗拒卻又不知如何拒絕的,因為在台灣懼海的文化裡,他確實是突破禁忌,為了理想躍身入海的第一人。許多台灣海域各式鯨豚第一筆水下珍貴影像,都是出自他的快門下!

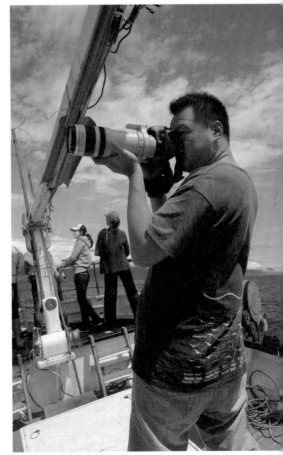

台灣首位海下鯨豚攝影師。

像頭鯨魚一樣，自由自在地享受
在海水下的每一刻。

長期出海，風吹日曬海水浸泡，金磊的皮膚經常處在脫
皮的狀態，也因為常常戴著潛水面鏡，黝黑臉龐不時掛
著一個「goggle tan」，樣子有點詼諧，卻是身為一個海
人的特殊印記。陸地上的金磊，小腹微突，看起來不太
擅長運動，下了水在海中卻異常靈活，「如魚得水」四
個字從他身上得到最佳印證。他其實沒有特別訓練泳技，

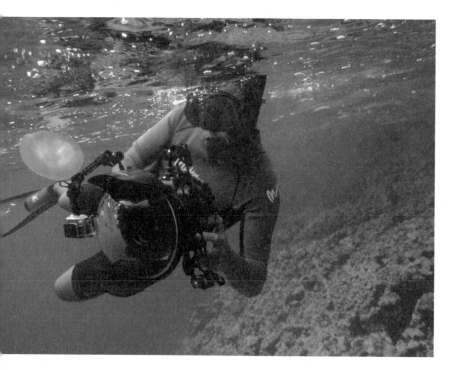

「如魚得水」四個字從他身上得到最佳印證。

為了取得精采鏡頭經常要捨命陪鯨魚，但身體的傷痛癢都比不上鯨魚就在眼前卻不能下水還難受。

「愛到就慘死」，也許下水的頻繁度跟金磊一樣，反覆搔抓的皮膚也會像鯨魚皮一樣厚吧！

就連水肺潛水證照也只拿到基本能夠搭船出海的 Advanced Open Water（進階開放水域潛水員），但經常身處海中，不怕海，甚至以海為樂，讓他彷彿像頭鯨魚一樣，自由自在地享受在海水下的每一刻。金磊和我一樣都患有異位性皮膚炎，這種天生的過敏體質，實在不適合海水的刺激和陽光過度的曝曬，不乖不聽話的副作用就是會全身發癢，一癢就忍不住動手搔抓，於是全身，特別是胸部、背部和四肢皮膚，都會因為過

度搔抓而呈現角質苔蘚化現象。但是金磊讓我佩服的，就是他幾乎把這些不適拋在腦後，甚至可以說已經完全適應了，所以只要看到他，就會發現他時常會不經意的搔抓皮膚，真可謂「吃苦當吃補，愛到就慘死」。

面對自己喜歡的事，怎麼樣也不願意屈服改變。

總而言之，雖然還年輕，但外表卻似歷經風霜的金磊，實在看不出來生在一個書香世家。他的母親是一位生物老師，父親則是台灣第一所分子實驗室的主要創建人，在這樣的養分下長大的金磊，大學也選擇了生物系，還親自跑到山上做蛇類的調查，每次上山身上就會背著父親年輕時使用的單眼相機，

這台相機是讓他愛上攝影，而且是日後成為專業鯨豚攝影師的關鍵。

即便是照著父母的期待向前邁出腳步，金磊仍舊在叉路上選擇走上自己想要的人生。

然而跑在第一線做現場的生物調查，這在學者背景的父母眼裡，是既辛苦又不夠高大上，他們很希望兒子能夠繼承衣缽，同樣走進校園或實驗室，當一個生物學老師或是研究員，不要平日見不到人，還連假日都上山下海不回家。但是金磊實在固執，面對自己喜歡的事，怎麼樣也不願意屈服改變。

面對父母的期待與壓力，金磊從積極的解釋到消極的面對，為的都是如何在家人無法理解支持的情況下，能面對質疑，堅定地走下去！

傳統華人對孩子的期待，常常是用干涉和介入的方式。父母習慣用自己有限的生命經驗，為孩子提供建議，甚至做下決定，大多數可能都是父母自己成功經驗的複製，或是彌補自己未竟的理想。這樣的觀念和作為會讓孩子無法獨立成長、了解認識自我，

並且適性發展，然後順利找到一個真正適合自己的學校、科系、工作和未來。被父母掌控太深的人生，可能會不斷出現疑惑、衝突、放棄，然後失控。把孩子的人生還給他吧，父母只是生養他，接下來他們一定會活出自己的精采。**這個世界有很多的可能性，培養孩子更多能力後，就讓他們去開創新世界吧！**

每個人都應該擁抱自己的夢想，畢竟這是你自己的人生。

緣分就是這麼神奇！一場海上漂流計畫萌生出一部新電影。

大學畢業後，金磊因為服替代役來到花蓮，花蓮的海讓他一眼著迷，為了更了解海，他還積極找到廖鴻基在花蓮創立的黑潮海洋基金會，一有空閒就跑來黑潮基

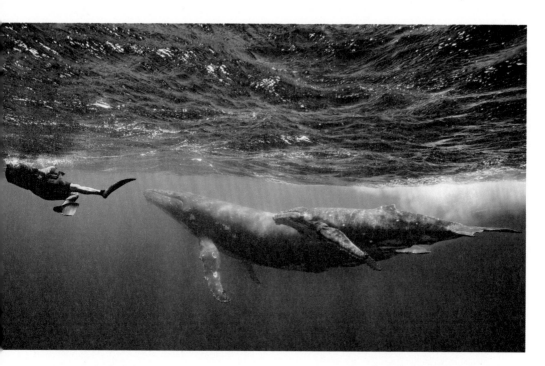

漂泊各大海洋拍攝鯨豚之餘，也擔任黑潮海洋基金會的執行長倡導保育海洋生態。

金會，受訓成為志工，還在基金會裡認識當年還是大學生的太太。退伍後回到台北念完碩士，他立刻奔回與海近在咫尺的花蓮，落地生根再也離不開，後來金磊也接任了黑潮海洋基金會的執行長，與太太孩子一家四口定居於花蓮。

我和金磊相識的地點相當浪漫，我們是 2012 年在法國坎城參加同一場影視展認識的，他去幫忙一位生態紀錄片導演擔任翻譯，為客戶解說賣片，我也去賣自己的紀錄片。在台灣區的攤位中，我們兩張桌子相鄰。

沒人進來詢問時，我們就聊聊電影、聊聊攝影打發時間，然後再相約一起吃飯。剛好那一年我也

初學潛水，所以彼此更有海洋的共同興趣炒熱話題。結束後，我們仍保持聯繫，但還真的沒想到，我有一天會找他擔任拍攝的主角，不過緣分就是這麼神奇，在 2016 年側拍完廖鴻基的「黑潮 101 漂流」之後，我決定把「海洋」當作新的作品命題，當時也在船上一起漂流的金磊，就成為我心中，除了廖鴻基之外的另一位主角人選！

兩個不同世代，但同樣熱切奔赴大海的男人，可以撞擊出怎樣美麗的浪花呢？

當時的我已婚，但還沒有孩子，作為一個導演、影像創作人，對很多的事情都抱持著極大的理想性，看到這兩個把海當作舞台，不顧一切投入其中的男人，我自覺找到知音，找到和所有想要堅持理想的人一樣的人，所以我很樂意去說一個和他們有關的故事，還有關於大海這個充滿符號象徵自由與可能性的故事。

而且，每一個人的生命經驗不同，就算是望向同一個方向和目標，在同一個場域上，還是能藉由旁觀不同人物的生命軌跡發現到自我的不同和潛能。

放下相機，全心投入三年的時間，當個專職奶爸。

享受成為父親幸福喜悅的同時，
也承受著自己的理想必須暫時停擺的痛苦。

漂流的那幾天，我常趁著空檔和金磊聊天，我知道他這
些年累積了很多精采重要的攝影作品，同樣身為創作者，
我不斷地鼓勵他應試著整理發表、甚至出版自己的作品，
不論是攝影集或是海洋的書寫都行，因為台灣很需要這
些內容和養分。

但是金磊總是笑笑著回說好，並不作太多的回應。

我自以為愛才惜才，很希望能推朋友一把，讓他往前進，
卻不知道沉默不語的背後其實有很多原因，包括他有兩
個需要他照顧的小兒子，而且他知道怎麼解釋我都不會
懂的，所以只淡淡地回了一句：「我的心情，你以後就
會知道了。」

孩子的出生，算是金磊人生中一個相當大的衝擊，想要
平衡家庭與工作的他，無法繼續和過去一樣自由自在地
奔赴海洋，或是自私的把孩子丟給太太照顧。

儘管身為一個攝影師，工作和生活看似彈性，但是有了嗷嗷待哺的幼兒，必須投入心力，也要消耗時間，讓他無法出遠門拍照，無法專心創作，也無法分心做好這兩件都很重要的事。於是他決定放下相機，全心投入三年的時間，當個專職奶爸，好好陪伴孩子長大。

陪伴相繼出生的兩個兒子，日子既甜蜜卻也酸苦。享受成為父親幸福喜悅的同時，也承受著自己的理想必須暫時停擺的痛苦。

金磊說：「那三年，我幾乎每天都失眠，晚上躺在床上望著天花板就是無法入睡，因為腦海裡一直出現海的畫面，我一直在算日子，何時才可以擺脫？」

看著他所認識的國際各大攝影師，每天每季不斷有新作品發表，大家都在進步的同時，他卻停在這裡，這個現實也讓他不斷萌生是否乾脆放棄大海？放棄成為一個優秀的水下鯨豚攝影師？

理想與現實的取捨和掙扎，如何做？如何面對？是一生的課題。

紀錄片的拍攝，正值金磊的低潮期。廖鴻基的黑潮 101 漂流計畫，金磊也在船上一起工作，那時候我並不了解金磊的苦悶，他也甚少和其他人說。後來孩子逐漸長大，加上喜歡孩子的太太，對於丈夫夢想的支持，她接手大部分照料孩子的工作，讓金磊慢慢恢復過往可以在不同季節出國拍攝鯨豚的生活步調。

這件事就像是讓一頭鯨魚重新回歸大海般，這個生來注定與海為伍的追鯨人，又恢復了往日的風采與笑容。

從廖鴻基和金磊這兩個不同世代，卻同樣選擇大海的男人來看，家人的理解和支持與否，的確很重要，但是兩個人面對家人的態度，也選擇做出不一樣的決定，一個犧牲了家庭，一個努力兩者兼顧。

但不論決定為何，都得付出相當的代價。理想與現實的取捨和掙扎，如何做？如何面對？這是一生的課題。這也是《男人與他的海》這部電影想要和大家討論的。

《男人與他的海》這部電影裡的兩位主角。

黑糖爸爸

孩子，
你真是我此生最難的創作。

《男人與他的海》歷經兩年拍攝，再加上一年時間的後製剪接總算完成了。在我的紀錄中，三年的時間並不是最久的，我在2013年發表的作品《一首搖滾上月球》花了六年的拍攝製作，是目前的紀錄保持者。每部作品要拍多少、拍多久，才能告一段落寫下結局，都無法事前預測，就算訂了計畫也常出現變化。所以紀錄片導演，都要有一顆強壯的心和能夠順應自然的包容力，**「等待」，才有機會遇上精采的奇蹟，因為生命總是要具備足夠的時間與過程，才會發生轉機，**所以拍攝時等待的，通常是這些主角們在不同時間點，生命過程中的反應與蛻變。不過，這一次《男人與他的海》比較不同的是，身為導演的我，也在整個進行的過程當中，遭遇了生命的重大變化，而且還影響和改變了這次作品最後的模樣。

《漂島》兩個字激發出我的想像力，感覺非常具有畫面感。

原本一開始片名叫作《漂島》，是取自廖鴻基2003年出版的著作書名，這本書內容是關於他搭乘台灣遠洋漁船，從高雄出發橫越各大洋，在海上親身參與遠洋漁業62天的長篇紀實散文。但吸引我的不是見證台灣遠洋漁業的故事，純粹只是《漂島》這兩個字，非常具有畫面感和想像力。黑潮漂流時，廖鴻基獨自委身在一艘方筏上，那就像是一座會移動的島嶼，隨著太平洋的海潮漂流，島上只有他一人，一望無際的大海，水天一色，彷彿全

《漂島》激發我的想像力，在我的腦海裡浮現一座會移動的台灣島，而島上的每個人都勇
於跨越限制和追尋自我。

世界為他所有。而在我的想像和期待下，台灣也是一個具有移
動能力的島嶼，島上的每個人都是自己人生的主角。

　　台灣儘管不會真的漂移，但島上的子民如果能夠把四周的
　　海洋，當作一望無際的希望和可能，就會改變性格，開始
　　勇於走出去冒險和追尋！

拍攝當時，我還是個自由浪漫、受到伴侶全力支持的創作者，隨著主角出海拍攝，短則七天，長則一個月不回家也沒關係。

海，對我來說就是一個無拘無束的象徵，這兩個把海洋當作靈感養分以及生命舞臺的主角，在我眼裡也是同路的理想主義者，是為了追求真理，不顧一切奔赴其中，令人憧憬的不凡角色。在這個大部分人都被主流價值束縛，既喘不過氣也無法實現自我的社會氛圍下，**廖鴻基和金磊代表著不斷突圍、不停止追尋的勇者與智者，他們的故事足以成為許多人面對生命疑惑的一個出口。**

所以，《漂島》在我當時的想像中，可能會是一部比較形而上，把海洋形容成空靈的符號，兩個男人就像是傳道者，在電影中敘述著生命不同的價值觀。電影裡出現的對白談話不多，大多時候都

自由浪漫的理想主義創作者，能被另一半全力支持，真的很幸福。

男人

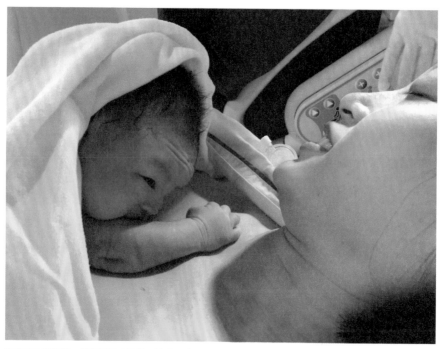

和自己有著同樣一雙鳳眼的小傢伙，讓我二度沉溺於初戀的甜蜜中。

是沉默著，只聽得到自然環境的聲音，主要是希望藉由大銀幕放映的規格拍攝下，能讓觀眾坐在戲院裡，直接感受如親臨海洋這個小宇宙般的體驗。或者，它極有可能會是一部形式走在最前端的藝術電影。

一位天使的降臨，讓探索奮不顧身的熱血氣概，轉為挖掘男子漢的雄心與浪漫。

不過當我殺青結束拍攝，準備進入剪接後製工作時，我的女兒誕生了，我成為了一位父親。

回想女兒出生當天，太太是在午夜12點多到醫院待產，但是一直陣痛到天亮都還沒有生產的跡象。於是我照著工作計畫，帶著電影資料到一家大金控公司總部，向大老闆親自簡報，希望能為製作經費還有很大一塊缺口的紀錄片，找到企業的贊助支持。會議過程，心中忐忑，一方面擔心妻子的狀況，一方面深怕自己會錯過迎接孩子誕生的那一刻。想要陪產，卻又不能放棄這個直接面對企業老闆的機會，真的很煎熬。會議到中午才結束，從午夜至今已經超過12個小時，心想妻子應該已經順利生產才對，沒想到趕回去後，孩子居然還沒出來，疼痛不適撐了這麼久，真是辛苦媽媽了！我想，應該是未出生的女兒，固執的想等爸爸回來，才願意出來吧！因為妻子是自然產，所以我有機會陪在一旁，親眼看到小生命的誕生，非常神奇的感受。眼睛完全離不開，這個有著和自己同樣一雙鳳眼的小傢伙。父女情深講的，大概就是這種有著初戀的甜蜜，卻又一輩子也不會分手的確信。不過為人父的喜悅很短，因為很快的我就得面對最現實的考驗。

前一刻明明還泡在南太平洋海水中拍攝，追著大翅鯨母子對，下一秒卻泡在月子中心奶水、尿水和淚水裡，被母子對追著跑，瞬時讓我有種恍如隔世的感覺。

新生兒父母的生活，像場比手畫腳的遊戲，不能語言，而且大部分只有哭聲的訊息。

不能焦慮，要有耐心，然後在餓、尿、抱、睡、病裡摸索，沒想到當爸爸比當導演還難。

嬰兒哭起來真的很要人命，尤其是夜半時不明也不停的哭啼，讓你既擔心，有時也會跟著有怒氣，一個自詡脾氣好、極度有耐心的紀錄片導演，在這一刻才發現，我居然也會動怒？而且還是對著一個小嬰兒！原來，我的修養真的還不夠呀！為此爸爸每天的功課就成了如何面對嬰兒的哭泣？不能焦慮，要有耐心，然後在餓、尿、抱、睡、病裡摸索，到底她正陷溺在哪個需求裡？

餵、洗、哄、陪、哄、洗、餵……猜對的機率越來越高，漸漸的除了哭聲，也開始在她的笑容裡看見孩子在說：「我、愛、你。」

脾氣的修飾，價值的修改，性格的修正，能力的修煉。為人父，真是一場不容易的修行。

老媽說，嬰孩時的我不易入眠，經常夜半哭鬧，弄得一

早還要上工的老爸屢屢惱怒。「他只是個幼嬰仔，你打他有什麼用?!」幾次，老媽就這樣急忙地把還在哭啼中的我抱出房門外安撫。

我的女兒黃茉莉，也是一個敏感的孩子，抱著疲憊無法睡去的她，彷彿看到幼嬰仔時的自己。此刻的哭聲卻好似一種提醒：「你會是一個有耐心的爸爸嗎？」「我好愛你，你也一樣愛我嗎？」一顆躁動的心，便因此得到了撫慰與平靜。

孩子是老師，教你不動怒，不動氣。柔軟的情緒才是最直接的言語。親愛的孩子，我會努力成為一個有耐心、有信心、有智慧，又很愛妳的父親，請再多給我一些時間學習，學習陪伴妳。

成為父親之後，這些都是直接磨練心志與身體的考驗，我常常凌晨三點在客廳冷醒，不是因為工作加班，而是抱著難眠的孩子安撫，坐在沙發或躺在地毯上累到睡著，她也趴在我溫暖的肚上安然睡去。每天睡眠嚴重不足是正常的，但讓我難受掙扎的，是望著遙遙無期的剪接工作，不知道何時才可以完成這部片子？面對贊助者和監製，以及主角和工作人員的期待，進度一直往後延遲，每天都讓我備感焦慮，也很痛苦，我只能利用瑣碎的育兒空檔，每天一點一滴慢慢累積。每年的年終，我都習慣做一下整理回顧年度紀事，那一年寫了這樣一封信給大家：

2018 的我「卡到嬰」。這一年，基本上就在驚慌擔憂挫折……中，渾渾噩噩的結束了。

工作被卡住、創作進度被卡住、個人理想被卡住、自我實現也被卡住了，靈魂和身體同時失去自由。對我，真的是衝擊巨大的一年呀！

女兒茉莉是個敏感纖細情感需求大的寶寶，得有家人隨時能依偎。不愛吃、不愛睡，加上感受力強，經常夜半難眠，讓爸媽處在反反覆覆的折騰考驗中。而從小到大第一志願畢業，人生一帆風順沒嘗過苦頭的嬌嬌女茉莉媽，也讓這隻無法溝通和掌握的外星小人，重重地把習慣規律生活，喜歡一切都在規畫掌握中的她擊倒了。

這一年我幾次想在被夾殺的困境中突圍，但最後總是灰頭土臉傷痕累累的歸來。真的，想當一個盡職的父親和丈夫，就一定得先犧牲自己那塊，除非夠自私，否則只是，兩、敗、俱、傷。2016 年夏天黑潮海上漂流的時光，在狹窄的方舟上，我總是逮到機會就把金磊逼到角落，勸說他應該積極把這些年累積的鯨豚創作整理發表和出版，這樣才是進取向上的人生。那時候正被兩隻小兒箝制的金磊，不發一語，只是苦笑著。他臉上的表情，正是我現在的模樣，有種難以言喻不被了解的苦。

卡到嬰的 2018，沒有過去年終回顧時的輝煌，這一年我什麼也沒完成，就只是陪著小嬰兒一眠一吋地等待長大。不過「爸爸特訓班」這個高難度的極限運動課程，讓我看到自己最深的恐懼和脆弱，跌進幽谷，再不斷地爬出，守護一個孱弱的生命，從茁壯中見證她的奇妙。

雖然結了婚，也選擇為人父，但我還是要說，婚姻和生育真的不是人生必要的選項，它們都只是一個生命體驗罷了，有可以，沒有也很棒。就像去東京迪士尼或冰島自由行，你不去，只看別人的遊記絕不代表自己過得比較差。這輩子不婚不生，下輩子還有機會。像我，嘗試過了，來世絕對會敬謝不敏、銘謝惠顧。

最後，還要和被卡到嬰的我所卡到的朋友和夥伴們，致上萬分抱歉，讓你們等無人，等不到結果和交代……其實我一直都在路上，只是爬的非常慢……。

揮別 2018，期待 2019 勝嬰現象到來！

晉升父親後，讓我看到了拍攝過程中被
記錄下來，但還沒被解鎖出來的訊息。

為人父，成為我人生相當大的關鍵。這個身分的
轉換，讓我有了前所未有的新感受，關於愛，關
於責任。這件事也直接衝擊婚姻和夫妻的關係，
因為你們不再是全然浪漫的組合，有了孩子之後，
許多的需求都變得赤裸無比，育兒對兩個都要上
班的職業父母來說，是一份吃重的工作，因為很

最初的定位是比較形而上的海
上漂流故事，在跨越另一個人
生里程後，思考點和視角變得
柔軟、理解、認同。

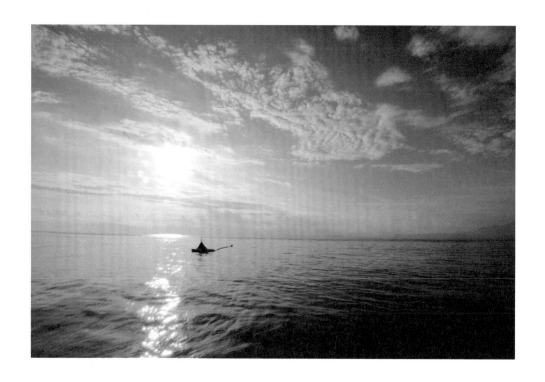

島與鯨。海洋之子。

—《男人與他的海》拍攝紀實

需要彼此分工合作，一個人離開或出差，另一方就得承受兩倍的負擔。

生活的方針逐漸以孩子為主後，許多小細節，夫妻會開始意見相左，**有了計較，爭吵和衝突變多了，就更需要溝通和包容體諒**。所以對我來說，養孩子本身並不辛苦，和伴侶的磨合才是最不簡單的事。

成為父親之後，不只創作理想受到阻礙，婚姻也出現裂痕，自我實現更是遭受重創，但也因為這樣的身分讓我打開了知覺能力，看到了在拍攝過程中，被記錄下來，但還沒被解鎖出來的訊息。那就是這兩個「男」主角，其實沒有我原本想像的那麼自由，他們都在現實與理想中掙扎拔河，並且付出了不同程度的代價與犧牲。所以原本電影要走哲學性的形而上風格，在這一刻所有靈感頓時消失匿跡，取而代之的是，我生命正陷入其中，直接赤裸的更為入世的敘事。

於是剪接方向有了重大的調整，把重點改放在這兩個男人的狀態，而不只是他們和海洋的連結，片名就此改為《男人與他的海》，聚焦在關注男性的情感表現議題上，期待觀眾可以看到如何在現實與理想的殘酷拉扯中，誕生新的可能與結果。

這部片不只有廖鴻基和金磊這個兩男人，還隱藏著一個我，黑糖。我也把自己的生命血淚灌注在裡頭。這是三個男人與他們的海的故事。

我曾經花了幾天檢視主角金磊提供的家庭影像，從第一個小生命誕生，爬行學語，再到第二個孩子加入……

滿滿的動人視角外，也看到了慈父在黃金歲月中，掙扎於理想與現實之間，承擔著想為而不能為的負荷。**眼眶濕，是因為心不斷割讓給幸福的同時，還有微微咬著牙的疼痛**。是的，我正在經歷這段時光，所以那一年緩慢的剪接時日，我常常邊剪邊掉下眼淚來。當爸爸真的不容易呀，比當導演還要難！

孩子，你真是我此生最難的創作。

我的寶貝教會我，柔軟的情緒才是最直接的言語。

04 —— 男人與他們的女人

電影裡的女人
哪裡去了？

名字很重要，姓名學甚至強調，一個人的姓名關係你的命運，所以取名得根據生辰八字，再以天格、人格、地格、外格、總格、天運五行和姓名總筆畫來當作基礎。電影的片名一樣也很重要，好不好記憶？能否琅琅上口？又能切中主題核心，卻又不會過度俗氣、無趣或沒有新意？所以每一次為自己的作品取片名，真的是一件既挑戰也非常有樂趣的事，通常我也把它當作創意發揮的一部分，也是創作最末，最重要的一環。

「電影片名」取得好，能成功翻轉負面惡名，也能夠讓大眾聚焦在不為人知的辛酸。

我的第一部紀錄長片《飛行少年》，記錄了位在花蓮縣光復鄉的一所兒童青少年安置機構，裡頭收容了一些原生家庭出了狀況，年紀尚小就因為犯下過錯而被法院安置到這兒的孩子們。

一群有心的大人們，教會他們騎行一輪車，夏天時，還浩浩蕩蕩地帶著孩子們騎著一輪車環島1000公里。

從看著他們初學時的跌跌撞撞，到最後完成環島20天的拍攝過程，這些原本沒有自信的孩子，因為學會了一輪車，會了一樣別人沒有的技藝，而且還上路挑戰非常不容易的旅程，最後獲得成功，這些經驗讓他們重新肯定自己！旅途上每個人騎著車時而張開雙臂開心的模樣，就像正自由自在地飛翔著，這些身影輪廓給

了我靈感，在此之前，原本社會對這些有偏差行為的青少年統稱為「非行少年」，這是一個非常負面和標籤化的名稱，當電影發表並得到迴響後，「非行少年」**就此成功更名，翻轉成為正面且具有力量和希望的「飛行少年」**。這就是片名取得好不好，最直接的例子！

2013 年我另一部上映的電影紀錄片《一首搖滾上月球》，故事紀錄六個罕病家庭爸爸的故事，這些不同背景的父親們都有一個相同的命運，那就是他們無法和其他父母一樣，望子成龍、望女成鳳，因為他們的孩子都得了無法有效治療，甚至會比他們提早結束生命的罕見疾病。

我之所以用「月亮」來形容，主要是想要引導觀眾注意——總是習慣只讓大家看到正面、光亮、好的那面，卻不願意讓人發現月亮背後的黑暗、人生挫折面的台灣男性們。

台灣的男性們普遍都刻意隱藏挫折、失敗的一面，就像月亮只露出最亮、最好的那一面。

或許大家有所不知，我們的社會裡，每八個罕病家庭中就有一個家庭的爸爸失能，他們因為承受不了孩子生病的壓力，選擇離開、選擇落跑，而電影中這六個不棄不離的爸爸們，在照顧孩子連睡眠都不足的狀況下，居然還組了一個搖滾樂團，每週練團一次，大聲唱歌、忘情演奏，他們用音樂來紓壓，彼此支持鼓勵，才能走得更長更久。《一首搖滾上月球》這個很有想像力的片名，也讓許多對罕見疾病不熟悉，甚至有誤解和恐懼的觀眾，願意走進戲院觀看，更因此對罕病家庭與照顧者的狀況，有更切身的感受與同理心。

幫助了一個父親和男性，就等同支持了一個瀕臨崩解的家庭。

那麼，這次關於海洋議題的新作，該如何取一個能夠打破同溫層，讓對海洋陌生的群眾，一樣能夠在電影裡異中求同，找到與自己生命連結的那一塊？這又是一個新的挑戰。而且，最初構想的片名《漂島》，在換成《男人與他的海》之後，似乎讓女性朋友很不開心，常常被人劈頭就問：「電影裡的女人哪裡去了？」黑糖導演你是不是應該拍個續集叫作「女人與他的海」平衡一下呢？哈哈哈，我要藉此嚴正聲明，我不是大男人主義，而且十分尊重女性，甚至認同在現今社會裡，女性已經比男性優秀太多的主張者。這點從台灣已經擁有第一位女性總統，以及我家老婆大人不論學歷、聰明程度，還有工作收入都比我高、比我好就足以證實。

生命中最美好與最重要的兩個情人，是支撐我不斷進步的最大動力。

台灣這十多年來女權成熟發展，許多和女性有關的議題及權益都被提出來獲得充分的討論，甚至是改變，社會上男女平等的觀念和實況，在在都是亞洲國家裡走在前頭的。其實不只女權，台灣在許多觀念上都相對開放，特別是人權和環境的議題上，這是民主社會的特色，法律保障言論自由，人民可以參與選舉投票決定未來。

另外，我認為——

身為海島國家，能夠充分接受四面八方來的資訊和潮流，也是台灣不斷蛻變的原因，但是唯獨在「海洋」這個範疇裡，我們似乎落後很多，急需很大的進步。再者，就是男性的情感表現這一塊！

「男兒有淚不輕彈。」「男兒當自強。」這都是所有男孩們成長過程中被迫要奉為圭臬的名言。也因此，台灣的男性，從我們父執輩開始，就成為了不太會去表達自己內心情緒與情感，一副硬梆梆的「男子漢」。這是社會的傳統標籤，也是男性的包袱。報喜不報憂的性格，造成了不是誇口說大話，就是低調什麼都不說的現象。因此我們常常聽到在主流社會被定調為「成功者」的男性們，滔滔不絕地說著他們對各種議題的見解，給人一種有名有利，喊水也會結凍的誤解。但我們卻甚少聽到一般普羅男性，甚至是更弱勢並處在挫折困頓中的男性，站出來告訴大家他們的狀況與需求？

由於拍攝上一部作品《一首搖滾上月球》讓我看見台灣男性的脆弱，以及男性議題的營養不良，同樣身為男性的我，深感「同胞」們似乎抑鬱已久，卻遲遲未被關照的殘酷。在此前提下，**幫助了一個父親和男性，就等同支持了一個瀕臨崩解的家庭。**因此關注台灣男性情感表現，便成為我接續《一首搖滾上月球》之後，希望繼續探討的議題，而這個企圖與期待就在這次的片名

像平靜的大海一樣，個性內斂的廖大哥，帶領全國無數年輕學子認識海洋生態，內心最渴望的是獲得女兒的認同與理解。

《男人與他的海》上表露無遺。曾經走過父權至上、男性沙文的台灣社會，男人很容易被攻擊是得了便宜又賣乖的「既得利益者」，但時代在改變，男女地位日益平等甚至已能公平競爭，男性生態驟變後的失衡現象，也是需要被關注、討論和改變的。

我覺得首要的是，**男性同胞們要和女性們好好學習，學習哭、學習笑、學習勇敢說愛，表達情緒的能力和情感**

溝通的能力都很重要，絕對勝過你在職場上的收入與表現，因為這才是讓生活與生命臻於完整的關鍵！

男人可以追求生命的渴望漂泊千里，正是因為有家人的愛如耀眼的燈塔照亮著歸途。

儘管片名《男人與他的海》已經說明了，這部片以男性為主體，但實際上女性並沒有缺席，主角們還是得處理他們和異性的關係，就如為了追求個人生命渴望，奔赴海洋的廖鴻基，儘管結束了婚姻關係，但是他與女兒的父女之情，卻是永遠無法割捨，也讓他牽念一輩子，甚至是他的生命核心！

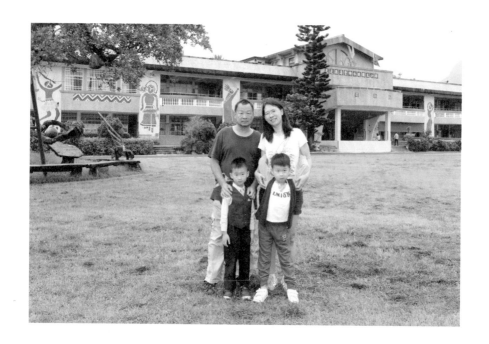

在身處海上的日子裡，仍不時遙望著陸地上女兒落腳的方位，女兒的不諒解，成為他必須更堅持的動力，他希望推廣海洋的理念和行動，除了能感染撼動更多年輕人之外，終有一日也可以得到女兒的認同。

另一位與主角之一金磊有關的女性——他的太太，因為不喜歡在鏡頭前露臉，覺得不自在，所以我在拍攝期間完全尊重她的意願，甚少拿起攝影機拍她，除了影片結尾，有一場金磊的攝影布展——太太親自把丈夫的展者介紹卡貼到牆上——這幕溫柔卻深

男人再怎麼流浪漂泊，總是會回到岸上掛念你、期待你回家的女人和孩子身邊。

期待能夠在現實與理想、家庭與個人之間找到平衡的金磊，觀眾能在電影裡深刻感受到他的困難與掙扎，他的例子與廖鴻基截然不同，卻給人另外一種可能性的選擇和想像，也讓觀眾同時看到──

／

當你做了不同的決定時，必然得付出不一樣的代價，但沒有絕對的好與壞，只有做與不做，和你是否願意承擔的差別罷了！

／

藏意義的畫面，被導演安靜地捕捉置入外，其他地方我也試著處理，如何在金磊太太不出現的情況之下，仍做到她其實也在，讓觀影的人可以感受到她的存在與分量？

因此與其坐而言，擔心東擔心西卻遲遲不願出手，把家人的關心當作窒礙難行的理由，不如先勇敢踏出去，就像船一樣，如果沒有駛出港口，旅程永遠不會開始，這是男性們的功課，不再用「責任」當藉口自縛，不再害怕

改變，因為遠渡大洋的船隻終究得駛回港口，再怎麼流浪漂泊的人，岸上總會有個掛念你、期待你回家的人。

我們都要和樂於學習的女性看齊，認真去追求不同階段生命的提升與改變，活出時代新男性的模樣！

至於身為導演的我，在這部片整個製作過程中，基本上就是處於被女性「夾擊」的狀態，除了因應女兒的誕生，和妻子的相處關係也就此改變，不論為人夫或為人父，大家對你的需求度在質量上提高，期待值也更大，這也是為何我在廖鴻基及金磊身上同時也看到自己的原因，他們彷彿就是兩面鏡子映照著我，一面是二十年後的自己，一面是五年後的我。

不過成為有了女兒的男人後，也只能永無止境的溫柔下去了。謝謝女兒不斷讓我看見自己的不足，並且甘願和接受成為一個真正的父親，儘管這個過程真的很不容易。所以片尾我上了一段文字，把《男人與他的海》送給影響我，並定調這部片最後風格的女人──我最愛的女兒。

這部片，其實也是一位爸爸，寫給女兒的情書。

謝謝女兒不斷讓我看見自己的不足，並且甘願和接受，成為一個真正的父親。

PART
4

船

為了證明台灣東部海域有為數眾多的鯨豚出沒，
廖鴻基於 1996 年率先成立了「台灣尋鯨小組」，
出海追蹤鯨豚並逐步建立珍貴的鯨豚資料。

賞鯨船

接觸才有機會認識，也唯有認識
才有機會更進一步到關懷的層次。

這次的拍攝得到許多海洋夥伴的協助，尤其是在「海洋圈」裡具有相當分量的 NPO 組織 ── 黑潮海洋文教基金會。這個單位在 1998 年成立，廖鴻基是最初的創辦人。他從陸上逃到海上成為一名捕魚郎，討海的日子裡，在海上遇見許多鯨豚之美，漁船甚至常被多達數千隻海豚團團包圍，那就像是歌舞劇主角身處在寬闊的舞台上，被幾千個舞者圍繞一樣，這神奇的景象讓他又驚又喜！但是一回到陸地上想與人分享這段美妙的奇遇時，卻沒人相信！**大家都不相信在台灣東部海域，咫尺外海有著豐富的鯨豚生態活動**。為了證明鯨豚群是真實存在的，廖鴻基於是成立了「台灣尋鯨小組」，有了自己的漁船，每天出海不是為了捕魚，而是追蹤鯨豚做觀察紀錄，逐步建立出沒台灣海域珍貴的鯨豚資

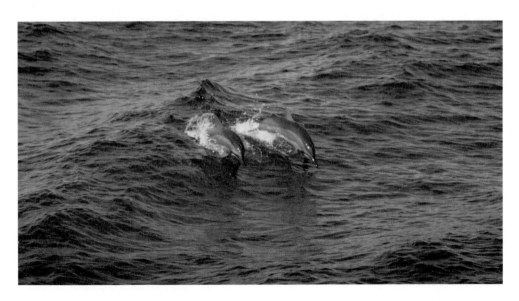

海豚經常成群出沒東部海域。在廖鴻基將海上見聞書寫成書以前，除了漁人之外，很少人知道台灣海域有如此豐富的鯨豚生態。

料。在此之前，鯨魚和海豚被漁人厭惡，因為牠們是搶奪漁獲的競爭者，一旦有魚群出現海豚就會現身覓食，為了不影響漁獲，漁人甚至會傷害鯨豚洩憤，或是把鯨豚當作是蛋白質來源而捕捉食用。

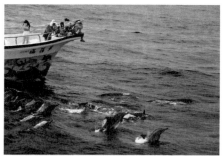

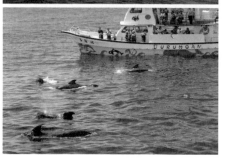

不過隨著觀念的改變，加上文明法令的規範禁止，捕殺和獵食鯨豚的情況已經越來越罕見了。這個改變，當然也和廖鴻基與黑潮海洋文教基金會息息相關！

尋鯨小組成立兩年後，黑潮海洋文教基金會接踵運作，並以「關懷台灣海洋環境、生態與文化」為宗旨，推動海洋及環境保護教育，期望促進大眾的海洋保育觀念。這個將基地設在花蓮的組織，成為台灣守護東部海域的重要團體，許多來自西部的有志青年，為了加入黑潮海洋文教基金會而選擇「東漂」到花蓮，不但躋身重要的團隊一員，也因為愛上花蓮的山水海，離不開這種舒服自然的生活氛圍與節奏，一個接一個的「黏」在花蓮，落地生根成為東部「新移民」。

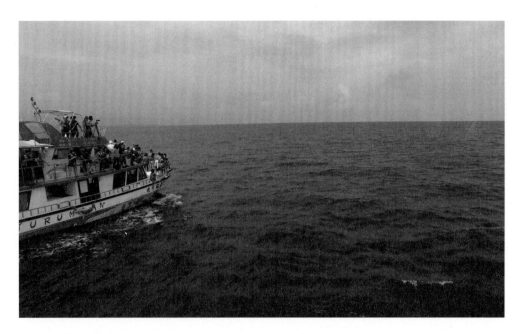

賞鯨船的營運，兼顧雅俗、現實與理想的結合，讓國人更加了解和愛上我們的海洋環境。

賞鯨船的開發，
讓國人從此不用出國就能近距離賞鯨豚。

推廣「賞鯨」活動，是廖鴻基和黑潮海洋文教基金會所進行的另一項重要任務，他們和民間業者合作，特別訂製了符合安全需求、花蓮港第一艘專業賞鯨船，讓一般民眾也能出海尋鯨並且近距離觀賞。這件事情引起了很大的迴響，因為過去一般民眾能在台灣看見鯨魚根本不太可能，多半只能在海洋樂園或海生館看到活生生的海豚。

就像去拜訪一位朋友那樣，親臨鯨豚真實的生活空間和領域，近身做友善的接觸，這些經驗都是前所未有的，許多人更因為賞鯨行，認識鯨魚、愛上海豚，並且開始關心海洋，進一步成為大海的粉絲。

黑潮海洋文教基金會同時也培訓出許多海洋志工，包括鯨豚的解說員，每艘賞鯨船都配有一名專業的解說志工帶領民眾出海，賞鯨行不再是膚淺沾醬油的娛樂，志工專業的導航與解說，在在讓民眾獲得了最切身的知識與感受。對這些志工來說，一次又一次跟著賞鯨船出海，也是他們累積鯨豚觀察經驗、隨時記錄海洋環境，並且能直接向民眾宣導海

洋議題的絕佳機會。賞鯨業者與海洋倡議團體之間，兼顧雅俗、現實與理想的「異業」結合，可說是相當成功，賞鯨船的出現，也提供了長期馳騁海上的專業老船長，在退休後有一個繼續貢獻寶貴經驗的人生舞台。

花蓮港有了多羅滿第一艘賞鯨船之後，台灣賞鯨業開始蓬勃發展，載客數節節上升，許多業者跟著加入，競爭變得激烈，並且出現許多亂象與惡性競爭。不過在花蓮之於西部交通不算便利，而且海上活動對國人來說仍不夠具有吸引力的兩大現實因素下，賞鯨業在熱潮推波下風光一年後進入蕭條，但也因此回歸基本面，讓真正有心經營、注重品質與生態關係維持的業者得以生存下來。其中黑潮海洋文教基金會

與多羅滿的合作，不只是商業上的利益關係，更是在海洋保育理念上有志一同的夥伴。這樣的合作模式，使得多羅滿賞鯨公司成為台灣社會企業的先驅。

應不應該全面禁止賞鯨，讓鯨豚回歸自然不受打擾的狀態？

近年來，國際上海洋意識抬頭，和海洋息息相關的鯨豚議題，開始被密切分享，例如鯨豚表演、鯨豚吞食垃圾、商業捕鯨、賞鯨規範……等，都被積極討論中。

台灣的賞鯨業也因此成為被關注的一環，部分民眾開始質疑，賞鯨是否會對鯨豚造成騷擾？船隻的引擎聲對鯨豚生理的影響？近距離接觸鯨豚，是否會對鯨豚造成副作用與傷害？激進的一派甚至主張，應該全面禁止賞鯨，讓鯨豚回歸自然不受打擾的狀態。

我並非海洋生態專家，也不是鯨豚保育者，專業知識甚至不及黑潮志工，趁此以這些年參與海洋紀錄片拍攝者的角色，提出我對賞鯨的看法。**我認為，這些意見和議題能被提出來都是好的，這表示我們的環境在改變、在進步，代表著海洋在台灣有人注意、有人關心了！**但是從歷史來看，人類的文明發展絕對是應資源環境的使用和破壞而生，就如同工業革命讓人類生活更為便利，但是機器設備的發明和使用卻像雙面刃帶來生態的改變。

船可載人橫跨大洲，亦可破壞海洋，飛行器可以載人快速轉換空

間甚至上太空，亦會留下不可回收的垃圾與汙染。更不用說人類在物欲上的需求，對動植物與土地環境的剝奪與傷害。

除非我們願意回歸最原始的生活狀態，和天地萬物平起平坐，否則已成為地球命運主宰者的我們，只能好好思考，如何在傷害破壞最少的情況下，讓人類文明更細緻、更周全。

比起其他的海島國家，我們台灣人尤其缺乏接觸與認識海洋，不出海、不走入海中，如何了解認識它？

唯有和海洋有過親密關係之後，這些美好的可能，才有機會真正發生。

有朝一日，讓鯨豚和其他動物，都可以不受人類干擾自在生活，絕對是一個必要的終極理想，但當他們正面臨可能滅絕危機的當下，我們能做的是什麼？該先做的又是什麼？

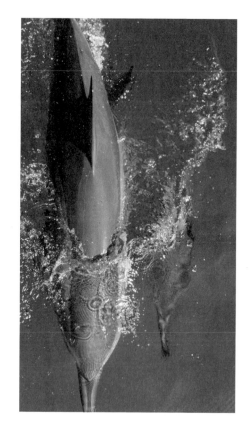

接觸才有機會認識，唯有認識才會有關懷。

「珍古德博士說：『接觸才有機會認識，也唯有認識才有機會更進一步到關懷的層次。』鯨豚過去是台灣的尋常漁獲，過去我們大量獵殺牠們、吃牠們，台灣過去很少人出海，但已將沿海生態糟蹋到將近枯竭。台灣賞鯨活動 21 年來，許多人出海跟牠們作朋友，21 年來，我們社會跟鯨豚的關係已明顯從腸胃等級，提升到觀看、觀察等級。這進步比日本還要快。請你有空可以搭一趟花蓮多羅滿賞鯨船，或能改變你對賞鯨活動的負面觀感。」

這是廖鴻基回覆一位對賞鯨有疑慮的民眾來函，內容清楚揭示一個重點，那就是台灣人需要更多對海洋的接觸、了解和認識，這樣才有辦法讓我們更具廣度及深度的參與海洋的保育議題。一家友善環境的賞鯨船，也許就是個好的開始！

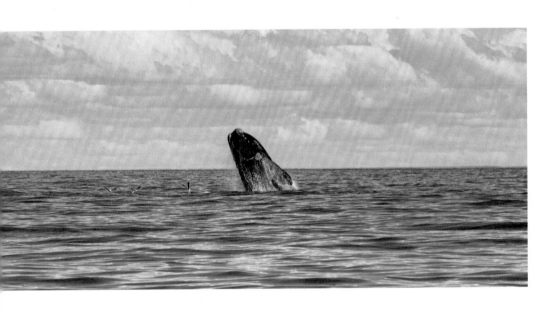

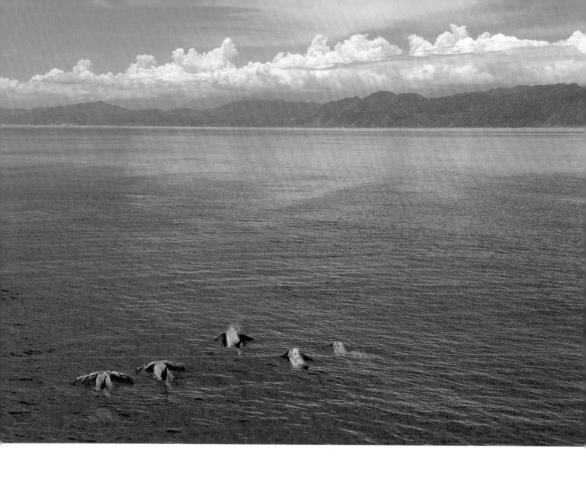

在無垠的大海中，被幾百隻飛旋海豚圍繞，
竟無法完整錄下實況，這份感動匯聚成創作動機。

至於我和鯨豚的第一類接觸，是發生在黑潮漂流行的最後一天，也是我
們返程即將進入花蓮港之前的東部外海。當時天色漸黑，甚至北方的風
雨即將南下追來，就在這一刻海面出現了海豚的身影，一開始只是幾十
隻的團體，從船邊整群呼嘯擦身而過，但這麼簡單的初登場姿態，就足
夠讓漂流團隊裡的鯨豚菜鳥們大聲驚呼，

在沒有期待下，台灣的海域總是能讓出海的人收穫滿滿、驚奇不斷。

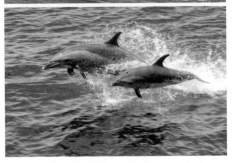

當大家不斷望著海面讚嘆的同時，我和攝影師卻緊盯著小小的監視螢幕，不斷發出因為錯過好畫面的惋惜聲，這場精采的漂流閉幕秀，直到天色暗到再也看不清楚海面時才結束。廖鴻基看著有點欲罷不能的我，默默地說：「放心，這不是最理想的，之後找機會再來，你們一定會看到更精采的畫面！」

我想，一定是上岸前最後這個場景，讓我留下深刻卻又意猶未竟的印象，漂流結束後才會決定把海洋當作我下一部作品的命題，並開始長達兩年的拍攝，最後才有機會完成這部新作《男人與他的海》，一切都要感謝這群美麗的海洋使者！

沒想到高潮來了，一下子聚集了幾百隻的飛旋海豚，開始在船的四周浮出水面現出蹤影，我和攝影師急忙讓空拍機升空，希望能在漂流行程最末，捕捉到如此難得的畫面。只是海豚同時自四面八方而來，空拍機就像隻無頭蒼蠅般，完全不知道該往哪裡去才好。

黑潮漂流

創作，就像尋寶遊戲，得走出去，
去探索、去冒險，
否則寶物不會憑空從天而降。

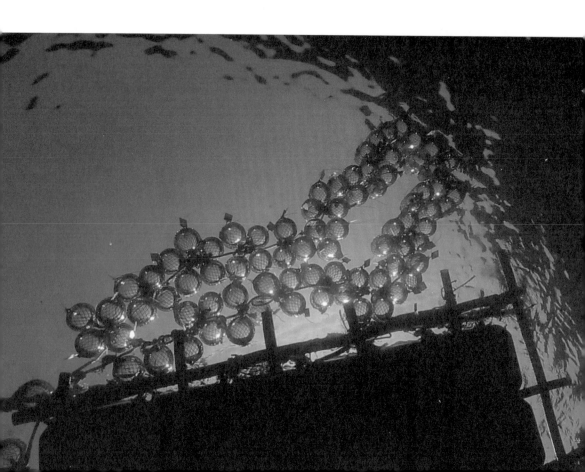

《男人與他的海》拍攝的開端，是從廖鴻基的「黑潮101漂流」計畫開始的。一開始我只是帶著能跟著一起出海冒險體驗的心情加入團隊，協助活動側拍，沒想到六天後結束拍攝上岸時，卻一口氣再加碼了兩年。我喜歡變化總是跑在計畫前面的生活感，也許血液裡本來就帶著愛流浪的基因，才會命中注定跟上這艘漂流放逐黑潮的方筏，一起航向汪洋大海。

不過度期待，生活才會經常滿意百分百。

這種性格也出現在安排旅行的習慣上。我從不特別規畫路線和景點，嚴謹計畫哪一天一定要走訪哪些地點，然後一一拍完照打完卡後，才心滿意足。我大多任性又隨波逐流地漫遊，走到哪兒看到哪兒，體驗每個當下，咀嚼深刻的感受。沒認真看艾菲爾鐵塔沒關係，在腹地的草地上和老人家打了一場槌球才是最有趣的。

就像這次在電影裡，導演並沒有仔細地為大家介紹關於黑潮漂流計畫的細節，沒有一般以一個團體進行一項活動、挑戰、夢想為主軸的紀錄片那樣，有架構鉅細靡遺地呈現關於事件進行的起承轉合、高潮衝突，直到最後的Happy Ending精采大結局。

隨著生命經驗的累積，改變了生活態度，其中，也包含我的創作態度。年紀越大，跌跌撞撞多了，就越發覺得，**只要那個終點不變，不一定得直直地往前走。只要方向沒錯，繞個大圈圈，甚**

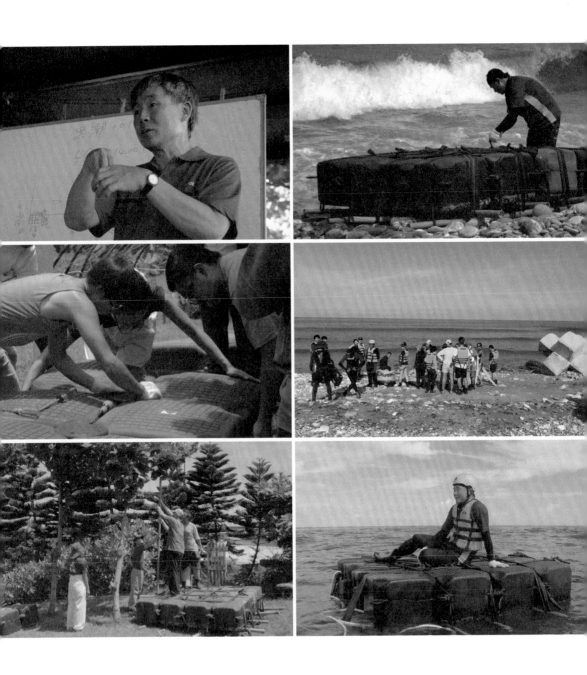

島與鯨。海洋之子。　　　　　　　　　　　　　　　　　　　　　　—《男人與他的海》拍攝紀實

至原地停留也別有樂趣，差別只在於，你懂不懂得享受當下片刻？想通之後，甚至最後還會發現，你居然比別人快得多更多。以上，是用來細說黑糖漂黑潮前的開場。

「黑潮 101 漂流」計畫！

一艘方筏加上一艘戒護船，還有一起漂流的 99 顆玻璃浮球順著黑潮漂流，廖鴻基因此取名為「黑潮 101 漂流」計畫。

「方筏」是廖鴻基大部分時間獨處的漂流工具，也是重要的主角之一。因此他前期花了很多心思在上頭，規畫這艘可能要在海上風吹雨打、浪拍和日曬的「舟」，會是什麼形狀？什麼材質？怎麼搭造？許多人給了不同的建議和可能，也有更多人直接潑冷水勸退他，甚至斷言，這一定會**翻覆**！一定會出事！

在黑潮上漂流這件事，怎麼樣聽起來都是荒唐、危險又無意義的事，一個人好好的幹嘛吃飽太閒，要去自找麻煩呢？

經過周詳的計畫、人員訓練、反覆測試，才正式開啟一般人口說的「吃飽太閒」計畫。

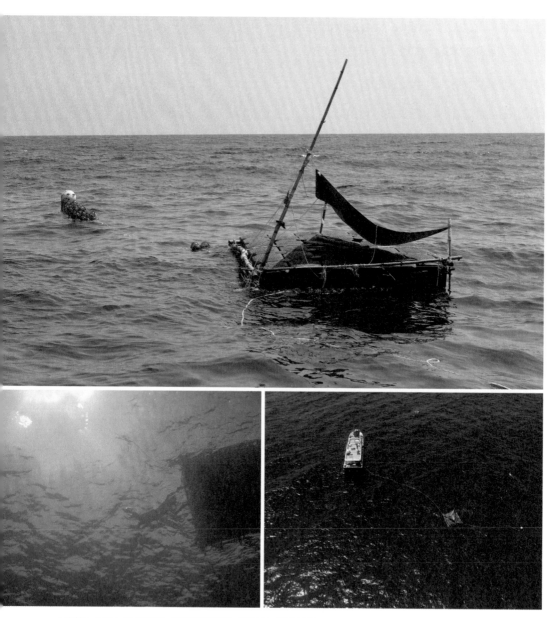

1 方筏＋ 1 艇＋ 99 顆浮球，順著黑潮漂移＝黑潮 101 漂流計畫。

在我的觀察裡，人類的文明是由科學家和藝術家累積出來的。一個是理性思維的創造，一個是感性思維的創造，其中最大的共同點就是，**科學家和藝術家兩者都有極大的想像力，都在既有的現實狀態中吃飽太閒，而讓想像被實踐**。如果人的一生和其他動物一樣，都只是為了糊口維持基本生計而活著，那就不會有這些豐富精采的文明產生了。

想像力，
是人類的超能力。

儘管吃飽太閒，想東想西，把感性當飯吃的作家廖鴻基，所從事的每個看似荒謬的計畫，也是有其理性基礎和根據的。他的每一本著作，大多都有其相應的海洋經驗，例如最早期的討海人生涯的散文，到後來鯨豚觀察的書寫、遠洋漁船和國際貨櫃輪的旅程，還有駕船繞島航行、獨木舟繞島划行，直到 2016 年選擇用「漂」的寫作計畫，都是透過實際走出去，將親身體驗主動性創造出感受經驗的寫作，這也是海洋文學很關鍵的書寫方式，也因為這些點滴靈感與想法，是絕對無法關在書房，或是坐在咖啡店裡，光靠想像、拼湊資料，或者不斷擠壓消耗有限的生命經驗去創作出來的。

創作，就像尋寶遊戲，得走出去，去探索、去冒險，否則寶物不會憑空從天而降。

因為奔赴海洋，讓他的人生有了關鍵性的轉變，太平洋是個契機，黑潮更是個關鍵。深知自己

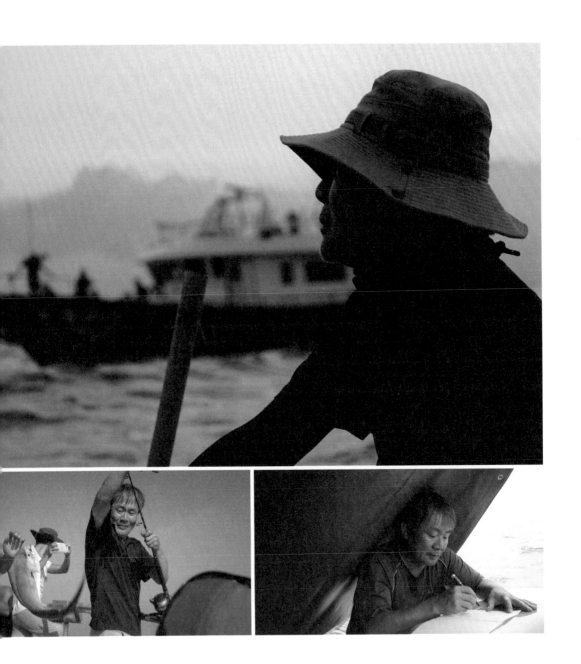

島與鯨。海洋之子。

的一生被黑潮影響著，也讓他清楚的意識到，台灣的命運和黑潮息息相關。所以「搭乘黑潮，閱讀黑潮」便成為這次計畫的核心價值。

他希望**透過活動本身，對外讓社會有機會看到黑潮，對內則是他個人需要有個能貼著黑潮，再度釐清和尋找自我生命解答的一次放逐。**

計畫的主角方筏，也是在想東想西之餘，某一天從生活取材中找到了適合的製作材料——36 顆黑色空心塑膠方磚，這是平靜水域、湖泊或內港，用來搭建浮動碼頭的材質，方磚之間彼此用空心螺栓固定組合。考量計畫經費有限，這 36 顆塑膠方磚還是他人捐贈的，已經使用 20 多年的老材料，從漂流計畫最後順利完成，這座陳年材料搭造的方筏，居然沒有崩解毀壞的結果來看，千年不壞的塑膠之於環境真的是很可怕的東西！

這種透過實際體驗主動性創造感受經驗的寫作，是海洋文學很關鍵的書寫方式。

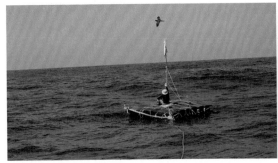

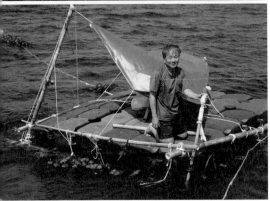

這個漂流計畫，除了黑潮海洋基金會的夥伴參與外，由拖鞋教授蘇達貞領軍的蘇帆海洋基金會也積極投入和協助，包含前期場地裝備的提供及行前的海上訓練等。正式漂流時，蘇老師也帶著水性極佳的弟子登船同行。

這座用繩索把塑膠方磚和竹子綑綁固定，**看起來無法抵擋強浪、不太牢靠的方筏，其實事先也被固定在海上，成功通過三天三夜的安全測試之後，才讓它啟航上路的。**

忙著方筏製作測試和人員訓練之際，漂流團隊一直面臨一個巨大的難關，那就是台灣在海洋規範上，陳舊不合時宜的法令限制！拖鞋教授蘇達貞在紀錄片《夢想海洋》裡，原本計畫自己親手打

造一艘獨木舟，組隊帶著年輕人一起破浪前進，跨海划向日本。一切就緒，船也造好之後，卻因為不符合台灣現有的海洋法令限制，遲遲無法順利出海，於是故事就在最重要的關卡，這麼被迫中斷而不了了之。多年後的「黑潮 101 漂流」計畫，正面對相同的狀況，原來過了這麼多年，這些恐龍法令還是不動如山，一點改變都沒有，極度諷刺和荒謬！

這項計畫得到許多人的協助，才能讓小如投入游泳池的花生殼，安全的出航，滿載回憶的靠岸。

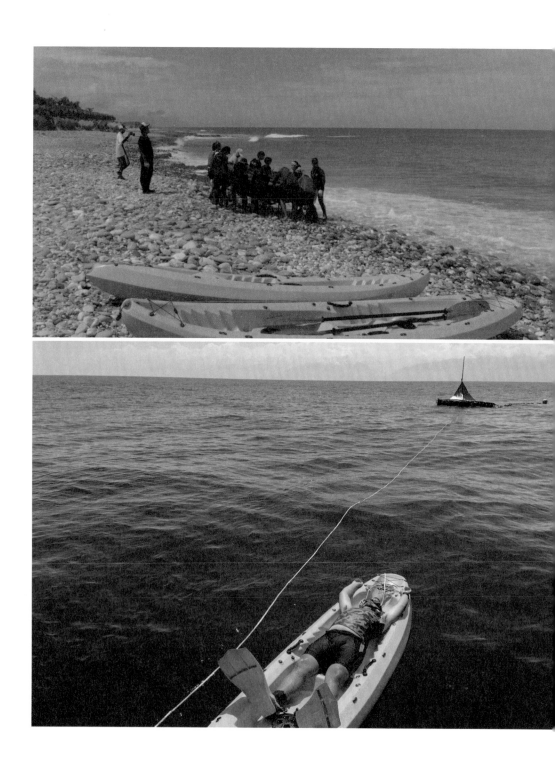

—《男人與他的海》拍攝紀實

如何突圍，
便是廖鴻基這次趁著黑潮漂流計畫，
也想嘗試和改變的！

於是，他做好周全的準備後，把資料行文給所有
中央及地方相關單位，詳細告知細節並提出活動
的申請，但各單位的回覆千篇一律，答案都是
「核備」，意思就是「我們知道了！」然後公文
接著附上所有相關的法令限制條文，告知「請記
得要按照規定」，卻沒有清楚說明到底是准許，
還是禁止這個活動的進行?!

就在這個曖昧不清的氛圍下，廖鴻基決定一人擔
起所有的責任和必須的代價，冒著違法可能被罰
的情況下，決定闖關繼續往下走，直到出發前
夕，大夥都還不放棄能夠理性溝通、合法申請的
可能，後來決定透過立法委員的管道，直接和負
責的中央單位協調，沒想到卻是接到中央單位的
來電，直接告知團隊，你們的漂流計畫「行為違
法」，絕對不可以出發?!

特別扛上戒護船，用來接送人員和物資的獨木舟。

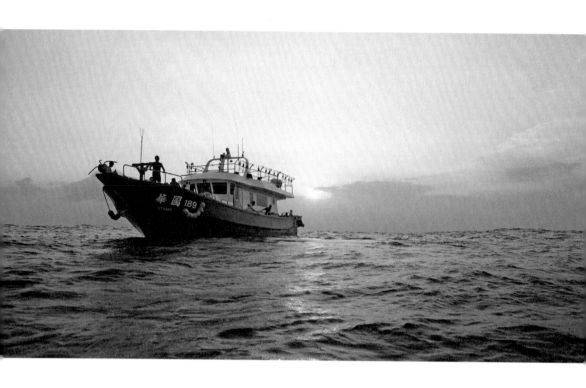

難道，另一個夢想海洋
將再度胎死腹中了嗎？

當然沒有，否則這本書，可能就要在這
裡畫下句點了。謀事在人，漂流計畫的
主角和發起人廖鴻基，雖然平易親切，

漂流 101 計畫的關鍵要角「華國 189 號」，父子船長既掌舵領航
也肩負眾人的海上起居，比起其他海釣船相對舒適，但還是有人
暈的暈、吐的吐、睡不好的，我算是好眠的。

說起話來輕聲溫柔，但是個性卻也是一個堅韌無比的人，任何他想做的事都會被認真放在心裡，一點一滴像水能穿石一樣，沒有困難可以擋得住他，那樣子就像大海一樣，雖然風平浪靜，卻帶著具大的能量，在你看不見的海面下穿流前進著！

帶著各種狀況和意外的可能設想，黑潮 101 漂流計畫在 2016 年 8 月 22 日上午，從花蓮港出發，團隊人員搭乘這次計畫的戒護船——華國 189 號，沿著東部海岸外南下，駛往漂流預計的出發點——台東富岡港。

擔任這次計畫重要角色的「華國 189 號」是一艘海釣船，船艙空間大，上面除了備有能提供人員淋浴鹽洗的空間外，船艙下面還有可同時容納 20 人就寢的床位。但海上生活空間有限，為了考量品質，老船長堅持只能上來一半的人，所

以原本熱情報名參與的漂流夥伴，就必須拆成兩個梯次，當方筏漂流經過花蓮港時，再進行人員替換。

對漂流團隊來說，除了方筏是個大考驗之外，尋找適合的戒護船也是一件不容易的事。遊艇太貴氣、帆船和漁船的船上空間有限、賞鯨船沒有床位的設計，加上正值夏季觀光的旺季，最後好不容易問到宜蘭的海釣船；一開始老船長聽到這個要漂黑潮的計畫也同樣嗤之以鼻，但在接班人兒子的勸說下，才願意租借和擔任這次的戒護船。父子倆人也一起登船，輪流控船監督和照顧大夥兒在海上的起居及安全。於是乎，簡單平靜的漂流日子裡，讓我也有機會常進入駕駛艙和他們聊一聊。

被我們稱為「少年船長」的阿廣。三十多歲不怎麼少年，但比起年少就開始跑船的船長來說，資歷的確很年輕。出海之前，他一直都待在台北，和大多數人一樣，每天庸庸碌碌地生活工作著，後來決定洄游返鄉跟爸爸上船出海，希望承接可能就在父親這一代結束的家族事業。但在父親眼裡，討海是一件既辛苦，社會地位也不高的活兒，他當然反對兒子放棄有前途的台北頭路，跑回沒落不起眼的漁村小鎮。

儘管兒子固執的跟在身邊出海，但老船長卻不太願意真的放手教兒子太多功夫，希望因此讓他打退堂鼓。不過最終，阿廣的態度還是軟化了父親，他開始和父親訴說自己的想法，期盼改造傳統的漁船經營模式，打造一艘新的

海釣船，用有品質、服務周到、內容也豐富的條件來吸引顧客搭船享受海釣的旅程與樂趣。

這麼新穎的創意和想法，當然會面對很多質疑，好在老船長爸爸願意支持兒子創業。

華國 189 號也因此誕生，而且透過口碑和網路行銷，的確在海釣圈內逐漸受到歡迎。當漂流團隊找到他們時，也因為阿廣仔細看過企畫書，了解並認同計畫的意義與價值後，才說服了**老船長，捨棄更好的收入，來支持這麼一群願意為台灣海洋貢獻心力的「海瓜子」（愛海的傻瓜孩子）**。按照事先的規畫，方筏和戒護船之間，將會用能調整長度的繩索把兩者繫在一起，以防方筏失蹤發生危險。之間的往返及物資運送，就用特別扛上船的獨木舟來接駁。漂流的起點是台灣尾的台東大武外海，一路向北往台灣頭走，確認並證實黑潮開始往東北方的日本漂後，希望可以繼續漂到台日領域交界處，才算圓滿結束。以過去的資料計算黑潮的流速，整個行程大約會在 10 到 12 天內完成。當然這是指，如果沒發生意外，一切順利的話。

漂流計畫需要尋求贊助經費，所以團隊復刻打造古早時代漁撈用的玻璃浮球。球體外頭包覆的網袋，還特別找到老師傅用手編的方式完成，**99 位，一人贊助一萬塊，就可以拿到一對玻璃浮球，其中有一顆，還會跟著方筏出海下水，在黑潮上進行漂流。**這麼特殊有價值的禮物，當然很快就讓經費有了著落。

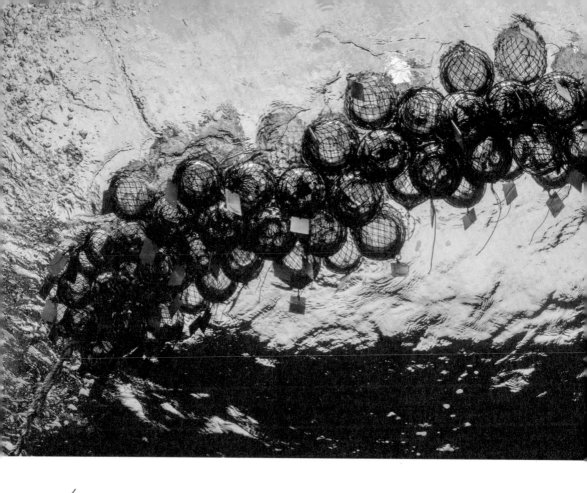

　　漂流時，和方筏綁在一起的，除了那 99 顆意義非凡的玻璃浮球外，還有 24 顆綠色棋盤腳果實。因為這 24 顆棋盤腳讓黑潮 101 漂流計畫，多了一個「科學實驗」的任務。

棋盤腳因為外型的關係被稱為「墾丁肉粽」或「恆春大肉粽」，因為會在夜裡開出奇特美麗的花朵，所以還被達悟族取了一個極具神秘色彩的名字——魔鬼之花。棋盤腳在屏東墾丁、蘭嶼、綠島，一路往北到花蓮

和宜蘭都有分布。這次棋盤腳也擔任了類似「方筏」的角色,每一顆棋盤腳都被鑽了洞,裡頭住進一位專屬的 VIP 乘客──球背象鼻蟲。

翅膀已經退化的球背象鼻蟲,主要分布在菲律賓北部群島,然後沿著呂宋島弧北上分布,蘭嶼和綠島是台灣唯一有球背象鼻蟲出現的地點,再來就是日本琉球南邊的八重山群島。生物學家判

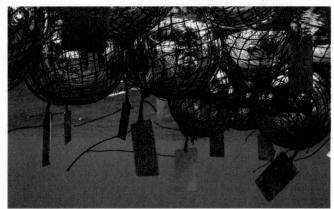

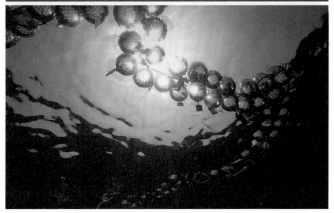

99 位,1 人贊助 1 萬塊。計畫結束後,每位贊助人會收別具意義的黑潮漂流玻璃浮球。

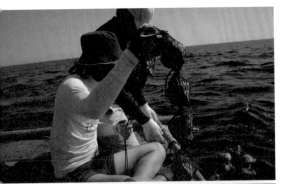

隨船一起漂流，肩負科學任務的 24 顆棋盤腳。

所以這一次特別和台灣師範大學生命科學系的林教授合作，實驗室還派了一位人員登船，負責專做棋盤腳實驗的觀察與紀錄，待漂流結束上岸之後，再來看看裡頭的球背象鼻蟲最後的生存狀況如何？

當然啦，這次的合作關係，其中一個重要的意義也是希望藉著「科學實驗」任務背書，能讓黑潮 101 漂流計畫更具說服力，並且順利成行！

斷，不會飛行的球背象鼻蟲，應該就是搭乘海岸林植物的棋盤腳，順著黑潮往北漂流傳布出去的，不會沉於水中的棋盤腳果實，不但是良好的載具，也是提供生存必需條件的食草。

準備啟航，
為期六天的海上漂流。

第一天離開花蓮港後，戒護船也順利進入台東富岡港，並且在港口岸邊把方筏全部組裝完畢，傍晚時分拖出成功外海，正式開始

漂流。雖然各港口的海巡署都相
當盡職的來查問動機和核對人員
身分，但廖鴻基隨身攜帶的各單
位「核備」公文，也讓團隊在這
種曖昧不明的狀態中，一路順利
地繼續進行，沒有遭到預料中可
能發生的阻礙。

第二天凌晨，我們已經漂到台東
太麻里外海，四五點不到，大夥
兒便被海面上顏色幻化的曙光喚
醒，統統跑上甲板來了。在陸地
上看過許多日出美景，沒想到，
直接從一條海平面上現身的日
出，竟是如此純粹的美！

拿著語意模糊的「公文」，大夥在曖昧不明的氛圍
下，讓方筏成功下海了。

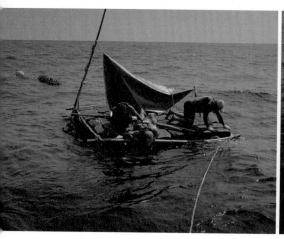

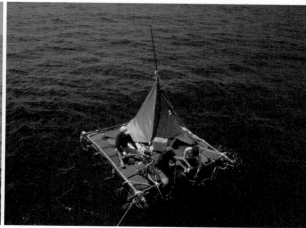

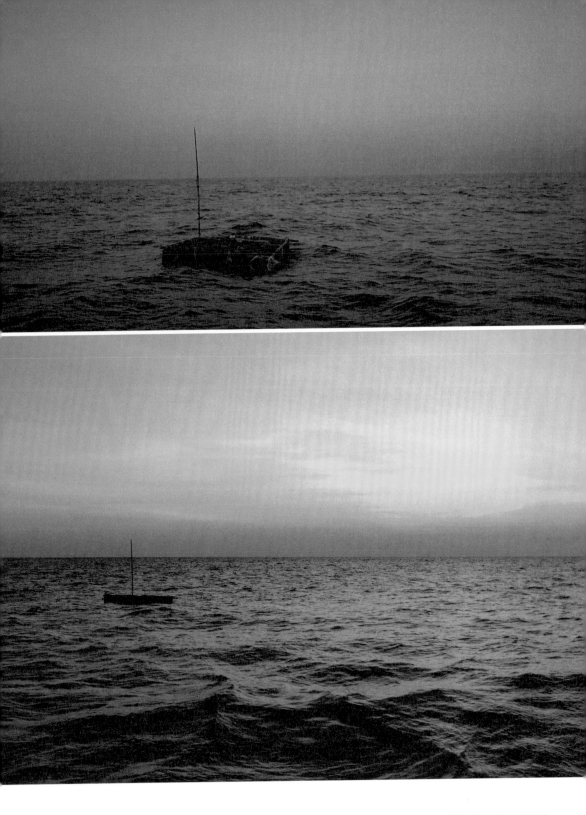

島與鯨。海洋之子。

天色漸光，大夥兒把方筏拉近船邊，準備上去進行檢查和補強的工作，此刻平台上出現了一團白色的物體，靠近一看，似乎是一隻死雞。哪裡來的死雞？茫茫大海中，居然有一隻雞的屍體被海浪沖上了平台?! 眾人一片驚呼後，陸續開起猜想死雞來源的各種可能與玩笑，在一片喧鬧聲中，我注意到廖鴻基卻是相對的靜默不語。原來，對生肖屬雞，名字裡也有一個「基」的他來說，死雞的出現就像是一道不祥的預兆。

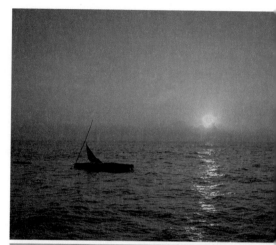

六天的航程，每天都看不厭海上顏色幻化的曙光和夕陽，比起在陸地上觀賞，又更為感動了，完全震懾於大自然的純粹之美。

船

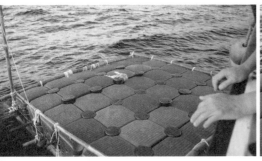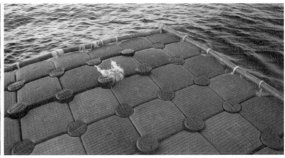

啟程的第二天，在天色灰濛濛的清晨發現一隻死雞躺在方筏上，這對經歷過海上夢魘的廖鴻基來說，象徵著不祥預兆。

我曾在廖鴻基的書裡讀過，描述關於討海人的海上夢魘；每個漁人出了海，都有過類似的夢，那就是發現自己在船上醒來全身不能動彈，然後看到船外爬進來濕濕黏黏的鬼怪，鬼怪的身分形體有很多種，包含不同時代不同裝扮的古人、外國人、水手……等。這些命喪大海的冤魂，拖著破爛的身體往作夢者爬行過來，最後緊抓住造夢者的雙腳或是掐住脖子，到此造夢者才從恐懼的尖叫中驚醒過來！

不論世上或海上是否真的有鬼魂的存在，但從為何普遍漁人都有過這樣的夢來看，其實**浩瀚大海對陸生的人類來說，依舊充滿著未知而令人害怕，這種深層的恐懼往往會在潛意識裡，透過夢境呈現出來。**

所以，在海上久了，敬畏大海又得討海的漁人們，便開始懂得如何看海的臉色。孕育生命萬物的海洋，總會傳遞許多景象和訊息，從科學上來解釋，就是海相

天色伴隨一些氣象的變化，若是從形而上的角度來看，則可以當作是另一種能量的語言符號。

/

一隻死雞在漂流的初期出現了，對興致勃勃的廖鴻基和團隊來說，都是一個好的提醒，親海依舊得敬海，小心謹慎地面對這趟旅行，才是對的！

/

不過，在我有限的海洋經驗當中，還沒遇上鬼怪的惡夢，一方面都是在相對安全舒適的環境，另一方面也都不是和大海獨處的狀態。

這趟漂流行程，我一路都睡得很好。事實上，戒護船關閉動力，順著海流漂移的狀態下，比起開航時更為搖晃。許多夥伴，包含經常出海的黑潮鯨豚解說員都出現暈船暈浪的狀態，唯獨我，卻是好吃好睡，在甲板上移動，也能找到節奏健步如飛。夜晚躺在底層船艙時，最能感受到大幅度的晃動，但這時候我卻想像回到幼兒時，躺在搖籃或母親的懷抱中，享受呵護與愛的感覺，很快就能入眠，而且一夜好睡。

雖然，暈船沒發生，但漂流結束上岸回到家後，我居然出現「暈陸」現象：半夜下床上廁所，腳步東晃西搖、步履蹣跚，就像人正踩在船的甲板上一樣，這種情況一直維持了兩週才好轉。我想，這就像時差或高低原反應，應該是身體在適應了海上的環境後，很快又回到陸上過度時期的不適應吧！人體真奇妙！

在超過 3000 公尺深的太平洋潛水，
是近年來我做過最瘋狂的事情。

就如同廖鴻基說的：「黑潮漂流，是他執行過，難度最
高、風險最大，卻又最順利的一個計畫！」夏天颱風最
多的時刻，我們剛好夾在兩個颱風來去的中間空檔進行，
閃過了海上最危險的時段。

深深太平洋裡不傷心，還稍微有點興奮，人生再添一件瘋狂事蹟。

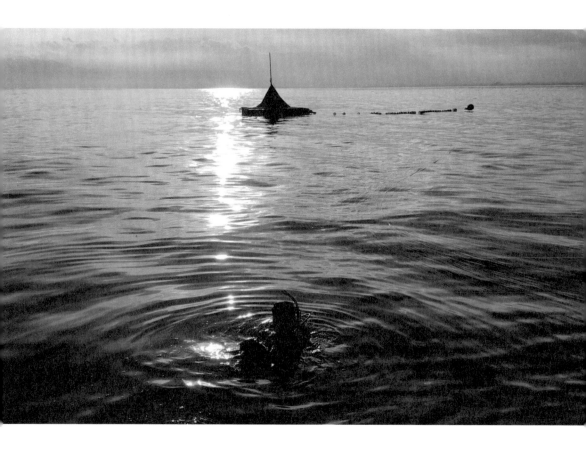

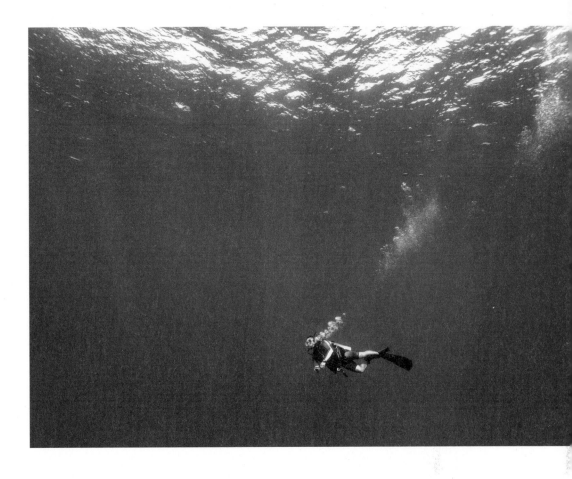

漂流路途一帆平順，原本想像可
能發生在器材、設備、船隻、人
員和氣候上的問題，全都沒有太
大狀況發生，海上的日子相對平
淡無奇，人的狀態也開始順應著

改變，原本陸地上汲汲營營，習
慣保持戰鬥、緊繃積極的情緒，
一兩天過後，也跟著放鬆了。拿
起攝影機的時間變少，望海放空
的時間變多了，浪穩一點時，就

　　　　　　　　　　　　　　　　　　　船

跳下海游泳泡水。由於要進行水下拍攝，所以我們也準備了氣瓶和 BCD 等水肺潛水裝備。過去潛水時，總是挑選魚多、珊瑚美的潛點，但這一次跳進黑潮裡，卻是一次全新的感受！黑潮裡的魚很少，有時候一望無際，連個影子都沒有，咬著呼吸器只能聽見自己沉重的換氣聲，彷彿漂浮在外太空一樣，因為這樣，浮力大的海裡又被稱為「內太空」！

這一天，少年船長阿廣看著駕駛艙的儀器，告訴我，目前漂浮位置下方的深度有超過 3000 多公尺，一聽到這個難以想像的數字，我便決定戴上面鏡、穿上蛙鞋、背著氣瓶，從船邊跨步入水，下海好好體驗一下深深太平洋的氛圍。

於是，潛在超過 3000 公尺的太平洋上頭，便成為一件，這些年來我做過最瘋狂的事情。

熱血黑潮 101 團隊的夜間奇幻漂流。

漂流第五天晚上，我們在海上見證了一場難以想像的奇景，船隻上空開始聚集不同的鳥類，一群一群不斷繞著戒護船和方筏上空飛行，累了有些直接就停在甲板欄杆，但有更多是整群棲息在海面上，數量目測估算將近有數千隻之譜。

這時候海面也開始出現不同的魚種，有飛魚、魷魚、鬼頭刀、還有一些為數眾多的小魚群，最叫人驚喜的是連海豚家族也出現了，我們猜想，應該是船隻的漁

遭遇了有如電影《少年 Pi 的奇幻漂流》的魔幻時刻，戒護船的燈火引來昆蟲產生魚聚效應，天上的鳥來吃蟲，海裡的海豚也來吃小魚了。

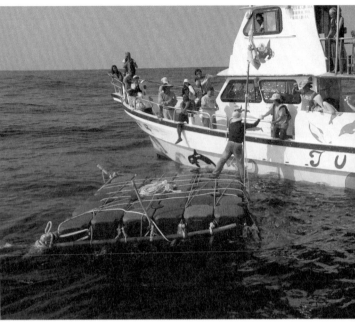

火吸引了昆蟲，產生魚聚效應，所以鳥來吃蟲，海豚也
來吃小魚了。此刻的天空、海面和水下都相當熱鬧，彷
彿在開一場 Party。電影《 少年 Pi 的奇幻漂流 》的經典
場景，正活生生的在我們眼前上演，《男人與他的海》
的電影攝影師張皓然，一看到熱帶斑海豚浮出水面，根
本沒和我商量，就倏地穿上裝備隻身跳入海中追拍。

我是聽到入水聲才發現，這個動作著實嚇到我了！身為

導演必須對工作人員的安危負起
責任，夜間潛水風險高，一定要
有潛伴在旁照應，否則在能見度
有限的夜間海面，人一不見，不
消幾秒鐘就很難找到位置。

當我請船上夥伴幫忙緊盯攝影師
的水下蹤影，同時趕緊著裝準備
下海幫忙戒護時，皓然已經開心
的浮出水面大聲回報：「我拍到
海豚了！非常清楚！！」

後來在電影裡，出現了一顆
短短幾秒鐘的水底海豚鏡
頭，這應該是台灣第一個夜
間水下鯨豚的畫面紀錄，非
常珍貴！

「黑潮漂流101」抵達花蓮外海時，廖老師的女兒
也搭上賞鯨船在海上與父親相會。就像兩船須想方
設法讓方筏成功靠近般，兩父女的關係也經歷了一
番磨合才把裂痕彌補上。

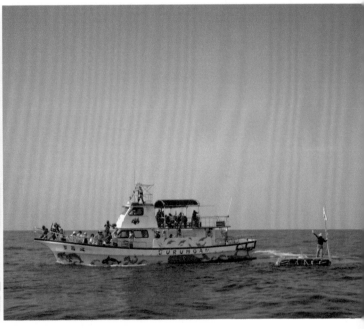

船

謝謝大海的慷慨與禮讚！這一夜在黑潮裡的奇幻漂流，讓我至今難忘！

雖未能抵達計畫終點，
但已收獲最完美、圓滿的結果。

黑潮的流速最快時達到每秒一到兩公尺（大約時速五公里），我們特別安排空拍機升空後定點不動，就為了拍到一顆廖鴻基坐在方筏上，被黑潮快速帶著走的畫面，讓觀眾有機會實際見識到黑潮的速度。

漂流計畫的進度超乎我們想像的快，原本預計至少十天的行程，最後在海上只花了六天就完成了，儘管立秋後的第一道鋒面南下，北風揚起超過三公尺的湧浪，卻絲毫沒有減慢黑潮的速度。漁人們說：「風哪透，流那狹。」意思是說，北風越強盛，南流（黑潮）流速就越強。

這正是北赤道暖流，黑潮的威力！逆風高飛，破浪前進，教人危機就是轉機，在挫折考驗中蛻變躍起，說的都是大自然裡的真道理！

漂流第六天，我們來到宜蘭蘇澳的外海，離計畫終點大約只需要再半天的航程。但是老船長根據經驗與氣象資料判斷，如果硬著頭皮繼續北上，可能會被南下的鋒面撲個正著，海象劇變，到時候會來不及撤退！計畫主持人廖鴻基，思考一下後，決定接受船長的建議，漂流計畫結束，全隊折返花蓮港！**這種不戀棧、不貪圖、不僥倖的性格，也是讓我相當敬佩廖鴻基的地方！**

海，永遠都會在。

這一趟漂流旅程，讓我有機會從一個前所未有的視角來看家鄉的海岸，尤其是花蓮清水斷崖外的那一段。日頭沒入中央山脈前，群山雲霧繚繞，伴隨著河川出海口的水氣，水墨畫的線條氣氛，彷彿叫人心神嚮往的桃源仙境。我在這景象前駐足良久，原來踏出家鄉土地，回過頭從海上看台灣，你會看到許多過去被視為理所當然而忽略和忽視的擁有，台灣與家的美，在離開漂流後，更能嚼出芬芳美味。

第六天夜間，漂流團隊順利返回花蓮港，鋒面分秒不差的緊追而上，大家在風雨中進行戒護船上物資的搬卸，為黑潮 101 漂流計畫畫下結局。

「人類在生命的任何一階段其實都有能力去完成他們的夢想。」
「幸福的秘密就是去欣賞世界上所有的奇特景觀，但不要忘了湯匙裡的油。」

這是在小說《牧羊少年奇幻之旅》讓我印象深刻的兩句話，看似順利的黑潮 101 漂流計畫，過程裡，出現了許多冥冥中無法解釋的現象和感受，一定會有人認為，這是因為得到大海和整個全宇宙的幫忙！

日頭沒入中央山脈前，群山雲霧繚繞，伴隨著海口的水氣，水墨畫的線條氣氛，簡直就是令人心神嚮往的桃源仙境。

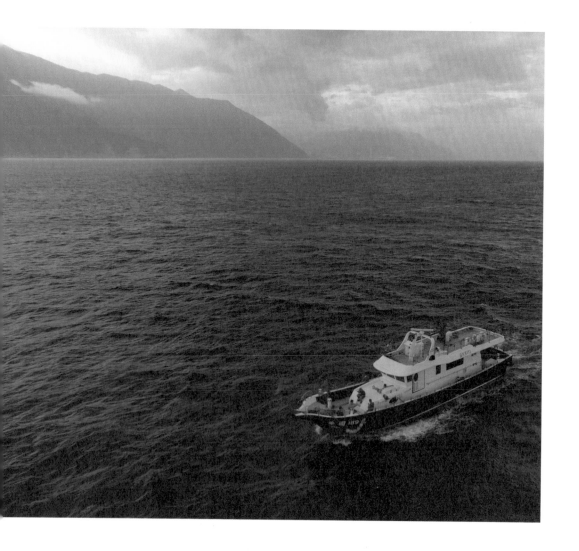

雖然成事在天，但重要的還是先得謀事在人，能
夠兼顧現實與浪漫，勇敢大膽卻也同時謹慎嚴肅
的漂流團隊，才是讓這件不簡單的事，能夠完美
落幕的關鍵！

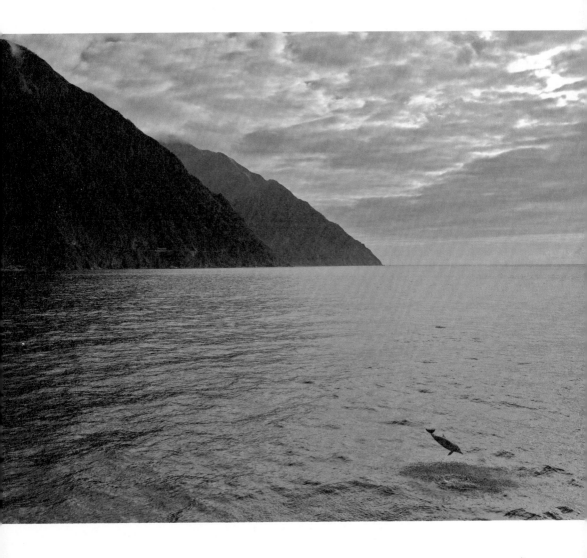

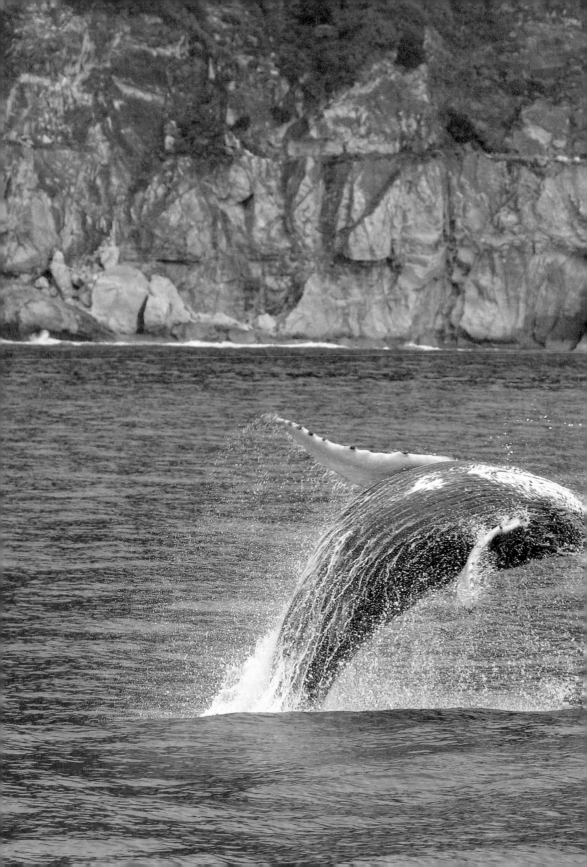

PART

5

鯨魚

以船為家，揚帆世界環球旅行……
天然條件同樣適合發展帆船的台灣，
人民的心理條件卻離這件事非常的遙遠。

遠的要命的王國

01 ———

東加王國的拍攝日記。

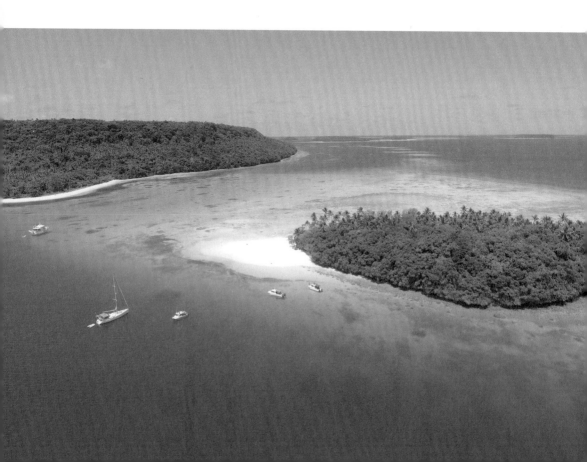

雖說是台灣第一個水下鯨豚攝影師，但是金磊按下快門的足跡並不只有在台灣，就像鯨豚不會固定待在一個地方，有海有水的地方就會是牠們出沒的領域，所以繞著地球追著鯨魚跑，就是「追鯨人」金磊的主要生活。也因此，他一整年幾乎有三分之一以上的時間不在台灣，他的追鯨地圖大致如下：

賞鯨，這輩子一定要去一次的地方——東加王國。

對一般人來說，已經夠難以想像的行程，對金磊本人而言，卻還不夠完美。不安於現狀的他，持續開發新的「鯨點」，盡其所能的希望做到和其他國際頂尖攝影師一樣，只要聽聞任何一個重要的物種、海域、鯨豚的狀態，就可以帶著相機器材親臨現場。

3～4月	斯里蘭卡
	藍鯨＋抹香鯨
5～6月	日本御藏島
	瓶鼻海豚
6～8月	台灣
8～9月	東加王國
	大翅鯨
10月	阿根廷
	南方露脊鯨
11月	挪威
	虎鯨＋大翅鯨（覓食）

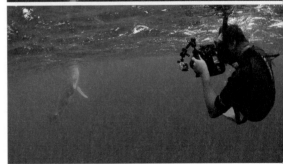

除了冬天，金磊一整年都在世界各地追鯨和累積專業知識。

重點不只是按下快門拍到好作品，更重要的是每個不同地點的拍攝計畫，能讓人更加了解地球環境與動物生態間的關係。

此外，不同氣候條件下與鯨豚接觸的方式及拍攝方式的調整，正是讓他不斷學習成長，更具多元專業能力的關鍵。

他期許不斷出走後，能夠不斷的把這些寶貴經驗帶回來台灣分享！目前他有一個朝思暮想的目標，就是期待著很快就有機會到加拿大 Baffin Island 拍珍貴的一角鯨。

因為紀錄片製作經費有限，追鯨的費用成本又不低，身為導演，雖然很想趁機跟著主角世界大洋走透透，但礙於現實考量，只能含淚放棄大部分的行程，請主角金磊或同行的追鯨夥伴，工作之餘能幫忙多拍攝一些鏡頭。最後，我們決定集中火力，把資源放在其中一個，這輩子一定要去一次的地方——東加王國。

出發前，和朋友們報告我們即將前往東加王國拍攝一個月，大部分人的反應都是：「東加？在哪裡？非洲嗎？那你們要記得打疫苗喔！」「嗯……我們不是要去東非，也不是印加王國。」果然對大多數的台灣人來說，這個位在南太平洋的島國是非常陌生的。

庫克船長的「友善之島」，
是世界少數能潛入海裡賞鯨的國度。

東加王國（Kingdom of Tonga）位在澳大利亞和斐濟東邊，紐西蘭東北方，國際換日線旁，時差比台灣快五個小時。曾經也是台灣的邦交國，於 1998 年斷交。東加王國主要由東加塔布（Tonga Tapu）、哈派（Ha'apai）和瓦瓦烏（Vava'u）三個群島一共 172 個島嶼所組成。東加

真的是「遠的要命的王國」，從台灣出發不管是先去香港轉斐濟，還是直飛奧克蘭，都還要轉機再轉機，才能抵達追鯨聖地瓦瓦烏島。

是目前太平洋島國裡唯一的君主制度國家，社會分成王室、貴族和平民三個階級。全國信仰基督新教，虔誠的程度從他們的紅白色國旗上，有一座顯眼的十字架就可以看得出來。國王的權力很大，他規定全國在週日時只能上教堂禮拜，商店和娛樂都要休業暫停，除了和家人聚會外，民眾不得上街尋歡作樂，否則會被警察盤查。所以每當應該最熱鬧的星期天，東加卻是格外的寧靜。

在歷史上曾經被庫克船長稱為
「友善之島」的東加，全國只有
十萬多人，人民的生活態度都非
常緩慢悠閒，除了種植農作外，
賞鯨是他們最重要的觀光資產。

不少開放賞鯨的國家，除非是經
過申請的研究人員，否則一般民
眾只能在船上賞鯨不得下水，然
而**東加王國卻是目前世界上少數
能讓觀光客合法下海和鯨魚共游**

的，對此他們也立下非常完善的
「法律」規範，船家和外來的
觀光客都必須嚴格遵守。或許
就是受到這種愛惜海洋資源的
意識保護，大翅鯨（Humpback
Whale）才每年七月準時出現在
東加的海域，安心的在這裡產子
並且照養牠們長大，到了十月南
半球逐漸進入溫暖的夏天之後，
母鯨再帶著小鯨們回到南極棲地
覓食。

值得一提的是，拍攝期間我們常
看到船家主動撿拾港中或海面漂
浮的垃圾，一個小罐子都不錯
過。也難怪全球海漂垃圾氾濫的
狀況，在東加竟然完全看不到這
樣的畫面。

東加王國的人民非常珍惜海洋資源，街道上、海裡
都很少見到垃圾。

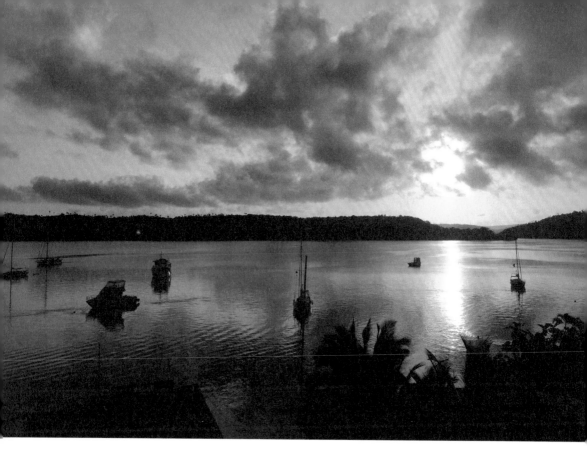

攜家帶眷，駕著帆船環遊世界，
對台灣人來說是無法想像的愚蠢行為。

這樣的世外桃源有點遙遠，去一趟得千里迢迢，從台
灣出發後，先在香港轉機到斐濟，再從斐濟飛到東加
本島，也可以選擇直飛奧克蘭，再從奧克蘭轉機到東
加本島，但這兩種方式都必須再多停留一天，才能搭
乘小飛機抵達最後的追鯨據點——瓦瓦烏島。

黃昏時分，港口就成了孩
子們的水上樂園、大人聊
天散心的好所在。

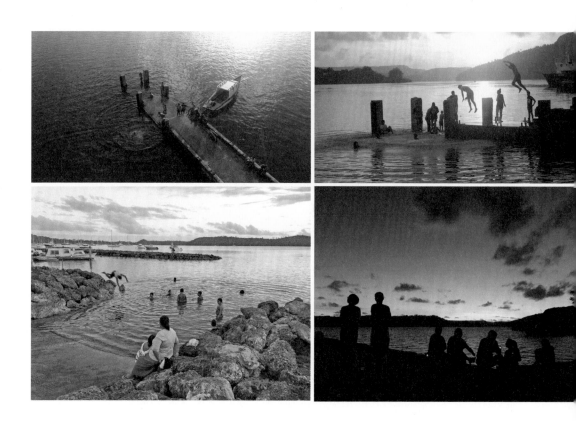

瓦瓦烏，相較於首都所在地的本島東加塔布，又更原始自然，一上島放眼所及不論是當地人房屋的樣子或者滿街跑的小豬，都讓人有一種彷彿來到蘭嶼的熟悉感。島上有一個順應天然地形建造的帆船港，腹地極大，連運載物資的貨輪和大型觀光遊輪都能停靠。

每天追鯨結束下船登岸後，我們會留在港邊欣賞美麗的夕陽，島上沒有什麼公共休閒設施，港口就是當地孩子們戲水的遊樂園、大人們散心聊天的公園，黃昏時分，這裡總是十分熱鬧。

每天都有世界各地，不同大小樣式的帆船進港，靠港下船做短暫的觀光停留和補給後，繼續往下一個國度和港口啟航。

我們常常看見一對對的退休老夫妻、一整個家庭，更多時候會遇到年輕夫婦帶著幼兒的組合，他們**以船為家，經年累月駛著帆船環球旅行著，這樣的生活方式實在讓人羨慕，天然條件同樣適合發展帆船的台灣，人民的心理條件卻離這件事非常的遙遠。**

每天都有來自世界各地，不同樣式大小的帆船進港觀光和補給，有退休夫妻、攜家帶眷的年輕夫妻以船為家，這對台灣人來說是難以想像的事。

駕著帆船環遊世界，大概就像廖鴻基的黑潮漂流一樣，會被視為天真浪漫，不知危險又不事生產的愚蠢行為吧！

最接近天堂的小島，也無法躲過經濟魔爪。

這一趟東加行，我特別帶了日本作家湊佳苗的作品《絕唱》來重讀，因為這本小說故事的發生地點正是在東加王國。親臨現場的閱讀感受絕對特別不同。

以《告白》一書爆紅，並且被翻拍成賣座電影的湊佳苗，年輕時參加了日本青年海外協力隊而來到東加做志工服務，邂逅這個她心目中「最接近天堂的小島」，才讓她有機會在生命中產生特殊的養分，並得以在未來的作品中

發酵。如此用實際生命體驗來創作，就和廖鴻基認為必須用「走出去」的方式來寫作，是一樣的道理。

東加，因為和中國建交的關係，有條件的每年開放不少名額給中國移民入籍，所以島上出現越來越多中國人開設的商店、旅店或餐館，成本低的中國製民生用品，一貨櫃一貨櫃的遠從中國運來，已取代過去以紐澳生產製品為主的狀況。

開始掌握主要經濟收入的中國住民，也逐漸在當地進行更大規模的觀光投資，全包的一條龍賞鯨行程越來越普遍，相對壓縮了原本就比較樂天知命的東加人的工作權與收入來源。中國靠著經濟的崛起，在國際外交上強勢與各

國產生連結和影響，就連遠的要命的南太平洋島國也不能倖免。

衷心希望這塊賞鯨的海洋淨土，不會因為受到外來商業力量的介入產生變質，改變了原本平衡良好的環境與制度！

一邊習慣對著大海放下期待的海海人生，一邊卻收獲了許多珍貴的畫面和體驗。

東加把大翅鯨當作國寶來看待和保護，在政府的規範下，賞鯨船的數量被嚴格控管，船長、嚮導都必須接受訓練和考核，取得執照後才能合法上路。

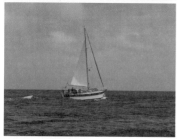

甚至連遊客下水都制定清楚的「步驟」，例如賞鯨船在發現鯨魚的蹤跡後，一定要先用無線電和所有海面上的船隻回報互通消息，並依序取得優先順位排隊賞鯨，船必須離鯨魚一段距離後熄火停機，

瓦瓦烏的環境氣氛讓人有一種彷彿來到蘭嶼的熟悉感。

才讓船上遊客下水踢著蛙鞋沒有威脅性地靠近鯨魚，或在鯨魚準備經過的路徑上等待。此外，每次下水最多只能放行四個人，而且**絕對不能主動去碰觸鯨魚**，負責安全的專業嚮導也會在水中規範大家的行為，這些「規矩」都是**確保干擾鯨魚的程度能夠降到最小！**

還有，**在東加只能用浮潛或自由潛水的方式賞鯨**，背氣瓶下水是不被允許的。通常我們得等鯨魚停留在水面換氣休憩時，才有機會看到牠，這個深度其實只要把頭栽進水下就能清楚觀賞。

換個角度來看，裝備多又笨重，還得在水中做足安全停留時間才能浮出水面的水肺潛水，也不符合移動快、動作變化多，需要不斷上下船的追鯨活動。更重要的是，水肺潛水能在水中呼吸，換氣時必須吐出氣泡，這個**在水中吐氣泡的行為，對大翅鯨來說，剛好是一種警示、挑釁的冒犯行為**，有一種在告訴鯨魚：「怎麼樣？我們來單挑呀！」這樣的意味。只要是有一點常識的人，應該沒有人想去和一輛公車硬碰硬吧?! 而且還是在你無法自在呼吸的海裡。

海上的狀況難以預測，儘管大翅鯨會固定在七到十月來此棲息，但有時候一整天可能都看不到任何蹤影，當你想放棄返航時，牠才又遠遠的噴氣、舉尾戲弄一下。加上一趟路途這麼遙遠，所以這次東加行，我們規畫了一個月的停留時間，除了週日，每天準時一早出海，傍晚才登岸。

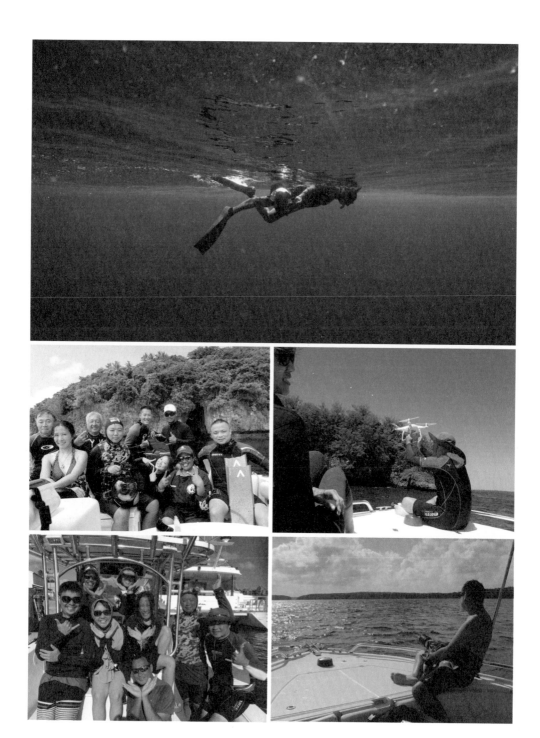

也因為投入這麼多的時間、精力和預算，最後還真的讓我們拍到許多珍貴難得的畫面！

除了週末，每天一早出海，傍晚登岸，拍攝時間長又累，但取得許多珍貴畫面，一切都值得了。

一個月每天不斷重覆的追鯨拍攝，看似平淡，但是海上的景象卻又是片刻變化萬千，剛剛才細雨綿綿能見度有限，出了灣口，雲開見日，彩虹就掛在天空另一端。

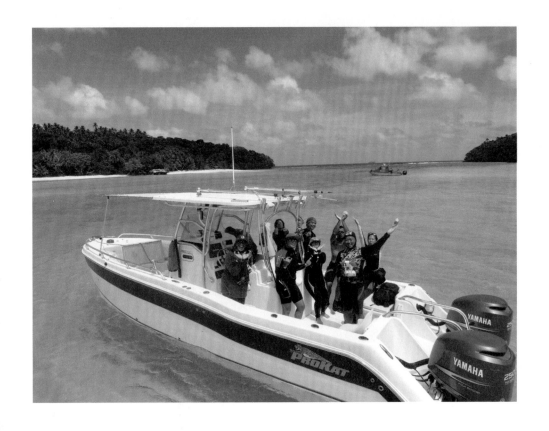

有時海面波濤讓人在船上站都站不穩，但有時候海面又平靜無紋地像一塊絲綢或一面鏡子。

有了黑潮漂流的經驗，再來到東加之後，我似乎更能去享受這種，對著大海放下期待的海海人生了！

不做期待，反而收獲滿滿的驚喜。原本以為又是一天海海人生，正想放棄返航時，鯨魚就又遠遠的噴氣、緩慢靠近船艇。

島與鯨。海洋之子。

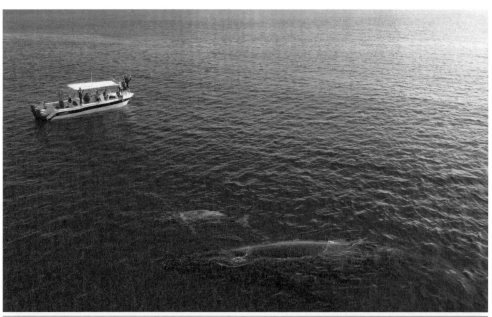

　　　　　　　　　　　　　　　　　　　　　　　　　　　　鯨魚

會飛的鯨魚

大翅鯨的美麗與驚奇。

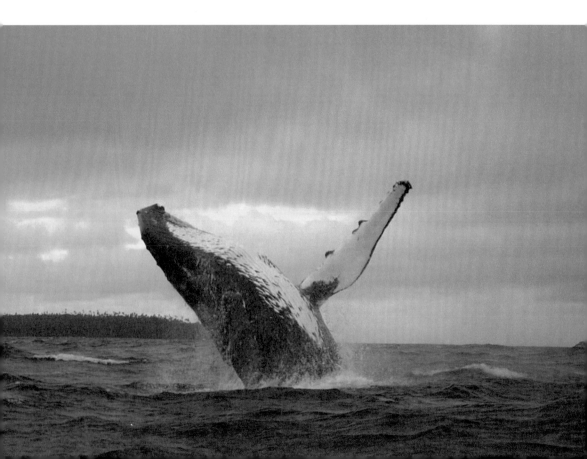

人類對浩瀚的大海了解程度非常有限，包含對萬丈深的海底世界，或是豐富的海洋生物，就連同屬哺乳類的鯨豚，幾百年來，現有的研究資料與確論仍相當匱乏，例如鯨豚的棲地選擇、行徑路線、動物行為……等，都未能掌握全貌。正因為大海環境對陸生人類先天活動的限制，才讓海洋與其賴以為生的物種，得以與人類保持距離而獲得保障。

但也因為人類對海洋現況的不夠了解，所以究竟海洋生態已經被破壞到什麼程度？海洋生物瀕臨滅種的危機又有多嚴峻？我們還無法像對陸地生物那樣，可以發現得早一些。又因為我們對海洋總是取之不盡、不斷榨取，不要的廢物、無法處理的垃圾，眼不見為淨都往海裡丟。

海洋默默承受人類的無情糟蹋，這個惡果最終還是回到我們人類身上了，從這些年海漂廢物氾濫，人類透過食用魚類和飲用自來水，把無法再分解的塑膠微粒吃回自己身體裡，這個事實就足以印證，報應正在發生中！

在友善環境下，賞鯨經濟是讓人們了解大海和海洋生物的積極作法。

這件事到底有沒有轉機呢？許多人對於新聞上播報的鯨豚擱淺，被漁網困住和吞食垃圾死亡的事件，並沒有太大的感覺。但是如果有一天，各位真的來到海上，有機會和鯨魚相遇，彼此產生連結，建立關係後，鯨魚的存在一定會變得與你有關了。這就是賞鯨船的功能之一，

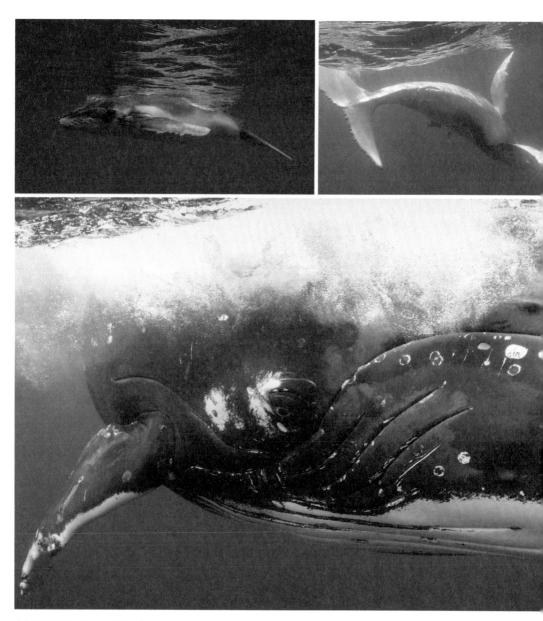

大翅鯨的性情溫和,有著籃球大的眼睛,體型跟路上的公車差不多,但是在水裡卻一點都不笨重,靈活得很。

更積極一點，或可飛一趟東加，
和鯨魚更近距離的親密接觸。

鯨魚，是目前地球上所知最大的
生物。區分為有牙齒的齒鯨，例
如虎鯨、抹香鯨，以及沒有牙
齒，但用鯨鬚取代牙齒的鬚鯨，
例如大翅鯨或藍鯨……等。

每種鯨魚都有牠不同的特點，生
物學家認為齒鯨的聽覺很靈敏，
鬚鯨的嗅覺能力很突出。無論如
何，身為海洋食物鏈頂層的鯨
魚，他們的生存狀態都是用來觀

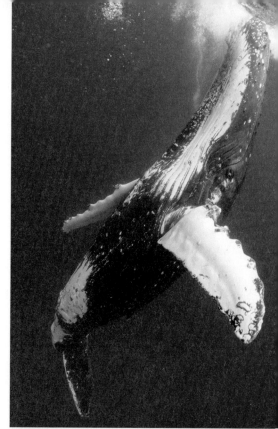

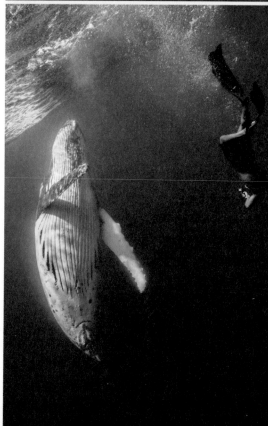

在東加海域常會看到鯨魚母子對，幼鯨也跟人類小孩一樣調皮愛玩，而且每一隻個性都不一樣。

察環境最好的指標。這些年，國際透過規範和禁止商業捕鯨，讓一度面臨滅種的鯨魚數量持續增加中。

但我們更**希望不要再看見無辜的鯨魚，胃裡塞滿塑膠垃圾而餓死，成為牠們新的生存危機**。

鯨魚也是這次《男人與他的海》電影裡，最吸睛的主角。有著像兩隻翅膀一樣的巨大胸鰭而得名的大翅鯨，在日本又被稱為「座頭鯨」，「座頭」是日本古時稱呼彈奏琵琶、古琴走唱的盲人，由於大翅鯨發出的聲音和這個古唱聲極其相似，所以被稱為座頭鯨。嗯⋯⋯這個部分，對只看過鯨魚，卻還沒見識過座頭的我來說，實在無法領悟，但是台灣受日本的影響，也習慣跟著稱其為

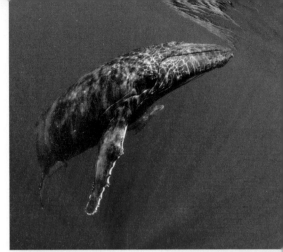

座頭鯨。不過從此刻開始，希望閱讀本書的你可以幫這個巨大卻又靈活的傢伙正名為，大翅鯨！

洄游性的大翅鯨
並不會跨界繞行地球。

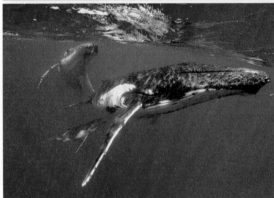

大翅鯨似乎有「地盤」之分，南半球的不會跨到北半球，北半球的不會越過南半球，所以東加王國的大翅鯨主要是生活在南半球領域，平時夏天在南極覓食，冬天比較寒冷時就會往北來到東加海域，產子順便把幼鯨扶養長大後，待季節再度轉暖，就會攜帶幼子回到南極覓食。

這段期間成鯨靠著夏天累積的脂肪維生，小鯨魚則會和所有哺乳類動物一樣，喝媽媽的奶水長大。一天可以增加35公斤左右的體重，十分快速！

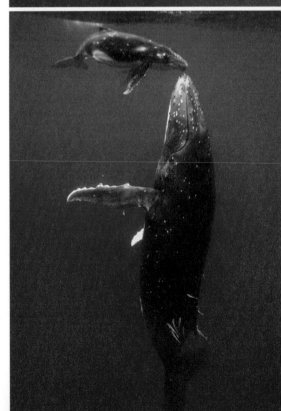

這時候來到東加下了水，常有機會看到媽媽帶小孩的母子對，母鯨溜小孩的畫面既溫馨又可愛，下水久了，會明顯感覺到，每一隻鯨魚都有牠不同的個性，比方說母鯨，有的很謹慎小心，一旦有人或船靠近，就會馬上帶著小鯨離開。但有些母鯨就一副神經大條，自己停在原地休息，放任小鯨自由玩耍，甚至和下水的人類互動都沒關係。這不就和育兒理念大相逕庭的人類一模一樣嗎？孩子基本上都是好奇貪玩的居多，幼鯨會把進入水中的生物當玩伴，喜歡在水中模仿人類的動作，跟著你翻轉、跟著你進

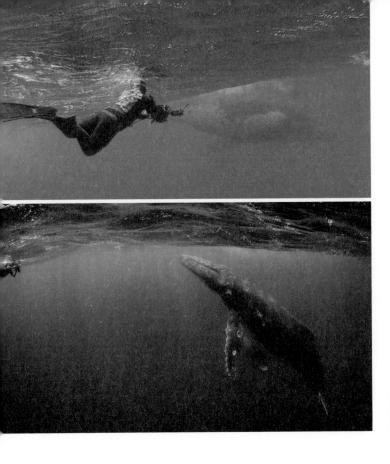

要學習東加王國制定嚴格規範，提供對鯨魚友善的賞鯨環境，才能讓這個重要的觀光產業永續經營。

退，甚至游過來看看你，想要和你碰觸玩耍。所以在海中與幼鯨友善的互動，是一個非常美好的經驗。

追鯨的要訣首先是尋找鯨魚噴氣，切忌過度干擾，鯨魚才會讓你靠近。

因為鯨魚必須固定浮出水面換氣，因此出海追鯨，最重要的就是先找到鯨魚的噴氣，這是在一

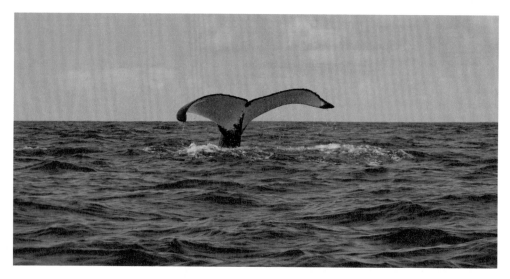

在東加賞鯨，高舉尾鰭並不是最精采的橋段，飛躍出海面，再舞動翅膀翻轉一圈，墜落後激起巨大水花才是最讓人驚呼連連的動人畫面。

望無際的海面搜尋時，最好的依據！東加的賞鯨規範，一次最多只能四個人下水，然後依序輪流。船長找到鯨魚，會先遠遠跟隨等待鯨魚穩定停留後，接著停機熄火，這時候才讓追鯨者從船邊安靜地滑入水裡。

靠近鯨魚的秘訣是，踢蛙鞋的動作要盡量小，不要高於水面，把蛙鞋埋入水中才不會製造擾鯨的聲音和氣泡。基本上只能讓鯨魚主動靠近你，切記用四肢和任何物品去碰觸鯨魚。

大翅鯨雖然很溫和，但是體積噸位龐大，人類隻身在牠面前，還是相對脆弱的，一隻成鯨大約三到四萬公斤，相當於一輛公車的大小，公鯨的體積還比母鯨大許多！牠們流線型阻力小的身體輪廓，在水中輕輕擺動就能產生很大的推進力，任我們踢著蛙鞋努力氣喘吁吁地也追趕不上。

平時在台灣搭乘賞鯨船幸運遇到鯨魚時，大多只能看到噴氣和他們深潛離開前，高高舉起的尾鰭，所以鯨魚「舉尾」的畫面，也成為許多海迷們的精神象徵與圖騰（黑潮海洋文教基金會的logo，就是鯨魚舉尾時露出海面的尾鰭）。

但是來到東加，鯨魚噴氣和舉尾就一點都不稀奇了！因為更多時

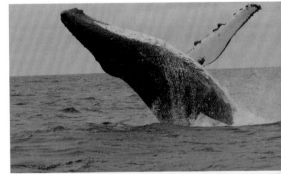
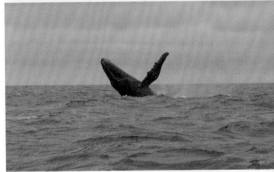
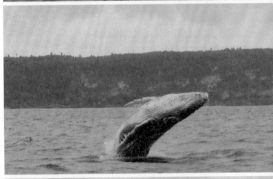
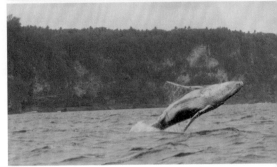

鯨魚

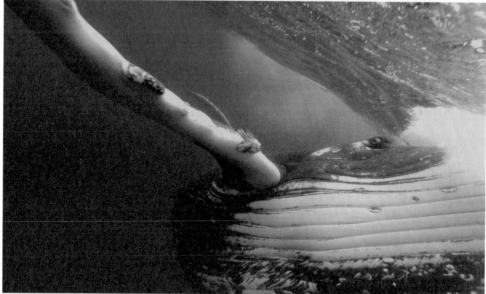

還好沒被這胸鰭拍到頭，但是光是這個小腿傷，就讓金磊住進了醫院。

候，會看見的是鯨魚躍出海面的 breaching 動作，牠在空中翻轉身體揮舞著翅膀轉圈之後，再重重摔落水面，並且激起一片巨大的水花，這個動作絕對不會只做一次，而是一個接著一個，把相機鏡頭對準方向後，就會聽到一連串的驚呼聲和停不下來的快門聲了！

大翅鯨就像個樂天舞者，把海洋當成舞台，優游舞動上演著自己的《萬花嬉春》，情緒到達最高點時，甚至整隻鯨魚都會完全離開水面，真的像似飛了起來！

不論海上或陸上都有風險，傷害機率沒有一萬只有萬一。

當然很多人會問，鯨魚這麼巨大，在水中和牠們這麼靠近不會危險嗎？應該很容易被撞到吧？這個問題也是我曾經質疑和害怕的，但是真正下水幾次接觸後，才發現**鯨魚真的是非常靈性的動物**，你會清楚知道，牠無時無刻都用那雙和籃球一樣大的眼珠觀察你，包括留意你的位置並注意不要和你有所碰觸，在牠們眼裡，也許就像是人類在看待昆蟲或是一隻小兔子那樣的角度和心態吧？

儘管謹慎注意周遭，但還是有機會遇到貪玩成性，主動並且很喜歡靠過來碰觸人類的成鯨，電影裡，這次就紀錄了金磊首次在海中被大翅鯨「撞擊」的意外事件，他除了被這隻老屁孩公鯨用尾鰭掃到小腿外，還接著被胸鰭直接拍打到頭，幸好胸鰭這一擊，剛好被相機堅固的防水殼擋了下來，但防水殼也因此受損必須送修。

不過拍打在金磊小腿的這一下，就像被鐵棍狠狠打下去那樣，這個意外傷害讓他住進了當地醫院，靠抗生素治療了七天才好轉！記住，任何的活動，不論海上或是陸上都有風險，一定要小心留意。

在海裡，因為鯨魚碰觸的意外發生率，其實極低，遇上時就像中了樂透一樣難得！對賞鯨有興趣的朋友，絕對不要因此怯步！

這些年空拍機盛行，除了專業攝影師外，也有越來越多遊客攜帶各式空拍機來到東加出海拍攝，已經明顯對鯨魚產生過多的干擾，所以這兩年東加王國政府也開始對空拍機做出規範和管制，遊客必須在入境前，先行向東加王國的交通部（MINISTRY OF INFRASTRUCTURE）提出申請，並且只能攜帶兩公斤以下的消費型機種，體積更大的專業機型，則有更嚴格的條件限制。

出海拍攝時，禁止對鯨魚造成干擾和影響，這些行為都會被船家主動約束！

有別於像斯里蘭卡賞鯨的亂象，船家為了服務客戶搶生意，大家亂無章法地爭先恐後，飆船干擾阻擋鯨魚，就只是為了讓遊客可以順利下水看到藍鯨。**東加王國把大翅鯨當作永續的瑰寶來經營愛護，的確是許多國家，包含台灣也需要去大力學習的對象！**

大海使者的臨別獻禮，人生最珍貴的回憶。

東加的瓦瓦烏島，是舉世聞名的大翅鯨聖地，所有頂尖攝影師和紀錄片製作團隊都會固定時間前來這裡，我們來此拍攝期間也遇到了 BBC 的團隊，他們已經停留兩個月了，預計整個鯨魚季都會在這裡拍攝，生態攝影要慢工才能出細活，更需要齊全的設備來工善於事，這都是需要許多經費挹注才能做到的。雖然羨慕人家，但是看到金磊利用兼帶賞鯨團來補貼費用，讓自己能夠每年持續不斷出國追鯨拍照，還有台灣的紀錄片工作者，也一直都在資源有限的情況下，去認真說好每一個故事與題材——

這種不被現實條件所困，並且勇於突破走出
去的魄力，也正是台灣人的精神，小國島民
本就該有的冒險性格！

《男人與他的海》這次已經非常幸運能在東加長
時間停留做拍攝，這所費不貲的一個月裡，我們
也不辜負付出的成本拍到了許多難得的精采畫
面，不但聽見並錄到清晰的鯨魚歌唱外，最難忘
動人的一刻，當然是離開東加前的最後一天出
海；這一天居然讓我們拍攝到一口氣 18 隻大翅

運氣好到無法置信，18 隻
大翅鯨群舞的畫面，將近
10 年每年都來東加拍鯨的
金磊也是第一次遇到。

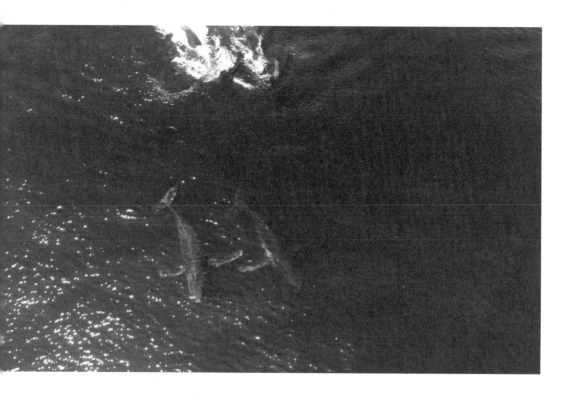

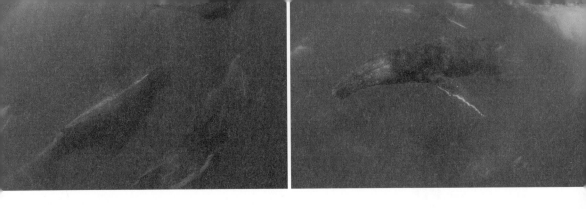

鯨群聚熱情追逐的 Heat and run 畫面，連從 2011 開始就連續每年來東加的金磊都說：「這是他目前遇到名列第一，最棒最震撼的場景畫面！」

謝謝大海的使者，鯨魚大神們！

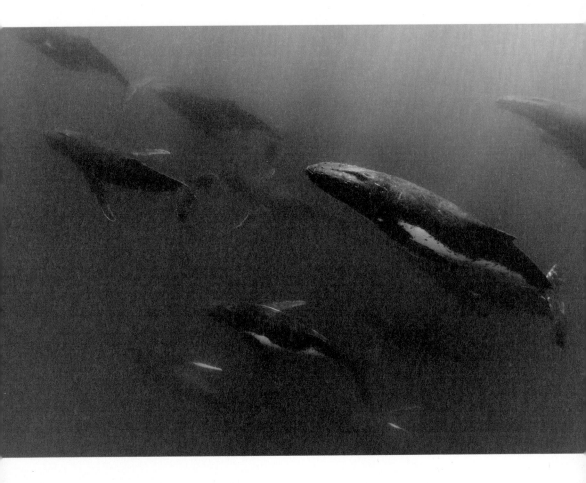

台灣休息站

台灣海域的鯨豚奇遇記。

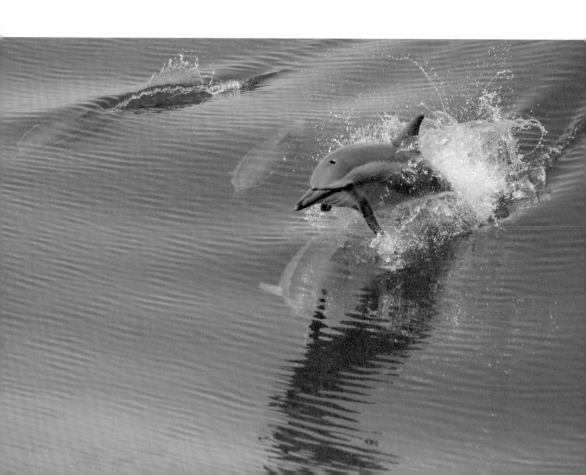

一年到頭，追鯨行程滿檔的金磊，卻把夏天這個最重要的鯨魚季留在台灣。

台灣因為有黑潮流經，所以有機會看到大洋性洄游魚類出現在近岸的東部海域，包括鯨魚和海豚！但這些鯨豚都是處於遷徙移動的狀態，並不像在東加王國那樣，有穩定的停留行為。

換句話說，要能在穿流不息的太平洋裡，遇上匆忙經過的鯨魚，是多麼困難，機率又低的事啊！所幸，**在這條黑潮高速公路上，台灣的位置就如同一座休息站，提供往來鯨豚短暫停歇**，也因為

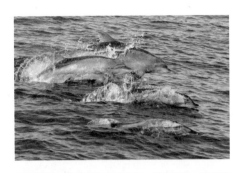

這些順著黑潮南來北往的鯨豚，說是過客，卻更像是固定時間來訪的親友。

這樣，像金磊這般的海迷追鯨者，才有機會在故鄉的海上與牠們相遇。

目前所知世界鯨豚大約有80多種，根據紀錄出現在台灣東部海域的，約有30餘種之多，這些數據，當然都是靠辛苦的鯨豚觀

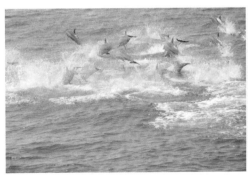

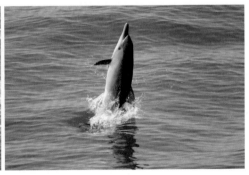

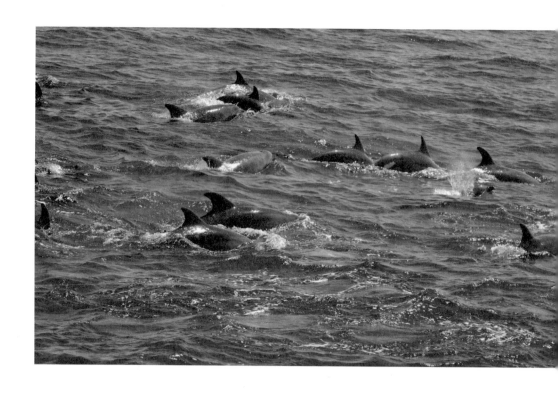

察員密集出動，並且和漁民保持聯繫所得到的消息回報！

「海瓜子」才會做的事，
再辛苦也想為台灣留下珍貴的鯨豚資料。

雖然一年四季，鯨豚不停歇地相繼經過台灣東部海域，
但台灣的賞鯨季最早從四月開始，一直到東北季風來之
前的九月和十月便結束了。**海面浪況穩定氣候宜人的夏**

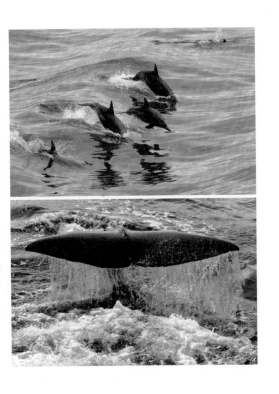

水時，往往也只是幾分鐘幾秒鐘的瞬間，鯨魚就下潛離開。相較於在國外或在東加，一下水鯨魚就等在那裡，讓人精采畫面拍不完，真的不容易、很辛苦。一整個夏天，可能只拍到一兩張好照片，在挫折感超大的現實下，金磊還是堅持繼續花時間在台灣、在花蓮拍攝，因為他認為這些都是重要該做而沒有人做的事，拍照留存屬於台灣的珍貴鯨豚影像，並做詳細的觀察紀錄，是他想要與民眾分享海洋，並讓大家和他一樣愛上大海的初心！

《男人與他的海》歷經兩年的拍攝，雖然沒有很密集地停留在花蓮做蹲點，但是每次從台北開車奔赴到後山，一定都會滿載收穫回來！

天，相對適合出海賞鯨，一旦進入秋冬，海象浪況不佳，船隻出海除了浪大搖晃外，強烈的北風也會讓人直打哆嗦。

夏季追鯨時，因為鯨豚只是短暫停留，所以金磊大多只能站在賞鯨船的甲板上進行拍攝，偶爾遇上穩定的鯨魚停留，有機會跳下

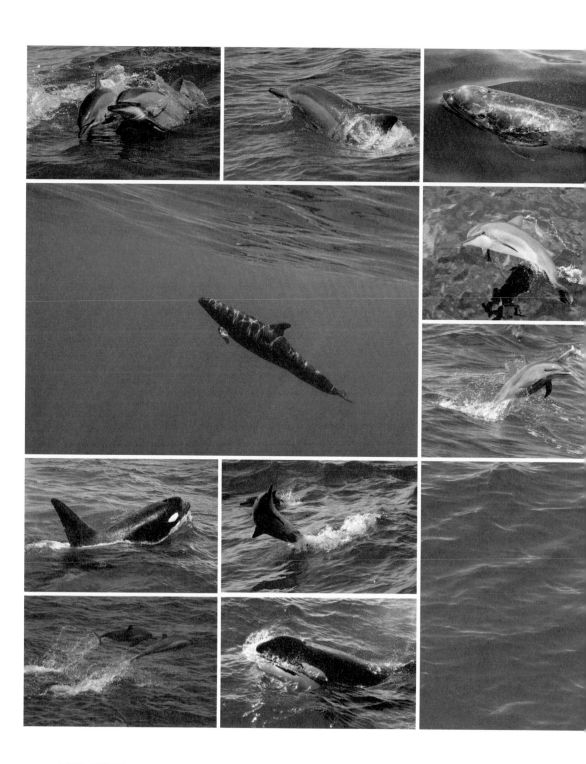

島與鯨。海洋之子。

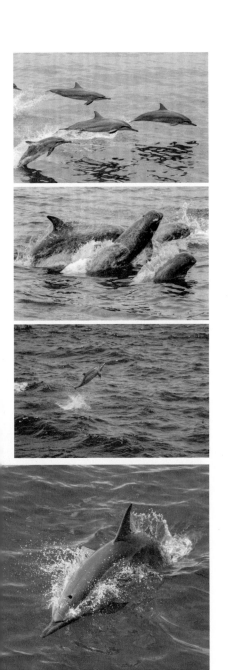

花東海域目擊率極高的海豚就不用說了，不管是身體有斑點很好辨識的熱帶斑海豚、愛炫技的飛旋海豚，或著體型較大學習能力強，常受訓練成為海洋公園明星的瓶鼻海豚，絕對是賞鯨船出海後常會現身伴游，跟著船一起逐浪嬉戲的親善大使。在鯨魚的部分，我們也順利拍到領航鯨、偽虎鯨或是在東加經常見到，但在台灣海域鮮少看到的大翅鯨！

或許是鯨魚大神體恤我們，每次都要從台北大老遠開車到花蓮很辛苦，在某一天包船出海的拍攝過程中，居然讓我們連續目擊珍貴鯨豚：**上午拍到一整個虎鯨家族，下午更意外地驚喜遇到了抹香鯨！** 這個經驗是眾多常出海的鯨豚觀察員所沒有過的奇遇記，連同一起搭船的廖鴻基都感動得謝天謝地，因為就連他這個出海 20 多年的資深老手，都不曾有過這種「豔遇」（教人驚豔的奇遇）！

熱帶斑海豚、飛旋海豚、瓶鼻海豚、領航鯨、偽虎鯨、抹香鯨是花東海域的常客，運氣好還會看到罕見的大翅鯨。

花小香，花蓮發現的可愛小抹香鯨！

《男人與他的海》被我放在電影最後的彩蛋，便是這段奇遇記的分享。彩蛋裡被命名為「花小香」的抹香鯨，也是另一個美麗的傳奇故事。

身體輪廓像一顆超大型魚雷或潛水艇的抹香鯨，是花蓮海域最常出沒的大型鯨。牠的身長和噸位都比大翅鯨來得長和重！其中有一隻和台灣緣分特別深的抹香鯨，從 2014 年開始，幾乎每一年都會被目擊，透過清楚的特徵紀錄可證實的確是同一隻個體！

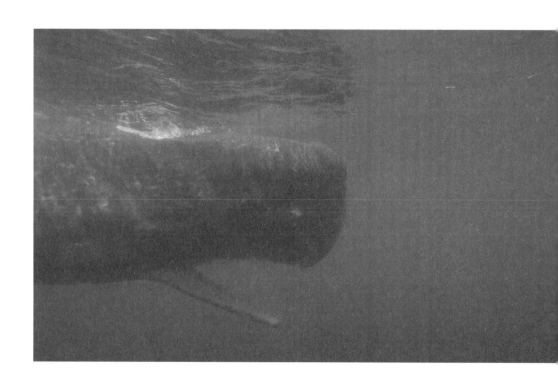

這隻抹香鯨有何特殊之處？
原因無他，而是牠特別喜歡
主動靠近船隻、靠近人類！

這樣的個體行為在鯨魚裡實非少
見，**在抹香鯨裡也是台灣目前唯
一一隻**，通常鯨魚對船隻與人類
的存在與干擾，先天性格上都會
主動避離。

但這隻親切近人的抹香鯨，似乎
不太一樣，**每當賞鯨船發現牠
時，牠非但沒有離開，反而會主
動游到船邊，讓船上的遊客一次
看個夠。**

也因為牠這個近人親人的行為，
而被黑潮基金會的鯨豚解說員取
了一個小名——花小香，意指花
蓮發現的可愛小抹香鯨！

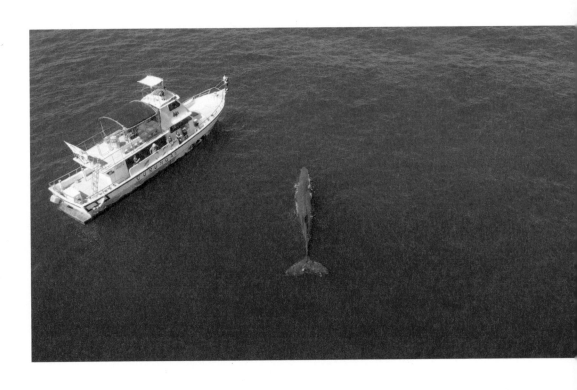

花小香從 2014 年第一次被記錄下來時屬青少年期，每一年再度現蹤，也被輸入紀錄，發現有逐漸長大，如今已經是一頭成熟的成鯨，但是喜歡主動靠近船隻的習性還是沒改變！

有人猜想，也許是牠童年時期與人類或船隻有過美好的相遇記憶吧？才會讓牠保持這樣的友善行為！沒想到那一趟上午在幸運拍攝到珍貴的虎鯨家族，原本下午想繼續出海追尋虎鯨的行程，卻意外讓我們和傳說中的花小香有了第一類接觸！牠甚至直接游到賞鯨船邊浮窺，探出眼睛來看甲板上正興奮尖叫的我們！

極其罕見易與人親近的花小香，是提醒台灣人善待和保護海洋的海洋大使。

這趟真實與花小香的相遇，後來也上了媒體，有不了解鯨豚生態和現場實況的記者開罵，稱賞鯨業者包圍抹香鯨，對鯨豚生態造成影響和浩劫！甚至呼籲政府以公權力介入，制止賞鯨的行為！媒體帶風向的炒作報導，自然也引起民眾的紛紛議論！

透過書寫、賞鯨導覽、演講，廖鴻基在宣導保育海洋生態和維護海洋文化貢獻良多。

被誤解，甚至用「不肖業者」給汙名化的賞鯨船，以及船上的專業鯨豚解說員們，對花小香的美意讓人糟蹋殆盡這件事，感到非常沮喪。

台灣賞鯨活動已經一步一腳印默默推廣了 20 年，卻仍在社會普遍不夠了解的情況下，被任意曲解和攻擊，台灣的賞鯨生態會不會一夕之間被錯誤政策給消聲匿跡，對此大家非常憂心，這是極有可能發生的事！身為台灣賞鯨創辦人之一的廖鴻基，當然也站出來發文表達意見，除了捍衛黑潮夥伴與賞鯨船的正當合理性外，也趁機提出了台灣長期背對海洋，造成眾人對海洋的忽略和無知荒謬的現象，企圖化危機為轉機，藉這個重要事件來和社會大眾溝通海洋議題！

台灣的新聞熱度比颱風速度還快，民眾關注度一下子就被其他更腥羶的新聞給吸走了，嗜血鯊魚般的記者也跟著轉頭追逐去。姑且不論到底花小香事件有沒有讓整個社會，為台灣關心海洋、關切鯨豚這些事加分，帶來正面效益？但是事過境遷後，賞鯨業者的確也主動開始想要聚在一起，進一步討論在台灣賞鯨的方法與規範，是否能夠更完善、對鯨豚更友善！我相信，**這都是愛台灣的花小香，為大家帶來的正面影響吧 ?!**

我們衷心期盼，花小香能夠健康長命，每一年都固定來拜訪台灣做停留，有一天成為家喻戶曉，象徵台灣已走入親海、愛海文化的海洋大使！

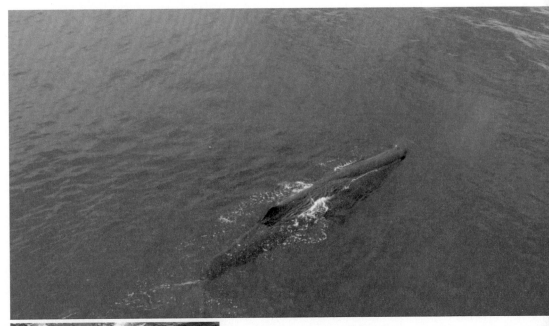

身體輪廓像一顆超大型魚雷的抹香鯨，
是花蓮海域最常出沒的大型鯨。

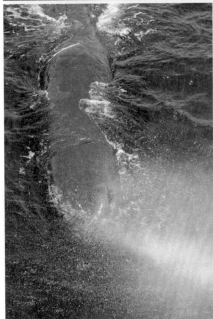

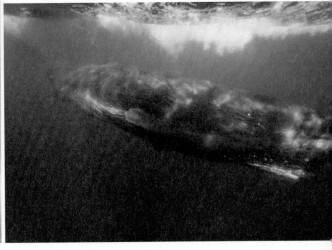

鯨魚

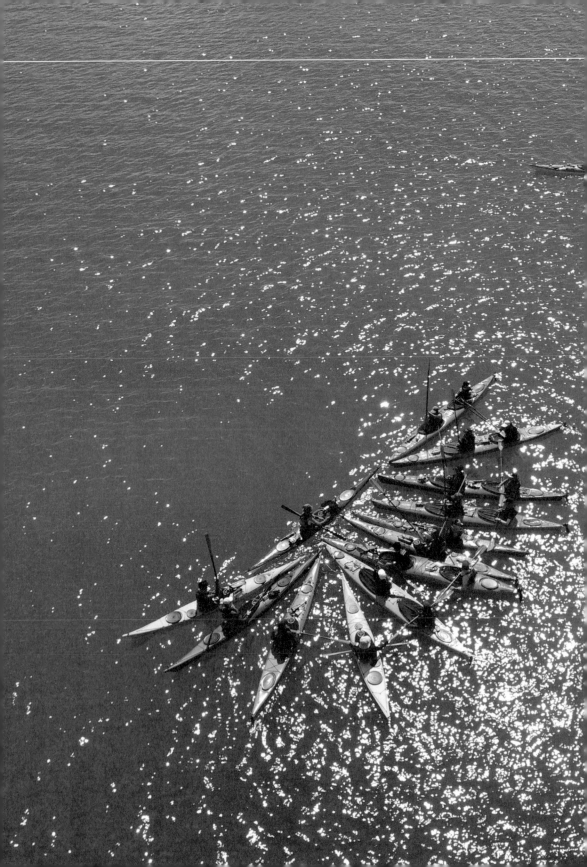

PART

6

冒險

「只要做一次別人說你不能完成的事，
以後別人說你的極限為何，你都不會在意。」
──詹姆斯‧庫克（18世紀英國航海探險家）

冒險家的誕生

冒險必須是一種性格。
這是血液流著海洋 DNA 的
海島子民，應該具備的天賦！

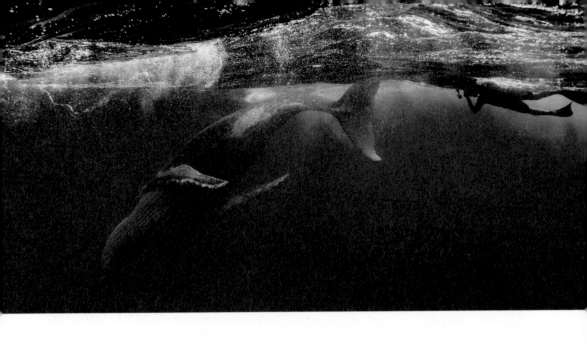

「人生最大的風險，就是不去冒險。」

這句常常被企業家掛在嘴邊的名言，聽起來像在闡述他的生意經、他勇於大膽投資的遠見，但同樣一句話從猶豫是否該結婚的愛侶、是否要出國深造的學生，或者想要中年轉職的大叔⋯⋯由不同身分者的口中說出來，解釋和意思就不太一

如果我沒去學潛水，就無法在遇到 18 隻大翅鯨群聚時，下海與牠們共游。

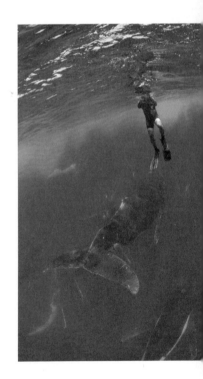

樣。不過,對於「冒險」這兩個字的定義,卻都有著一個清楚的共同點,那就是「他們即將展開一場未知的探索!」冒險這個概念是所有探索活動的根源。不論是日常活動或人生選擇,一旦踏入未知的生命狀態,就一定富有冒險的成分!

冒險不是必然要冒著生命的危險,冒險通常是經過詳細的計畫和思考,才開始展開行動。

人類的發展，在各個領域上，皆因為主動性冒險才不斷開創新的可能和高度。當然你可以很舒適地順應潮流，等著坐享其成，但你更可以選擇走在前面，不斷地向未知發出邀請，這樣至少不會讓自己短短的一生還沒走到一半，就已經看到下半場的劇情和最後的盡頭。

一切都在預料掌握中，是多麼無趣的事呀！

海倫‧凱勒說：「生命不是勇於冒險，就是荒廢生命。」每個人都有自己對於生命的渴望，廖鴻基盡可能地利用各種方式不斷書寫海洋，金磊

廖鴻基、金磊、我，在各自冒險犯難的創作路上，海洋成了我們一起實現夢想的舞台。

也企圖看遍全世界的鯨魚，把牠們一一拍下來，那你對生命的渴望又是什麼？**在維持基本生存與擔起責任義務之餘，對自己此生還有哪些期盼？如果有的話，你願意冒險嗎？**

冒著可能會改變現有安定、舒適的習慣，改變已經擁有的工作、收入、地位，但結果有可能兩頭空，換得一場夢境般的旅程。但也有可能讓你藉此蛻變，人生得到一個前所未有的新境界。

能力與知識的學習，最後目的若只是為了養成一個有高消費能力的社會菁英。這樣的人生，真的有趣嗎？

《男人與他的海》的電影主角廖鴻基和金磊，就是兩個在生活中勇於冒險、敢於不同的角色，透過他們的故事，我期待讓觀眾看到真實的例子：冒險，不是全然那麼浪漫的事，冒險需要犧牲、需要代價，廖鴻基和金磊做了不同的決定，有了不同的付出，也換來不同程度的收穫。如果是你，你會如何選擇？

面對冒險的必然，你願意坦然面對生命的渴望，試上一試嗎？

這個看似容易的問題，其實卻教人掙扎許久難以回答。追根究柢，還是因為我們的社會從不鼓勵冒險，我們對孩子的教育，也沒有太多對於創新、創造，關於勇於作夢和實踐夢想的養分！不強調獨特性，只怕自己和別人差異太大。填鴨式教育、考試成績至上，也只是不斷複製一些相似的成功範本。究竟主流價值對成功定義為何呢？無非是鼓勵眾人追逐一個安逸富足的經濟生活，而不是要人認識自己，適能發展，發揮所長後為這個世界貢獻一己之力。

無論如何，選擇冒險後，它可以不必要非凡，但至少能讓人的一生不再平凡無奇。

冒險

島與鯨‧海洋之子。

台灣是個海島，我們不產石油也不產珍貴的原料，無法和一些因擁有珍貴天然資源而富有的國家相比，但這個缺點也是優點——**我們因為必須走出去，而開創了更多的可能性！**

長期背對海洋、恐懼海洋的現象要能改變，就必須鼓勵每一代的年輕人培養冒險精神，才能突破傳統、打破僵局，讓海洋不再是自囚的圍牆，甚至成為這座島國領土的延伸，如此我們將更樂於跨出去，透過海洋與全世界接觸和連結！

冒險不必要是一種能力，但冒險必須是一種性格。這是血液流著海洋 DNA 的海島子民，應該具備的天賦！

每一顆玻璃球承載著「黑潮 101 漂流」計畫贊助者的夢，陪我們一起感受黑潮、閱讀黑潮。

海洋能力

02 ——

潛水、海洋獨木舟
與帆船的學習分享。

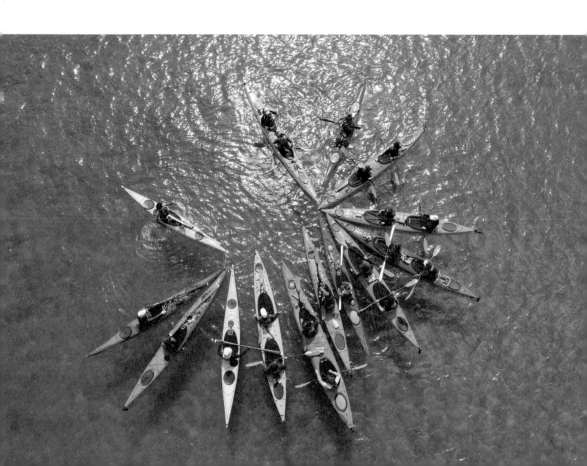

2012 年 8 月 20 日，我順利結業成為一位正式的水肺潛水員，這是我和海洋發生關係的開始。

那年春末，我接到好友喵導林育賢的來訊，他問我是否有意願在夏天陪他一起去學潛水？當時他因為工作規畫，人已經很少在台灣，如今突然天外飛來一筆的想法，著實讓我感到驚奇，是北方的生活讓他懷念南方的溫暖？還是一望無際的灰黃，讓他想念起故鄉的湛藍？每個想法都自然有它的動機，喵導的動機我就不深究了。但我會答應他，做下這個在此之前與我人生毫無關係的決定，可能的原因有：

1. **水性不佳，一直都是我心中說不出口的秘密。**雖然從小每年暑假，全家都會去海邊沙灘玩水，到山裡的溪邊烤肉，但是從來沒有接受過正統的游泳課程，對海、對水，一直都存在一個又愛又怕，不知何時會被吞噬的擔憂。上了高中好不容易有了幾堂游泳課，但是全班一起下水的大雜燴團課，最後也只讓我靠著憋住一口氣游完 25 公尺，順利交差了事而已。這次能否靠著學潛水的機緣來精進水性與泳技，這是我期待的。

2. **天生愛冒險。**因為拍攝工作常常有機會到不同地方和國家，實際生活與深入體驗，平時我靠健身、騎車和登山維持體魄與活力，當旅行已經無法滿足時，我找到了極限運動當出口；滑雪是一項在台灣做不太到的事，冬天時需要遠赴寒冷北國才行。在滑了三年雪之後，潛水成為我在夏

冒險

生命中的每一個選擇、每一個決定，潛移默化中都深深地影響著我們的未來。

天也能從事的極限運動，而且近在咫尺，不用特地遠走高飛。

3. 一個創作者，需要源源不斷的靈感，生活的感受與生命的體認都是重要的養分來源。守在一成不變的環境與習慣當中，很難有深具能量的獨特性產生，因此我選擇走出舒適圈和同溫層，持續學習新事物和新技能。

我想，喵導身為我的電影監製和老友，一定也看到了我身上這些特質，才把我列入不二人選，果然我也一口答應，兩個後青春期的大叔前進台灣東北角一起受訓、一起下海、一起完成了這個人生壯舉，後來他帶著這個能力離開台灣回到北京，但因為生活條件的限制，也幾乎不再潛水了，只留下我繼續待在海裡，也

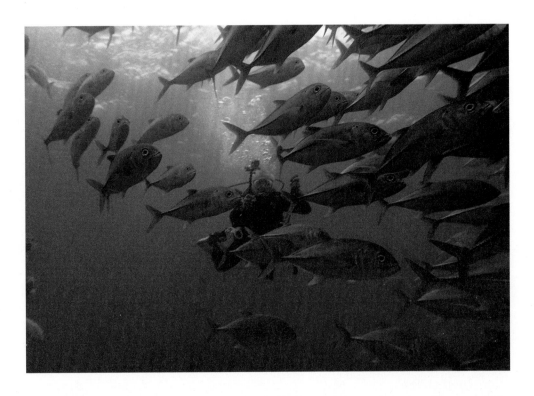

和大海結下不解之緣，甚至在不久的將來，開始《男人與他的海》這個全新題材的拍攝，生命也獲得一番全新的視野！

每個能力，都將誕生一個可能！

潛水讓我思考，為何身在四面環海的台灣，我們居然可以離海這麼近，卻又如此遙遠，人們對海的恐懼從何而來？又為何恐懼？後來我找到答案，那就是**所有的恐懼都來自：「不了解！」**

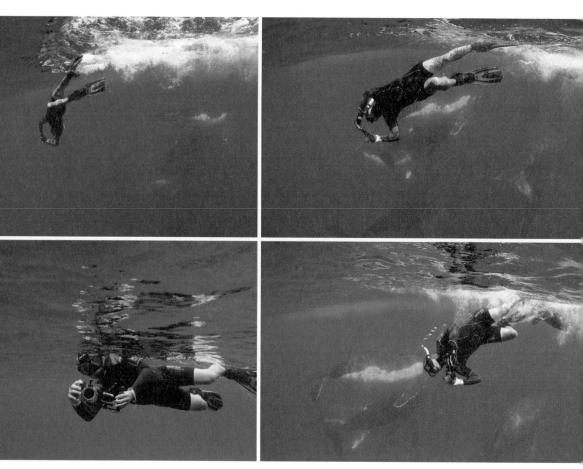

一開始只是想要克服恐懼、自我挑戰而學了潛水，擁有這項技能之後，很自然地就會成為生存能力，甚至在專業上得以發揮，實現理想，讓自己更向上提升。

因為未知而無知，這是人性，也是生命一輩子的課題，潛水讓我儲備了解海洋的能力，也因為開始了解，恐懼自然而然消失了，甚至產生了更多的情感和需求！當我出了海下了水，發現海洋居然如此寬闊，有如此多的可能，但在此之前，我卻把自己困在狹窄的陸地，狹隘的生活範圍裡。我想更了解海，和她更親近，有更多的機會相處。

這個渴求，就像愛上一個人，希望無時無刻都能和她在一起，彼此分享每個生活的片刻！

我知道海還有很多面貌，很多我尚未認識的可能，於是我開始搜尋，在台灣還可以從事哪些海上運動？還可以充實哪些海洋技能？後來我參加了台灣獨木舟協會舉辦的海洋獨木舟訓練，才知道，原來台灣有一批熱愛獨木舟運動的同好，獨木舟是人類非常原始的航行工具，靠著它和一支槳就可以破浪前進，完成跨島甚至越洋的行程。這個技能後來在拍攝《男人與他的海》時，成功地派上用場了，讓我得以跟著澎湖的朋友們一起進行跨島航行的旅程！

越常出海之後，就越覺得水上和水中求生能力非常重要，所以我特別再去進修泳技，希望改善游泳的姿勢，讓游泳更省力、更有效率。當然，泳技好，對於水性就更有信心。東加王國追鯨行回來後，我又去學了自由潛水（Free Diving），希望有一天再回到海中和鯨魚相遇時，更有能

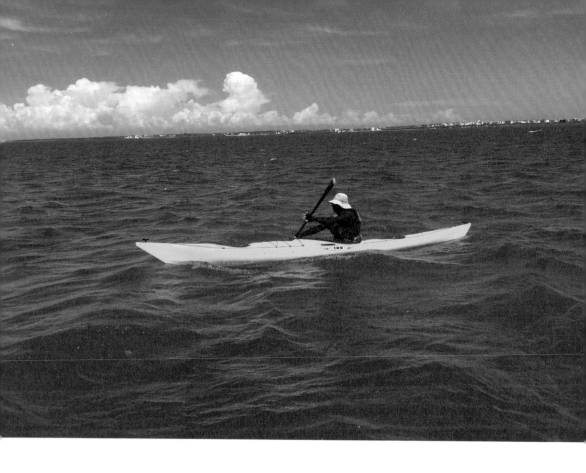

力和牠們互動與親近！

比起拿到奧斯卡金獎，我
更想實現駕著帆船環球一
周。了解海、親近海，真
的會讓人迷上海。

除了游泳、水肺潛水、自由潛水

和海洋獨木舟外，讓我一試成主
顧也為它深深著迷的海洋運動就
是「帆船」。

台灣有帆船嗎？多數台灣人對船
的絕大部分印象，應該都僅止於
為我們帶來「生猛海鮮」的漁船
吧！再來可能就是以觀光聞名，

所有學生畢業旅行時，都要去搭一次的高雄旗津渡輪，或著長大一點，和約會對象一起在公園湖心曖昧十足的手搖船。

船，在我們的生活當中，幾乎都是隱性的存在。但你也許聽過，台灣是一個和船有著強烈連結的地方，我們遠洋漁船的捕獲能力和國際貨櫃輪運載量，放眼世界名列前茅。而且，我們的造船能

我深深覺得，破浪前進的海洋獨木舟，象徵著人類對於追尋希望與真理的魄力！

力很強，不論是遊艇或帆船都是品質第一外銷全球。但這些船，似乎都和一般民眾的生活，產生不了直接的關連性？

特別是帆船。

在台灣很多人開名車、住豪宅，但擁有帆船的人卻很稀少，如果身邊有位船主出現，大家一定會驚呼：「哇～他一定非常有錢！」帆船在台灣被視為貴族運動，時間、精力和財力沒有三兩三，絕對不會自討苦吃去擁有一艘船。因為買船不貴，但養船卻十分昂貴，加上法令和環境的限制不變，也讓船主不能隨時想航行，就自在無拘束地進出港口，整體環境的不友善，讓帆船在台灣需得付出極高的代價，才能享受和擁有它。這也是讓許多人既羨慕

台灣是一個和船有著強烈連結的地方，但船和一般民眾的生活幾乎產生不了直接的關係。

又怯步的主要原因！

帆船在臨海的歐美國家其實是非常普遍的交通工具，就像每個家庭都會有輛車一樣，港口的建設，就和現今台北市各區都有一座公立運動中心那樣普及，船隻泊位的數量也和停車位一樣充足，幾乎人人都有空位，船船都可隨時進港。以歐洲帆船最盛行的國家瑞典為例。平均每十個國民就有一人擁有一艘帆船，帆船儼然就是瑞典的國民運動，買一艘中古帆船有時候還比二手車便宜，所以入手容易。而且這個有著古代「維京人」優良血統的民族，幾乎家家戶戶都擁有保養、維修，甚至造船的技能。對他們來說，這跟修水電沒兩樣！

孩子們從小就接受相關的海洋教育，對於水上運動一點都不陌生，很能享受海上的所有活動！

台灣和瑞典一樣，也是擁有天然海洋資源環境的國家。以前的人類靠著季風駕駛帆船在不同大洋間航行，因此得以繁衍種族傳播文化，隨著科技的進步，如今已經有更多有效率的交通工具，能幫助人們省下更多時間移動。但帆船，依舊是一個航行者必備手操技巧，也需要對海洋有多方位知識的一門專業。駕風駛帆飄洋過海，也是一種自然的 life style 生活風格，全世界有不少人選擇過這樣的生活，把帆船當作家，終年在海上及不同國家的港口間行走著。

冒險

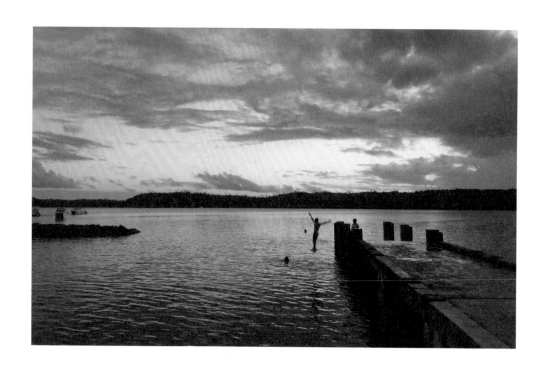

劉寧生，是我拜師學藝的帆船教練。他的父親是藝術家也是人類學家劉其偉，從小受到爸爸冒險性格的薰陶，劉寧生在自己人生邁入 40 歲之後，毅然決然放下一切，跑到澳洲學習帆船，選擇以船為家的航海人生。45 歲時他成為駕駛帆船成功環球一周的首位華人，十年後還進行了第二次。如今他已經超過 70 歲了，但在台灣卻還沒有出現接替他的人，也就是說，從 1992 年到現在，除了劉寧生以外，台灣還沒有第二個人和他一樣，駕駛帆船完成環球的旅程。

許多海島國家的人民，從小就與大海親近，隨興就可以跳入海裡優游，而歐美國家的帆船碼頭就像停車場一樣方便，好停泊，還有人幫忙管理。

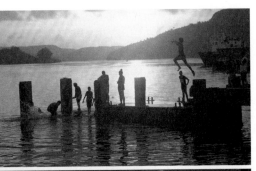

船，在不靠岸不受任何協助和補給的情況下，持續航行，最後以最少時間完成環球一周者獲勝。這個比賽考驗人類身體韌性和心靈的意志力，因為比賽短則幾個月，長則近一年。這個被稱為和爬聖母峰一樣難的海上賽事，正是人類奔向海洋，挑戰極限的理想冒險！

每年都要關注 Vendée Globe 的我，對這些參賽者由衷敬佩，在學習了帆船之後，對人生也有了不同的目標，身為導演的我，最大的願望，不是期望自己能踏進奧斯卡的殿堂，而是希望在有生之年能駕駛帆船環球一周。同時也期待台灣有更多的人投身於帆船，而且早於我啟航，衷心祈禱多年以後，我不會是那個全台灣第二人！

這件事對很多人來說沒什麼，不覺得意外，因為沒有多少人會吃飽閒閒去做這種吃力不討好、寂寞無趣、危險性高的冒險?! 在海上航行，因為生活環境受限的確很孤獨，所以有一個名為 Vendée Globe 的單人環球帆船賽，參賽者必須獨自駕駛單體帆

會的能力越多，能去的地方，能做的事當然
也就越多。

隨著孩子長大，我也祈願能像和金磊一樣，在育
兒之餘，慢慢擁有更多屬於自己的時間之後，能
繼續精進現有的水上及海洋能力，例如學習激流
獨木舟和專研技術潛水等。同時期待能夠結交更
多的海友，有機會帶著我的孩子一起同游大海、
享受大海！

有那麼一天，我一定會實現駕駛帆船環遊世界的計畫。

冒險

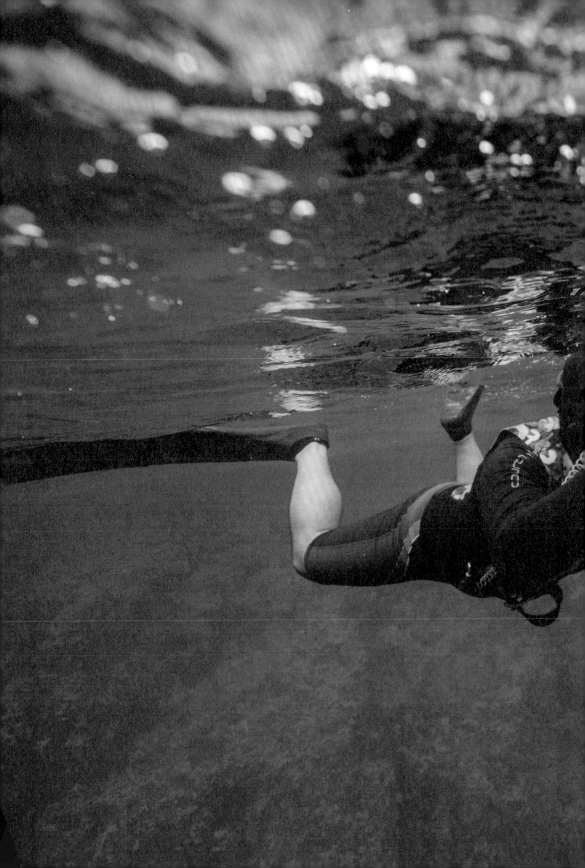

電影

自己的作品絕不會高於你的生命，
唯有不斷打開生命視野，咬牙鑿出寬度與深度，
新的可能才會不斷誕生。

每部片
都是一趟旅程

我的紀錄片工作態度與觀念。

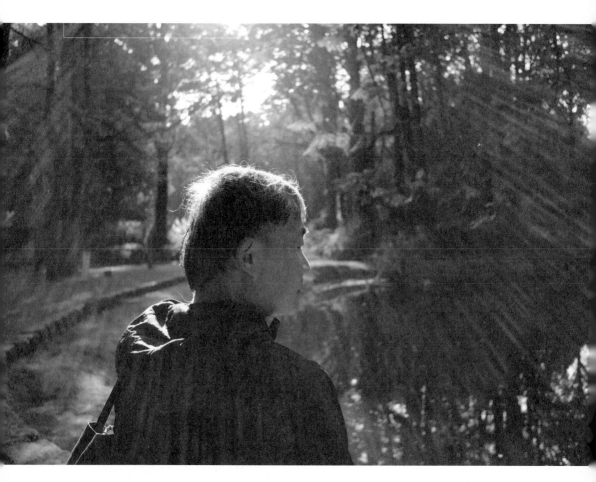

我試圖透過觀察和拍攝廖鴻基與金磊，為每一個茫然於實現個人渴望與平衡社會期待的人找到一個解答。

台灣紀錄片的題材給人的印象大多在關懷弱勢、揭露不公不義，或者熱血勵志啟發人心等。紀錄片導演儼然就是一個關注社會議題，帶著攝影機在不同現場不斷衝鋒陷陣的社會運動者，積極地想要透過鏡頭去改變這個社會和世界。

但對我來說，每一部作品的拍攝動機和初衷，並沒有這麼高風亮節，單純只是想解決自己人生遇到的問題而已。每個人的一生都會遇上一些麻煩，如果我們能夠處理好自己的問題，不要造成別人的麻煩和困擾，就已經功德圓滿了！所以，如何處理七情六

何時殺青？通常是在已經釐清出發前的那個疑惑，並且心中已經有了解答時。

欲，面對生老病死，是每個人一輩子的功課。

凡人如我，在面對不同人生階段冒出來的疑難雜症時，常會不知所措，相信很多人都是一樣的。

對我來說，這種時候與其找個心靈導師依靠，或是依賴某個宗教信仰，從書裡或是別人口中得來的道理，都是二手、間接不夠實際，還不如拿起攝影機，直接走進不同的生命故事，從裡面探索

真理，尋找答案。就像一次又一次的旅程，主題不同、目的地也不一樣，但反應出來的都是那個時候的我，最當下真切的狀態。

拍一部片，深入探索婚姻的必要性、家庭的價值、什麼是為人父母。

30多歲時，每天面對親友的催婚，一向對許多主流價值觀反骨的我，對婚姻就更反感了。每人都一定要結婚不可嗎？婚姻是幸福的保證嗎？不結婚可以嗎？當時在面對這個人生課題時，我拍攝了《一首搖滾上月球》，並且走到最苦的罕病家庭裡，我想知道婚姻的必要性？家庭的價值何在？為人父母又是怎麼一回事？尋找答案的時間過程有長有短，就像有些旅行你得多停留一段時間才行，後來《一首搖滾上月球》我一共花了六年的時間，何時決定該殺青？該結束？通常是在已經釐清出發前的那個疑惑，並且心中已經有了解答。

/

旅程結束，整理這段時間的所見所聞，有些人寫成遊記出版成書，而我則是完成一部紀錄片，用作品來呈現旅行的心得。

/

原本不婚主義的我，在《一首搖滾上月球》後選擇踏入婚姻，因為我在參與了主角的生活與生命後，看到了這件事的價值與可能！結婚兩年後，生了孩子當了父親，不同階段的生命課題跟著來了，《男人與他的海》又是一趟花費三年之久的旅程，我需要

在現實與理想、個人渴求與社會期待的掙扎中找到平衡的方法，廖鴻基和金磊就成為我觀察和思考的對象！

接下來呢？隨著歲月的推展，不一樣的困惑伴隨著不一樣的需求，都將是我未來一幕幕不同的創作風景，這樣從自身需求出發的探索和創造，竟然還能把結果與價值擴展延伸給廣大的觀眾和讀者，這些都是我期待之外的事。

先誠實善待自己，才能真正與人為善。

討厭聽道理的我，自然不會想透過作品來說道理教訓觀眾，因此我期待我的作品風格是平易近人的，我不希望自己的作品變成掛在美術館牆上的藝術品，「看得懂最好，看不懂很正常」像這樣賣弄形式和學問。

我希望每部不同階段和主題的電影，都能像一本好閱讀的書，不論男女老少都讀得懂，也能感受到作品核心要傳達的想法，且能讀得津津有味，不只每個人書架上都有一本，還願意把它當作一個真誠的禮物，送給你關愛的人、需要閱讀的人。

這是我對自己創作的一個期許和態度，希望這次在《男人與他的海》中，也能讓各位感受到！

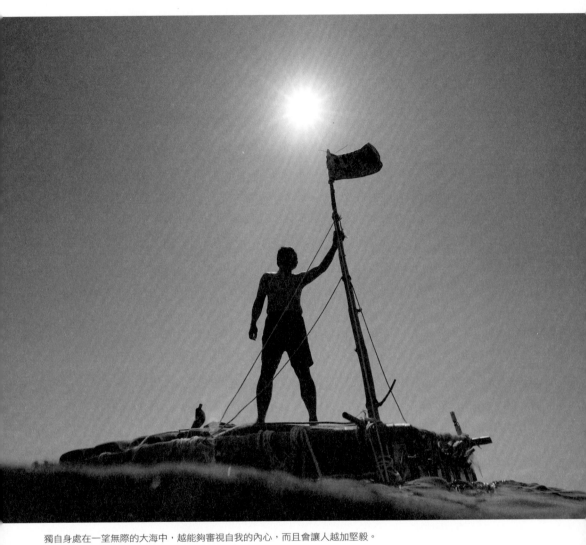

獨自身處在一望無際的大海中，越能夠審視自我的內心，而且會讓人越加堅毅。

電影

最寂寞的時刻

人的潛力無窮，
苦難才能教人不斷偉大！

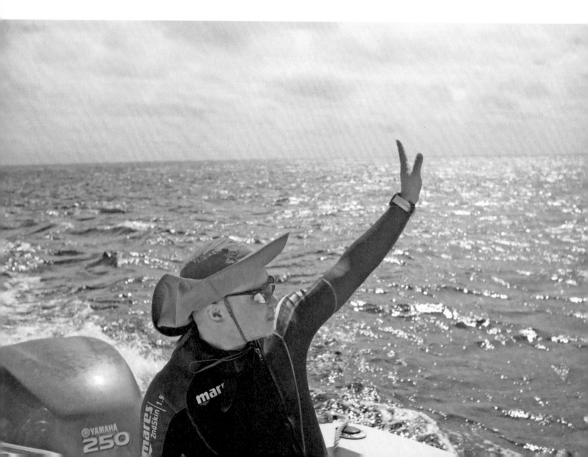

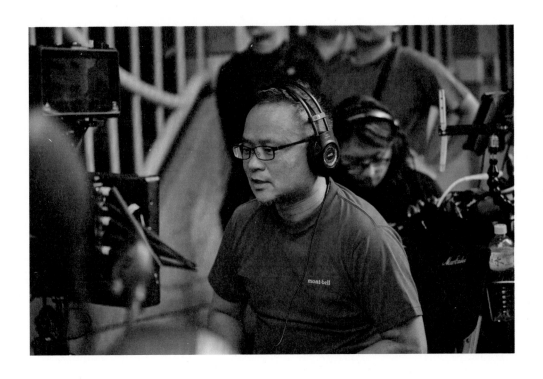

我把拍片當作旅行，每次出發都很興奮期待，因為可以去到很多不曾去過的地方，嘗試許多沒做過的體驗，結交很多不一樣的新朋友，這個過程很熱鬧、很痛快，有時候一拍就會捨不得結束而遙遙無期。但是拍完片之後，又是完全不一樣的情景。

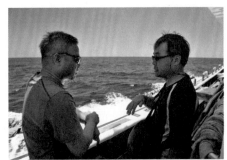

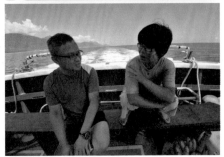

拍攝時，有很多人陪伴，你的主角們、你的工作夥伴們，一點都不寂寞，但是一進入剪接時，就只剩下你自己，一個人關在小房間裡，慢慢處理和面對前面這段時間拍攝的素材，或者說自己造的孽。

不知節制拍得越開心，後製階段就有更多素材要檢視、要整理，就會負擔越大越痛苦。

這也是我每部長片作品都得花這麼長時間剪接的原因。

人總要在教訓中成長和進步，**每次剪接的苦痛，慢慢造就我在拍攝時的精準度。**

雖然紀錄片沒有劇本，但是心裡面，還是必須時時刻刻清楚知道自己正在做什麼！這個場景、這個事件、這個鏡頭、這個訪問談話目的為何？意義為何？能怎麼傳達、表演和使用？

這些原本留到後製剪接時再判斷的問題，我都要求自己必須放在現場拍攝時，同步去思考和處理，並做最適當和精準的選擇！所以當紀錄片不再是浪漫沒有節制地拍攝，素材的量會降低，質也會跟著提升，因為你將更有時間好好準備想要拍攝的畫面，以及等待可能會出現和發生的事件，從容而不慌亂地投入和享受每個現場拍攝的氛圍及情緒。

雖然紀錄片沒有劇本，但是心裡仍必須時刻清楚知道自己正在做什麼，同步去思考和處理，並做出最適當和精準的選擇！

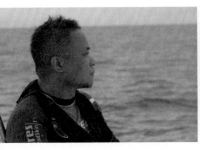

是的，就像旅行一樣！

雖然拍攝比降低了，但是無法改變的還是進入剪接時，你依舊得轉換到一個人工作，那是既寂寞又孤獨的狀態。因為此刻故事掌握在你的手裡，它有千百種可能。

剪接，對電影來說又是一個再創造的過程，不論之前拍了什麼？方向為何？在這個時候，就又像重生一樣，能夠透過說故事的方法，讓它有不同論點、樣貌和結論產生。

電影

創作者的狀態，
會直接影響最後作品的結果。

很多朋友看到我每次進到剪接階段時，那副有氣無力病懨懨的厭世模樣，都會勸說：「為何你不找個剪接師幫忙？」是啊，我也想！也努力嘗試過幾次，包括這一次《男人與他的海》片子一開拍，就同時預約一位年輕有實力又有潛力的明星剪接師，但事與願違，後來片子還是拿回來我自己處理。

主要的原因是，剪接紀錄長片需要的時間漫長，光是整理、處理和消化所有的拍攝素材就是一兩個月時間。正式剪接時，討論頻繁、修改幅度大，得長期專注的投入，但剪接師為了維生，可能無

女兒的誕生讓剪接進度龜速前進，並且改變了整部電影的走向。

法只投入在一個片子上，而且最大的考驗還在於，紀錄片沒有劇本可以參考，是一個主觀到極致的創作形式，會因為幽默感不一樣、生命觀也不同，而在剪接的取捨中，從一個字一句話，甚至是否多喘、多停頓一口氣，而使得剪出來的感覺和詮釋天差地遠。加上我的作品，又特別聚焦在「人」這個議題上，因此能夠決定作品最後模樣的剪接工作，一直無法假手他人，我只好一次

又一次的掉入萬丈深淵，**在這個痛苦的洗鍊當中，一次又一次的蛻變茁壯！**

這次《男人與他的海》的考驗更為巨大，因為已經不只是我內在的矛盾和衝突，女兒誕生後升格成為爸爸，家庭的責任以及和太太的關係改變，這些外在因素都雪上加霜，讓剪接進度更窒礙難行，光是要在餵奶、換尿布，每天睡不飽的奶爸生活裡，騰出空檔來工作，就是一件不容易的事，而在這些破碎的時間中，又如何能每次都迅速進入心神專注的狀態工作呢。根本是不可能的任務！

人的潛力無窮，
苦難才能教人不斷偉大！

最後花了一年的時間，終於把片子剪完了。上一部《一首搖滾上月球》初剪版本八小時長，割捨後勉強濃縮成最後的 115 分鐘版本。這次《男人與他的海》儘管舉步維艱，但是仍一步一腳印、實實在在的完成了最後 108 分鐘的版本，一分都沒有多，一秒也沒有少的把故事說完了，可以說是非常的精剪與精簡！

謝謝這段時間寂寞孤獨像苦行憎自虐般的生命洗鍊，讓我的身體和心志都更強韌了，也再度見證自己生命的轉化與改變！

如果沒有巧遇成為父親的這個生命關口，這部片原本可能會是形式走在前面，比較形而上敘事，用更多電影符號來談海、談自由

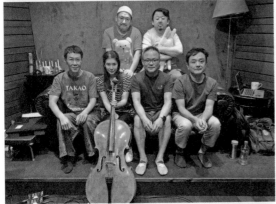

與束縛的作品，一部很少對白談話，裝滿海風浪潮聲，讓觀眾在戲院裡有如親身體驗海上觀影感受的電影。重視作品音樂的我，甚至已經想好配樂的工作要委由林強來擔任，但是最後作品即將剪輯完成時，整個風格和方向已經截然不同，我心中隨之浮現出最佳人選林生祥的名字。

這個住在山上的男人，不只被我騙下山，還被我一把推下了海！

電影

和林生祥的緣分很早開始，從他還住在台北淡水
瓦窯坑時，就透過水源國小的杜守正老師，認識
和拜訪了生祥，後來生祥回到故鄉高雄美濃定
居，直到我發表了《一首搖滾上月球》後，我們
才有進一步的聯繫。

當時也已為人父的生祥，還特別和女兒一起練唱
了《一首搖滾上月球》的電影主題曲。後來從他

我們儘管恐懼海，卻仍掩
不住心裡的悸動，唱著悲
傷的港邊惜別歌，內心總
是期待雨停的那一刻，天
邊會出現一道彩虹。

口中得知，他的女兒出生時身體也不太好，所以很能感同身受電影裡那些罕病家庭爸媽們的心情，為此之故《一首搖滾上月球》打動了他，也讓他從電影裡得到心靈支持！當我的新作《男人與他的海》定剪之後，配合新的風格，必須找到一個也能速配的音樂人。

這時候愛鄉、愛土地，也同樣身為一位父親的林生祥，就成為我心中的不二人選！

一開始敲門詢問，剛做完一部劇情片身心俱疲正需要休息的林生祥，很不好意思的回絕了我的邀請。但我不放棄的再度詳細說明電影的企圖、內容與意義，並且直接附上初剪影片的檔案連結，請他無論如何先看完電影之後，

再考慮和回覆意願。謝天謝地，再度被我的電影打動的林生祥，很快就答應了。但是接下來卻遇到了不一樣的難題。

作詞作曲也同時演唱的林生祥，過去為土地為家鄉創作了很多動人的作品，但是住在山上的他，其實對海也很陌生，而且就跟大部分的台灣人一樣，對海生疏且充滿敬畏。在做了許多功課之後，我們都發現，台灣音樂過去一直以來和海洋有關的作品非常的匱乏。

有的話，也大多是一些像《惜別的海岸》《行船人純情曲》之類，**在海邊港口悲傷送別的老歌，歌詞裡的海，同樣是負面絕望的代表**。此外，原住民觸及海洋的歌謠或音樂也不多，就連主要生活

與海最緊密的達悟族，也沒有太多海洋音樂元素可以參考。許多島嶼民族，例如日本沖繩、印尼峇里島、夏威夷、大溪地……等，都有一些深具代表性的音樂，但是在華語音樂圈裡占有一席之地的台灣，從過去到現在，在海洋民族音樂領域卻是嚴重營養不良，這個結果和發現一點都不讓我意外，因為恐懼海洋、背對海洋，所有和海洋有關的領域我們不只缺席，也沒有太多養分的累積，這點從海洋文學的書寫或者水下鯨豚攝影，甚至是海洋題材影視作品拍攝的質與量，都足以見證，當然音樂圈也是一樣的狀況！

不過危機代表轉機，也代表著無窮的機會，因為沒人做，所以需要有人做！

我和生祥說：「那這一次，就讓我們一起來創造屬於台灣海洋音樂的新可能吧！」於是這個住在山上的男人，不只被我騙下山，還被我一把推下了海！隨著搭配故事畫面，一首又一首的配樂完成時，我知道我們真的做到了當初的期待！但是，最後需要一首重要的電影主題曲時，生祥把這個難題丟還給我。

「黑糖，你可以自己寫歌詞嗎？」

「我希望和我合作的導演能夠自己寫主題曲。」

「因為你們最清楚電影要表達的意涵呀！」

謝謝生祥給了我這個空前的考驗，才有最後《漂島》這首歌的誕生。

是的，**我把換掉片名的遺憾，放到了主題曲來彌補**，歌詞用台語來演唱，說的是出海的旅程，還有海洋的狀態，以及討海人的心情，這是集整部電影精神於一身的象徵，希望有一天這首歌能成為 KTV 裡點唱率最高的歌曲，也成為愛海台灣人都可以琅琅上口的國民歌曲：

【台語漢字版】

你敢有看見一位港　　港內有隻船

你敢有看見一隻船　　船駛對海

你敢有看見一片海　　海上有海翁

你敢有看見彼海翁　　海翁咧唱歌

游呀游　　有風無湧　　泅呀泅　　有海無魚

泅呀泅　　有心無力　　游呀游　　無夢空想

毋是島　　我是魚　　隨時睏醒　　隨時啓程

你敢有看見一粒島　　島上有我愛的人

你若看著伊　　共伊講　　我想伊

【華語中文版】

你有看見一座港嗎　港內有艘船

你有看見一艘船嗎　船駛向海

你有看見一片海嗎　海上有鯨魚

你有看見那鯨魚嗎　鯨魚在唱歌

游呀游　有風無浪　泅呀泅　有海無魚

泅呀泅　有心無力　游呀游　無夢空想

不是島　我是魚　隨時睡醒　隨時啓程

你有看見一座島嗎　島上有我愛的人

你若看到他　告訴他　我想他

島與鯨。海洋之子。

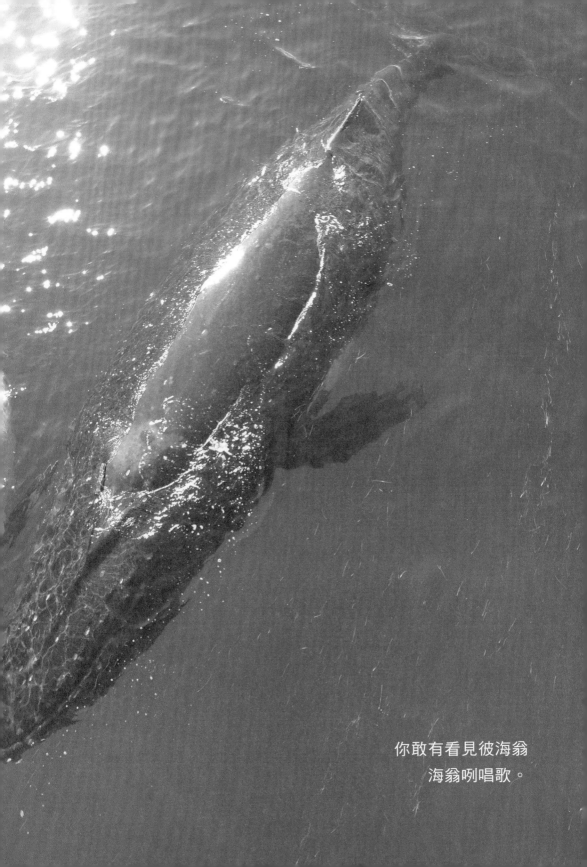

你敢有看見彼海翁
海翁咧唱歌。

03 ————

一萬名海洋之子

台灣的希望在海洋，
海洋的希望在未來，
一萬個海洋之子靠你支持！

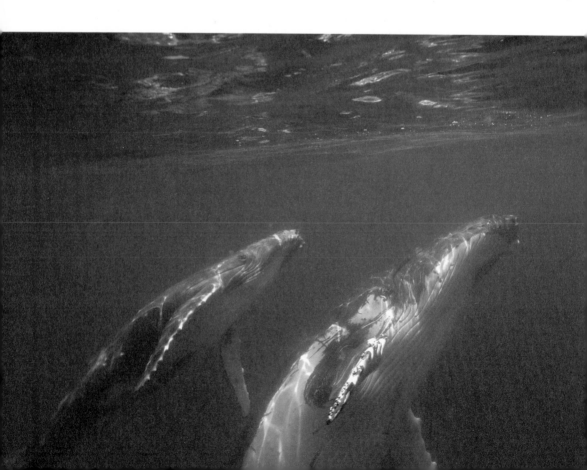

《男人與他的海》從 2016 年開始拍攝，最後總共經歷了兩年拍攝期和一年的剪接時間才完成，最花錢的在前頭的拍攝期，特別這次又是海洋的議題，所以海陸空三個不同空間的器材需求都很不一樣，海上拍攝的不確定性也高，時間耗時風險高，開支自然就大。雖然紀錄片不如劇情片陣容那麼大，每天一開工就是幾十萬、上百萬經費在燒，但是把製作時間拉長之後，總計下來的基本人事成本也很驚人，好在一開始就順利申請到文化部的紀錄片補助，才讓這條船能夠駛出港口，開始冒險旅程。

旅程中間也靠著幾位貴人，像是趨勢教育基金會陳怡蓁執行長的大方贊助、國際通商法律事務所的傅祖聲律師號召親友小額支持，以及平時靠拍商業廣告攢下的一些小錢，才能支持一個製作團隊，一起走完這三年。

當然也非常感謝我的專業夥伴，監製朱全斌老師，傾全力幫我找人脈、找資源，還有最重要的攝影師張皓然，空拍、海上和潛水一人全包，無所不能的全方位功力，讓我對攝影的品質沒有後顧之憂！不過 Time is Money，這三年在片子完成初剪，即將邁入最後配樂製作、混音、特效和調光的後製階段，不知不覺已經花費 1000 萬台幣，把僅有的能力消耗殆盡了。加上片子最後要進戲院做大銀幕的放映，剩下的後製品質也必須拉高規格，更是一點都不能省略和馬虎，否則就會虎頭蛇尾，前功盡棄！

我相信，《男人與他的海》會是一部
最美麗、最動人的台灣海洋電影

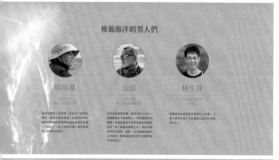

但是好不容易拍攝完的故事，
卻可能無法讓大家看到…

有您的支持，這部最美麗的紀錄片就能往前航行，
讓大家看見前被珍愛的海洋！

推動海洋的男人們

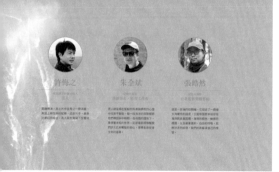

廖鴻基　　金磊　　林生洋

許悔之　　朱全斌　　張皓然

所以，為了籌措最重要的 500 萬元缺口，於是我們第一次嘗試對群眾募資。

貝殼放大是我們這次合作負責做群眾募集的公司，他們的團隊陣容非常浩大而且實力堅強，在國內的戰績也非常響亮，但是一聽到我們的目標是 500 萬，也猶豫了一下，這是一個不低的金額，以過去台灣電影，特別是紀錄片募資的記錄來看，一旦達標，將會是紀錄前三名的成績！

拍這部片運用到海陸空不同的器材，且海上拍攝不確定性高，既耗時也危險，幸運的是，一開始就有貴人相助和團隊夥伴上山下海的全力支持，才能順利完成。

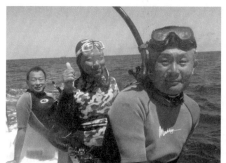

利用公開募資的機會
提前和民眾交流
對海的認知和看法。

聽起來，的確有其困難度，但我們
又真的需要這個金額，為了能達標
而降低金額，就算完成了也無法實
際得到全然的幫助，不如我們就真
誠以待，把需求和狀況誠實告知，
把動機和理念詳盡地傳達，其他的
就看命運怎麼安排了。

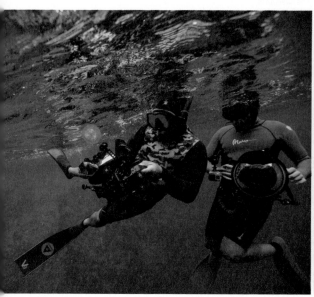

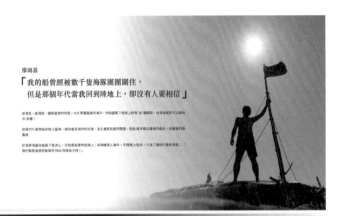

廖鴻基

「我的船曾經被數千隻海豚團團圍住，
但是那個年代當我回到陸地上，卻沒有人要相信」

金磊

「兒子總是拒絕跟我出海，後來才知道，
因為他們害怕看我跳下海裡，害怕我就會這樣遠遠不見了」

《男人與他的海》
訴說兩個父親在大海追尋理想，也與岸上家人學習說愛的動人故事。

廖鴻基　　　金磊

於是我們很認真的按照集資公司的專業建議，製作募資影片，因為沒有多餘的經費委製，所以全部都由我們自己的團隊拍攝，並且由我親自剪接完成，雖然這次的重點是籌到製作經費，但對我來說更重要的意義是，利用這次公開募資的機會提前和民眾交流，**除了溝通我們最主要的海洋議題之外，更想知道目前台灣民眾對海洋的認知、看法和支持**，因為這原本就是將來電影上映後，也想要做的事、想要完成的任務，趁這個機會先暖身、先做田野調查，所得到的回饋都會是未來上映時的重要參考和依據！

可能是集資影片動人又具說服力，所以集資活動一上線，就得到熱烈的支持和回應，當然一開始都是同溫層裡，認同海洋也長期在這個議題裡努力的夥伴們率先支持和分享。大概大家看到又有難得一見的海洋電影不怕死出來挑戰極限，都非常興奮吧。所以沒想到 15 天的時間就完成原本預料可能是一場硬戰的 500 萬目標！身為計畫主持人，當晚便寫了一封信誠心致謝：

Q LETTER

天堂不在遙遠的那頭，天堂就在轉身躍入海中。

這些年，海，成為我隔絕訊號，暫停外界溝通、打擾，卸下壓力享受安靜，什麼都不用想，只要專心與自己相處和身體對話的天堂。於是我接二連三地學了水肺潛水、帆船、海洋獨木舟和自由潛水，讓自己擁有更多能力，能用各種方式親臨海洋，投入她的懷抱。

這件事，對執溺在作品裡有著苦行僧性格的紀錄片導演來說，是罕見而奢侈的。但很早我就體認到，自己的作品絕不會高於你的生命，唯有不斷打開生命視野，咬牙鑿出寬度與深度，新的可能才會不斷誕生。因此任性走出舒適圈及同溫層，也使我堆疊出這部截然不同於過去的新作《男人與他的海》！

是呀，大家都該勇於打破僵局，去突破去改變！但老生常談的同時，

男人與他的海
whale island

紀錄片後製上映集資計畫

獻給這座海島，一部最美麗的台灣海洋電影。

大家好，我是黑糖導演

黃嘉俊　曾執導《一首搖滾上月球》
《飛行少年》等多部獲獎紀錄片

7年前開始潛水，我看見了海洋的美麗，及它遭受破壞的哀愁，我開始思考每個台灣人都應該擁有機會，了解這片大海，而身為一位影像工作者，在陸地上紀錄這麼多故事，是不是該出發往海上了？

一趟神奇的海上漂流，我發現了一段精彩、動人的海上男兒故事

2016年，我被邀請去拍攝廖鴻基在黑潮上漂流的過程。

你能想像嗎？大海中，廖鴻基在一張僅3米見方的方筏上，克難地用筆寫下大海的風景，只為讓島上的人看見，雖然計畫難度高，過程卻很順利，彷彿有股力量在守護著，我心想「一定要把這段大海的故事記錄下來」

上岸後，廖鴻基與我道別，我卻告訴他：「不，《男人與他的海》這部紀錄片，才要正式開始！」

不善於「有求於人」這件事的我，在面對後製品質所需的 500 萬缺口，不得不說服自己賭一次，希望讓更多人關注海洋、喚醒自己身為「海洋子民」的意識，而願意去了解和接觸大海，重新認識自己的家園和找回勇於創新、冒險的潛能。
本來只是想著，沒做就沒機會，盡了力，才不會遺憾……很意外地，募資訊息一發表就獲得許多人的相挺。原來有這麼多人跟我一樣，都是一隻隻渴望奔赴自由與美好未來的鯨魚和海豚！
謝謝您們，有您們真好！

島與鯨。海洋之子。

—《男人與他的海》拍攝紀實

我們卻沒體認到，這是一件違反基本人性，難度高、失敗率大的事。如同我們把責任當藉口，把現實當限制，把島當成堡壘，再把海當成萬丈深淵，一步一步讓我們活在自囚之地。

認識廖鴻基和金磊，彷彿電影《刺激1995》，我在圍牆外遇見了兩個逃獄成功的同伴。這兩位確實突破限制，正走在海上的男人，他們對水、對海、對自由、對自我探索的需求，就像擱淺陸地，不斷掙扎想躍回海中求生的魚一樣強烈！海洋，這個舞台實現了他們對生命的渴求，因為這份勇於不同、忠於自我的勇氣，讓貧瘠的台灣海洋文學與鯨豚攝影有了養分、有了內容。如果沒有當年被視為背叛的逃亡，現在他們可能都只是和你我一樣，在相似的短暫人生中，夾縫求生的一粟。

台灣，有沒有可能改變命運？如果這座島可以甦醒，發現自己是頭鯨魚，別再沈睡、勿再停留，一旦啟航，海沒有邊境、沒有國界，處處都將是希望，都是未來，天堂之境也許就在下個停泊處。

因為自我生命的轉機，讓我得以拍攝這部距離台灣觀眾又近卻又遙遠的海洋紀錄片，充滿挑戰與艱辛的三個年頭，過程總在不斷想放棄，卻又堅持下來的拉扯中走到電影的最後一個階段。對於集資相當陌生，甚至對有求於人排斥的我來說，決定把它當作一次難得和民眾溝通想法的珍貴機會。就算最後沒能被聽到、沒有被看見，至少盡了力，才不會有遺憾在心頭。

謝謝你們！但說謝謝似乎俗氣且不夠貼切，應該說：原來，有這麼多人和我一樣！！都是一隻隻渴望奔赴自由與美好未來的鯨魚和海豚呀！被視為高難度，但比實際需要還低，卻不敢訂太高的500萬集資門檻，

在大家的熱切支持下，我們半個月就達標了！這是一個奇蹟，一個美景，就像在細雨迷霧的海上拍攝，一個轉彎卻遇見美麗彩虹一樣，叫人興奮！

那原本預訂還有一個月才結束的集資之路，該怎麼辦？就此打住？還是往更難、更不可能的挑戰和渴望走去？

紀錄片導演，能做的不只呈現真相，更能藉由事實召喚夢想，努力讓想像成為真實！所以接下來，我們將繼續邁進下個階段，希望把這部台灣海洋電影，用力推向國際，藉由國際發行讓世界透過海洋的議題也同時看見台灣。

如果有幸完成這個階段，在電影正式上映前，我更大膽地提出「一萬個海洋之子」募集計畫，希望讓大家支持《男人與他的海》的能量不只起了頭，更將劇烈的發酵！我們要讓一萬位台灣青年學子，有機會進入戲院觀賞這部海洋電影，就像撒下一萬顆海洋的種子一樣！身為一個無能且無法立即改變世界使她更美好的大人，唯一能做的只有對抗和延緩毀壞的速度，然後讓充滿可能的孩子接棒。

台灣的希望在海洋，海洋的希望在未來，一萬個海洋之子靠你支持！

要不要讓我們一起，再讓一個幻想成為真實呢？

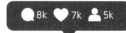

是的，我很貪心，很大
膽，很想再冒險一次。

半個月就順利達標大家都很開
心，緊繃的集資團隊也鬆了一口
氣，所以試探性地詢問：「導演
已經達標了，計畫是不是就可以
順利結束呢？」但我心裡卻又興
起另一個想法：看來大家已經接
受《男人與他的海》這個議題和
問世的可能，但片子將來上映就
是需要觀眾，越多人看就表示溝

通的機會越多、效益越大，那我
們有沒有可能在集資階段，就能
確保讓一群最需要，也最有影響
力的人，能夠順利進來戲院看電
影？就是那些可塑性最強的莘莘

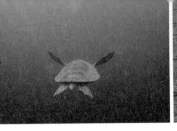
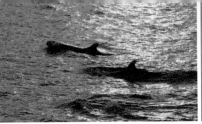
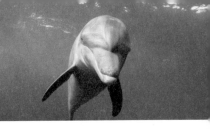

學子，特別是正在建構世界觀與價值觀的青少年！但這些年輕人經濟能力有限，一個月未必能進電影院看一次電影，進去後更未必會選擇國片或紀錄片來看。

「一萬名海洋之子」這句詞靈光乍現，電擊式的出現在我腦海，於是我馬上和集資企畫團隊提出我的想法，希望獲得大家的認同，設定下一個門檻更高、更有難度的新目標！

經過仔細的精算，發現要完成募集讓一萬名海洋之子免費進戲院看電影，還會需要再 500 萬的經費，加起來總計要 1080 萬的金額才夠！

這真的是一個不可能的任務，因為台灣電影集資史的最高紀錄是 888 萬，這次不但要破紀錄，更要一口氣突破千萬，真的是難上加難，像是需要創造一次奇蹟那般！

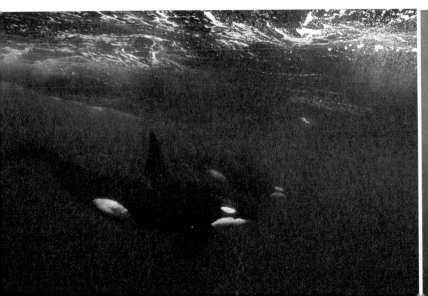
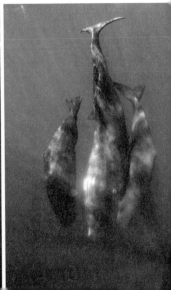

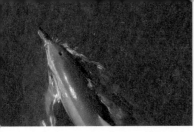

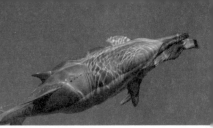

不過這個目標要能達成，有一個重要的關鍵，就是一定要打破同溫層，讓更多不同領域的群眾有機會得到這個訊息，得到來自更多不同背景的資源和協助才有可能創造奇蹟！

台灣有 2300 萬人，目前集資贊助者也才不到 3000 人，一定還有空間，一定會有機會！

我相信，接下來提出的理念，一定要得到認同，才能夠繼續擴散出去，最後規畫一個半月的集資活動時間結束了，我們沒有提前，也沒有多延一天，最後的成績得到 5817 人的贊助，總計 1184 萬的贊助金額，謝天謝地！謝謝各位贊助人！

大海使者有著各種形態、樣貌，蟄伏在廣闊海洋的各個角落，每一次出海總能讓海人收獲驚喜。第一次啟動募資計畫了解到，原來不只在海裡，在台灣的各個角落也有不少海洋使者，謝謝您們的參與，讓更多的人有機會看到海洋之美和蘊藏的希望。

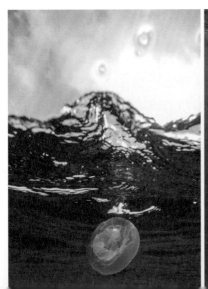
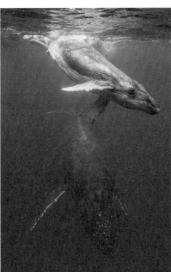

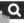
集資日的最後一天,隨著時間的倒數,夥伴們不斷回報最新的數字,距離「一萬名海洋之子」計畫最後達標數字原本還有 200 萬之遙,沒想到最後一天湧進的贊助支持熱情爆表,最高峰時,甚至以每分鐘一萬塊的速度在累積著。

「把不可能,變可能…」腦海裡響起這首〈四分衛〉阿山唱的《一首搖滾上月球》。紀錄片拍久了,會有一種過度樂觀的副作用,因為常常在工作中與絕望相處,於是不知不覺也學會了主角們盼望那生命中一道光芒的態度,絕處而逢生。最差就是什麼都沒有,但只要拚看看,多一點都是希望驚喜,所以越努力,就會越幸運。

獲知達標消息的當時,我正在客廳陪著女兒,這陣子她反覆感冒生病,終於看起來好了一些。確認過集資的數字,我放下手機,靜靜地望著她在沙發上遊戲的身影,心中沒有任何的欣喜,反而有一種任重而道遠的感受。就像兩年前在產房迎接女兒來到世界上的那一刻一樣。

謝謝集資顧問貝殼放大團隊,這段時間的專業付出,讓我們順利完成這個任務,並且挑戰了歷史新紀錄!是的,在各位可敬又可愛的台灣人肯定與支持之下,《男人與他的海》紀錄片後製與上映集資計畫,成為台灣電影集資史上達標金額第一名,這個成績代表著大家對海洋議題的認同度極高,也認為這是一個我們都需要的未來與方向!

電影在獲得贊助下已經順利完成了,《男人與他的海》確定將於 2020 年春天上映,而回饋品也會於上映一個月前陸續寄出。這將是另外一場挑戰,但無論如何,船已經建造完成並且順利出航,接下來就讓我們一起航向偉大的航道,讓海洋成為我們的希望與未來,讓台灣人以海為傲!

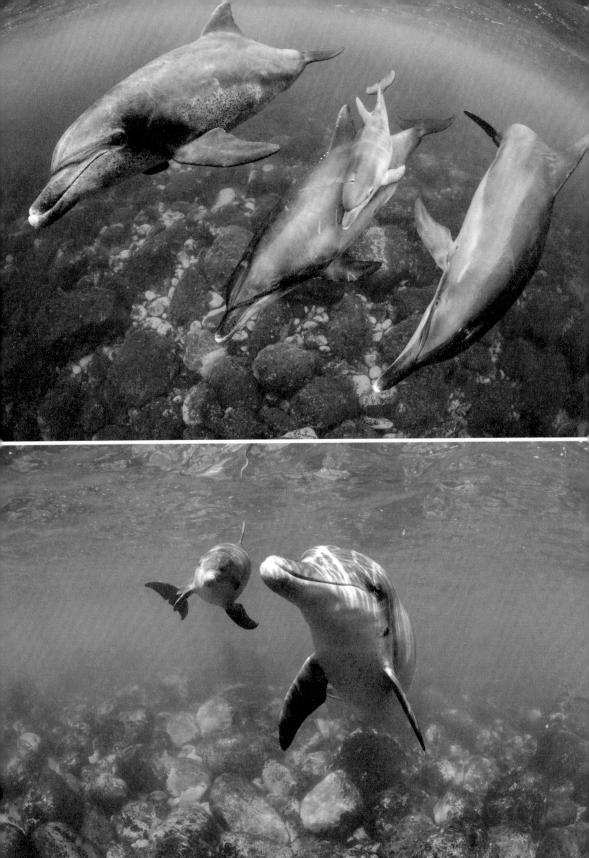

你敢有看見一隻船　船駛對海。
你敢有看見一片海　海上有海翁。
你敢有看見一粒島　島上有我愛的人。
你若看著伊　共伊講　我想伊。

希望小小的一部電影，
有機會讓海變成台灣的希望與未來！

第一次用群眾募資的方式來為電影籌措上映的經費，真的是一趟美妙又神奇的旅程。我也看到了台灣人的可愛，這個小島上仍然充滿夢想的可能。因為儘管未必每個人都有時間和心力想去追夢，但一旦聽到有志之士需要協助，大家一定毫不吝嗇的站出來，不論金額大小、力量多廣，都非常慷慨樂意地用實際行動來表達支持！

這一次《男人與他的海》電影上映前在集資平台上，得到廣大群眾的認同和肯定，能夠順利成功上映，這些贊助者都是功不可沒參與其中的一分子，我們希望小小的一部電影，有機會可以產生改變的力量，讓海，真的成為台灣的希望與未來！

最後，我要一一附上這些贊助者的大名，並且再次謝謝你們，有你們真好！（名單參見 P262）

家

飛再高的風箏還是讓一條線繫著，
航行再遠的船，還是有一個港口要歸返。
流浪再久的人，仍有一個家一盞燈在等候。

出發與歸航

我們海上見。

生而為人，有情感、有情緒、有
情欲，為情所困是人的宿命與功
課，一輩子，不論你是誰？做過
什麼了不起的事？在情之前，沒
有任何一人能夠倖免和逃過。但
大部分的人，不是給人情世故困
住了，而是我們選擇自囚！停在
那兒，什麼都不嘗試，哪裡都不
走。就像海上這麼寬闊，我們卻
擠在這個小島上，一步也不敢跨
出去。

你被困住多久了？你有多久沒有
好好的和自己對話，誠實面對你
的渴望，你的需求，那些除了追
求基本溫飽、生活穩定、工作卓
越、經濟富裕……外，一直來不
及放進被塞滿卻依舊營養不良的
人生裡頭？**建立並確立生命的價
值，是每個人活在世上的渴望，
這個渴望需要被滿足、被實踐，**

電影的結尾，鏡頭拉回到台灣的山裡。正因為有大
山一樣令人安心的依靠，才能讓人敢於冒險，不斷
出走。

否則就得靠消極的生理欲望來暫時作為出口，然後生病，越來越不快樂。

離開，總是好的。

離開代表改變，代表希望的追尋，代表突破的可能。許多身在其中不得其解的問題和困境，有時候需要的是跳脫、出走和捨離。就如同被家鄉土地人情世故給困住後，出航漂流到海上，換個角度拉開個距離回頭再看看她，便有不同的情感與

不斷出走，除了因為愛冒險、渴求新知、做應該要做的事之外，更多時候想的是能與親愛的家人、朋友、同胞分享每一個神奇的瞬間。

可能。而生命的起源，孕育萬物
的大海，也許就有答案在上頭。
**請為你自己也找一片海洋，然後
出走。**

離開不是消失，
告別終究再見。

電影的最後，遠行千里的金磊回
家了，家庭和孩子真切地守在機
場等候，就像鯨魚的洄游，時間
到了，終究還是再回到棲身之
所。畫面也跟著廖鴻基來到山
上，他接受阿里山國家風景區的
邀請，成為駐山作家，會有很長
一段時間在此生活。

山是台灣的根，是台灣人的本，
讓我們可以站在上頭，望著遠
方，清楚自己的方向，然後出
發。最後從山上開始，一路往海
上飛出的畫面，正是象徵這樣的

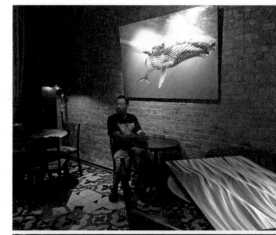

　　　　　　　　　　　　　　　　　　家

寓意，也和片頭開場，跟著海面大翅鯨一鏡到底的鏡頭相呼應！

真的不必擔心害怕，顧慮和憂愁，因為飛再高的風箏還是讓一條線繫著，航行再遠的船，還是有一個港口要歸返。旅行流浪再久的人，還是有一個家一盞燈在等候。**許多不同生命的階段，我們都要勇敢地出走，去追尋、去探索。**個人的生命是這樣，國家社會和這座島嶼的命運也一樣！

鯨魚之島，海洋之子，不畏未知，勇於離開，樂於冒險，這都是海的能力和海的性格，希望很快我們就能經常在海上相遇，海裡相見！

鯨魚之島，海洋之子，不畏未知，樂於冒險，在許多不同的生命階段，我們都要勇敢地出走，去追尋、去探索。

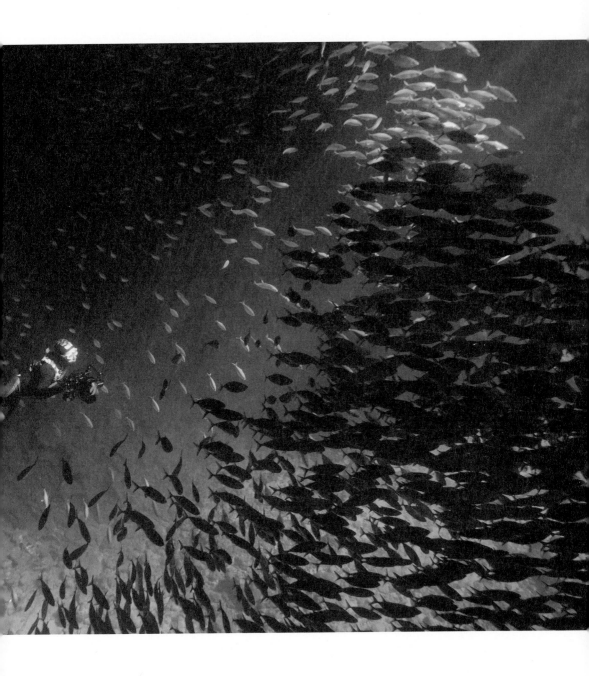

家

〈謝辭〉

謝謝懷抱共同希望與夢想的您們

謝謝各位共創電影史上最美妙又神奇的紀錄，可愛的您們印證了台灣處處充滿實現夢想的各種可能性，有您們的支持，這一部小小的電影，才有機會產生改變的力量，讓海，真的成為台灣的希望與未來！

在此一一附上每位贊助者的大名，**謝謝您們，有您們真好！**

丁子軒 丁文謙 丁光泰 丁珮原 丁筱茵 丁靖恒 丁維儀 丁顗仁 乃俊廷 刁望聖 卜冬亭 于鴻慧 才雅芳 丹　芃
孔佑允 孔秀芬 孔德瑜 尤若弘 尹遜言 心雅葉 文羽苹 文岑元 文蓓蓓 方克民 方君頤 方柔雅 方晧宇 方梓亦
方銀瑩 方顥蓁 毛子榮 王一鳴 王乙茜 王上達 王于菲 王士芳 王仁正 王仁宏 王允哲 王心妤 王文琪 王永豪
王玉齡 王仲祺 王伯莉 王君竹 王志峰 王沛涵 王秀梅 王良珠 王佳雄 王佳薇 王怡云 王怡婷 王明明 王明芬
王明榮 王　芯 王俊棋 王品方 王品雅 王奕勻 王颯琪 王姿又 王姿丰 王建凱 王思婷 王政凱 王映之 王映傑
王思琪 王柏鈞 王若君 王韋方 王庭佳 王泫力 王浩維 王祐晴 王純瑩 王素茹 王素華 王婉甄 王捷毅 王　敏
王曼寧 王涵芸 王翊慈 王莉姻 王莉婷 王雪英 王惠生 王舒怡 王逸峰 王雅芳 王雅筠 王敬嘉 王瑜薪 王瑞琪
王稟荃 王筱媛 王筱雯 王綉婷 王聖元 王聖崴 王詩晴 王鼎涵 王嘉政 王碧霜 王德萍 王學泰 王澤元 王蕙郁
王應然 王璐德 王穗香 王霜萍 王顗銓 王瓊涓 王瓊梅 王韻森 王麗美 王麗紋 王麗茹 王耀霆 王馨瑩 王儷錡
王懿筠 古秋櫻 古　靖 古維然 古競祥 史又南 史美彥 史美崧 史瑞康 左致維 甘凱雯 甘慧蘭 甘繼文 田宇翔
田銘寬 白志偉 白梅玲 白惠蘭 白曄翰 石秀梅 石基嵐 石靜娜 伍莉玉 伍婷婷 光治葉 曲芮瑩 朱志青 朱怡文
朱冠美 朱律敏 朱柏睿 朱盈螢 朱家宏 朱家瑜 朱恩德 朱珮萱 朱純眉 朱淑貞 朱慧玲 朱靜怡 朱麗羽 朱麗雯
江右瑜 江玉英 江佩珍 江宜時 江怡伽 江明純 江明蓁 江采紋 江金樹 江彥瑩 江映瑩 江衍德 江晉德 江婉華
江淑華 江雅琳 江筱雯 江鈺正 江毅暈 江學澄 江翰源 江蘭香 何仁友 何文菁 何京津 何孟姿 何孟倫 何宜城
何承恩 何昇珀 何明洲 何玟慧 何芳儀 何亮旻 何姿樂 何柏萱 何俶安 何基民 何彩華 何彩滿 何雅雯 何粵霞
何襄平 何瓊紋 余佳勇 余孟珊 余忠諭 余易穎 余欣玲 余青青 余颯融 余建勳 余郁婷 余庭妤 余振翔 余執中
余淑玲 余慧君 余蕙如 佟中圓 吳文志 吳月娥 吳玉娟 吳玉華 吳立仁 吳光輝 吳字惠 吳宇政 吳守仁 吳克文

島與鯨。海洋之子。　　　　　　　　　　　　　　　—《男人與他的海》拍攝紀實

吳志忠 吳志明 吳志修 吳志浩 吳沛城 吳沛蓉 吳佩佩 吳佩娟 吳佩真 吳佩軒 吳佩憶 吳依凡 吳依純 吳依蓁
吳妮瑾 吳孟眞 吳宗祐 吳宗學 吳宛錚 吳宛駿 吳宜光 吳宜姍 吳宜容 吳宜蓁 吳帛霓 吳幸娥 吳念真 吳怡亭
吳怡萱 吳承恩 吳明成 吳明恭 吳明潔 吳明麗 吳玫佳 吳秉澤 吳芳芳 吳芳儀 吳采芳 吳金黛 吳青樺 吳俊岳
吳俊德 吳威賢 吳思瑤 吳春梅 吳昭昇 吳昭頤 吳皇宜 吳秋蓉 吳美慧 吳若葳 吳家語 吳庭宇 吳振華 吳振雄
吳珮瑜 吳素芬 吳偉競 吳健國 吳啟順 吳婉汝 吳彩玟 吳淑芳 吳淑卿 吳清源 吳惠英 吳滋雅 吳雅婷 吳雯芳
吳雲天 吳勢方 吳楷兒 吳瑞芳 吳瑞蓮 吳嘉哲 吳榮哲 吳鳳紋 吳憲林 吳曉菁 吳蕙任 吳蕙君 吳燾宇 吳韻宇
吳鯤渠 吳麗騎 呂文瑜 呂月順 呂弘鈞 呂佩珊 呂孟函 呂孟芸 呂尚書 呂忠信 呂忠翰 呂承烋 呂昕潔 呂長運
呂俐蓉 呂彥勳 呂津瑛 呂秋萍 呂美瑩 呂美曄 呂貞瑤 呂哲甫 呂家澄 呂啓綸 呂婉甄 呂婍霖 呂淑貞 呂淑卿
呂淑惠 呂翊寧 呂逸瑄 呂翠屏 呂潔旻 呂燕林 呂豐餘 宋之華 宋文曉 宋建甫 宋美枝 宋芯璇 宋嘉莉 巫佳容
巫錦輝 李今尹 李元君 李及文 李心儀 李文欽 李正德 李永福 李立寰 李伊蟬 李有璋 李利翔 李宏耕 李汶陵
李沂臻 李沛心 李秀錦 李育如 李育欣 李育芬 李佳怡 李佳芬 李佳晏 李佳純 李佳蓉 李佳瑾 李佳穎 李依禪
李典蓉 李孟娟 李孟宸 李宗益 李宗諺 李宛霖 李宜芳 李宜容 李宜穎 李尚庭 李幸娟 李幸穎 李延霖 李怡慧
李承宗 李承達 李旻軒 李昀安 李昀修 李昀潔 李明珠 李明澤 李明龍 李易瑩 李 杰 李杰青 李東明 李欣融
李欣霞 李武松 李治緯 李金鴦 李長恩 李俊忠 李俊毅 李俊賢 李信宜 李冠瑩 李奕瑋 李宥賢 李宥頤 李建宏
李建志 李建歡 李彥賢 李思齊 李恒成 李恒昌 李政基 李春美 李春祥 李柏漢 李柏慧 李珆萱 李盈慧 李美嬋
李美靜 李美麗 李郁恆 李香吟 李家福 李振魁 李純甄 李茜鈴 李偉綺 李敢然 李 敏 李敏鈴 李淑萍 李盛傑
李翎毓 李莉寬 李惠玲 李智行 李湯盤 李琬明 李皓博 李菁菁 李萌珊 李逸如 李雅君 李雅萍 李雯雯 李慈敏
李毓秀 李葭儀 李靖懿 李嘉惠 李維矜 李翠娟 李翠瑩 李蓉蓉 李慧芬 李慧雯 李蔡彥 李賜龍 李儒卿 李曉昀
李蕙珊 李應崇 李瓊玉 李麗雪 李寶怡 杜守正 杜昀哲 杜映君 杜淑芬 汪小玲 汪泓耀 汪泰穎 汪億先 沈文裕
沈汶珊 沈宗賢 沈林弘 沈泓翰 沈芬妃 沈祐君 沈國炫 沈淑萍 沈曉瑩 狄勤傑 狄寧妤 辛水泉 阮子修 卓 言
周久渝 周 川 周友誠 周文玲 周正心 周玉玲 周君翰 周志隆 周秀樺 周育如 周良松 周佩寰 周宗成 周怡廷
周明寬 周欣盈 周芝卉 周建新 周柄保 周苙妍 周貞秀 周家鈺 周書楷 周淳娟 周森賢 周雅慧 周 詳 周寧榕
周綠艾 周維德 周慧美 季紅蔓 易文馨 林于涵 林于凱 林于童 林于嘉 林凡榆 林千峯 林千訓 林士惟 林士堯
林士欽 林大涵 林中竹 林仁惠 林介玟 林文玲 林文崑 林文璨 林以唐 林以堃 林巧芳 林巧婷 林永祥 林永進
林玉如 林玉玲 林玉梅 林立仁 林立濱 林兆苓 林全源 林全義 林守謙 林成羲 林竹君 林伯冠 林利嘉 林君玲
林宏基 林志杰 林志誠 林秀美 林秀銘 林育暄 林貝珊 林亞萱 林佩怡 林佩亭 林佩萱 林佩蓉 林佳宏 林佳欣
林佳煌 林佳寧 林佳儒 林佳穎 林侑憲 林依璇 林依叡 林孟勳 林季儒 林宗平 林宗德 林宗慶 林宛靜 林宜萱
林怡君 林怡惠 林承佑 林承志 林昆達 林明昰 林明樟 林明樺 林東泉 林玟妤 林玫君 林玫均 林芳如 林芳綺

　　　謝謝懷抱共同希望與夢想的您們

林阿金 林青儀 林俊吉 林俊傑 林俊豪 林俊銘 林冠廷 林品甄 林奎吟 林姿嫻 林宥蘋 林屏逸 林建輝 林建興
林彥杏 林彥甫 林政民 林春媚 林昭儀 林昱妡 林昱良 林炳鐘 林玲君 林玲瑛 林珈宇 林珈汶 林珍至 林秋蓮
林秋霞 林美伶 林美吟 林美玲 林美蓉 林美齡 林苑玲 林英森 林貞秀 林郁青 林韋多 林修篁 林哲宇 林哲州
林家永 林家任 林家妤 林容靖 林容瑩 林峻毅 林振堃 林書煒 林書鈺 林書豪 林海雯 林珮修 林純華 林素鈴
林素蓮 林郡瑜 林國興 林淑芬 林淑芳 林淑玲 林淑貞 林淑娟 林淑敏 林淑琍 林淑媛 林淑惠 林淑甯 林淑裕
林淳華 林莉婷 林雪香 林勝坤 林博謙 林惠青 林惠香 林惠珠 林惠娸 林景升 林智敏 林湘玲 林華玫 林詠青
林逸菁 林雅芳 林雅琪 林雅雯 林意雪 林敬庭 林毓琇 林瑞治 林筱芹 林經緯 林義峯 林義益 林聖憲 林裕鈞
林裕豐 林詩盈 林詩硯 林鈺淳 林鈺婷 林鈺慈 林鼎鈞 林嘉生 林嘉娟 林福瑩 林銘燕 林嬌娥 林慧君 林慧雯
林慧琪 林潔茹 林潔菁 林瑩茹 林蓮桂 林蔡毓 林頡翔 林學彥 林憲宏 林憶淳 林曉雲 林樹宜 林穎正 林穎佑
林穎瑋 林穎萱 林蕙姿 林蕙瑄 林錦材 林錦坤 林靜君 林靜芸 林靜嫻 林靜蘋 林龍吟 林駿豪 林鴻瑞 林馥郁
林瓊華 林瓊瑤 林麗芳 林寶霞 林　馨 林欄珍 武心雄 竺定宇 花長生 花雅斐 花穎潔 邱小瑛 邱文美 邱巧鈺
邱仲雲 邱孟嫻 邱宗凱 邱承漢 邱芝瑋 邱品萱 邱奕強 邱奕儒 邱彥皓 邱昭蓉 邱浩翔 邱素秋 邱凰華 邱淑麗
邱莉娟 邱詩蘋 邱鈺甯 邱熙亭 邱慧貞 邱靜慧 邱謙仁 邱瀞儀 邱韻婷 邱馨儀 邱馨緻 邵俊彰 邵慧寬 金淑莉
金寶山 金　權 侯建州 侯彥明 俞宜冰 涂宜婷 姚宗廷 姚家麟 姚惠珍 姜乃文 姜永浚 姜秉辰 姜昱有 姜博升
姜皓文 宥　蓉 施文欣 施如芳 施伯承 施志諺 施芊儒 施佳維 施芳雅 施俊宇 施俊雄 施姵如 施建州 施彥如
施秋蘭 施貞菲 施婉筑 施淑玲 施淑娟 施維哲 施麗明 柯杏如 柯明勇 柯金治 柯亭仔 柯惠菁 柯智仁 柯敬怡
洪正昌 洪玉蘭 洪竹彥 洪廷樺 洪佩君 洪佳斌 洪欣鈺 洪芷薇 洪采微 洪玳聿 洪韋呈 洪圃寬 洪啓源 洪培睿
洪崇家 洪梅珍 洪淑絹 洪淳弈 洪琳琳 洪詩婷 洪嘉駿 洪綺霞 洪翠屏 洪鳳敏 洪慧真 洪錦秀 洪麗華 洪耀福
洪儷容 洪　鐳 紀佩萱 紀宜苹 紀秋銘 紀美伶 紀婷瑋 紀慧瞬 紀瓊芳 紀麗華 胡文馨 胡芷瑜 胡庭瑜 胡素華
胡茜熏 胡財源 胡琇雯 胡博凱 胡殿謙 胡祺苑 胡誠友 胡慶鴻 胡馨丹 范永奕 范亮菁 范敏毓 范植景 范運平
范維禮 范綱佑 范鑫瑜 韋march辰 倪旻勤 倪運壽 倪漢斌 倪德全 凌婉宜 唐如玫 唐自學 唐偉程 唐　敏 唐湘羚
唐賀翔 唐筱鈞 唐福睿 夏曉芸 孫少輔 孫正華 孫亦慧 孫汶琳 孫宛琳 孫雅琳 孫憶湘 徐一量 徐尹方 徐玉青
徐旭亮 徐志湧 徐亞萍 徐佩佩 徐佳雯 徐佳誼 徐欣怡 徐俊傑 徐俊曜 徐冠惟 徐郁芳 徐哲文 徐家蓁 徐啓峯
徐培浩 徐異宸 徐琪玲 徐苑均 徐逸娟 徐逸潔 徐　雯 徐瑋志 徐瑜伶 徐裕龍 徐輔君 徐銘鴻 徐燕翎 徐　鏞
徐麗芬 涂文昭 涂建豐 涂智翔 涂瑞勝 涂路怡 秦建譜 秦郅煜 翁上雯 翁士民 翁玉芯 翁玉紋 翁宇宏 翁林翠
翁恒斌 翁國立 翁稚晴 翁嘉伶 翁銀芳 袁孟瑜 袁品袖 袁嘉璘 郝譽翔 馬元澄 馬孟平 馬宜淑 馬淑貞 馬　嶔
馬蕙芳 高玉禎 高名雯 高宇人 高佩瑄 高佳妍 高卓廷 高芷芸 高美玉 高美秀 高若舫 高茹蘋 高國慶 高淑真
高惠真 高意淳 高嘉黛 高碧玉 高翠幸 高銘盛 高寬旭 高韓庭 商珮華 崔孝慈 康乃心 康友維 康世芳 康玉琳

康仲仁 康淑佩 康博瑜 康菀珊 康騰芳 張乃悅 張小張 張文巧 張文澤 張世和 張以琴 張平和 張弘佳 張正杰
張永昌 張立青 張安石 張志平 張志宏 張志銘 張汶珊 張沛鈴 張沛橚 張秀如 張秀枝 張秀玲 張育偉 張育瑋
張育誠 張佩鳳 張承皓 張明玉 張明華 張明瑜 張芝瑜 張芳榮 張芷玲 張俐盈 張姿婷 張建邦 張洧豪 張津瑛
張美華 張美鳳 張茂益 張郁敏 張郁禮 張家逢 張家境 張家榮 張家豪 張　峻 張時中 張桂芬 張海文 張祐菁
張紓瑜 張純菁 張素真 張耕翰 張國琳 張宿雪 張淑娟 張淑淵 張淑麗 張盛堯 張凱婷 張勝雄 張博堯 張婷婷
張富凱 張惠瑧 張智勝 張湘妮 張琮民 張詠珂 張逸仙 張逸群 張鈞易 張雅欣 張雅培 張雅婷 張雅筑 張雅雁
張意霞 張新琦 張毓珊 張瑀倫 張瑞梅 張睦雲 張詩瑋 張嘉芳 張嘉真 張嘉麟 張榕庭 張維澄 張銘珊 張鳳祥
張慧柔 張慶華 張憶純 張憶萍 張靜雯 張聰本 張黛櫻 張簡琳玲 　張簡曉芸 　張瀛之 張饌鰭 張馨予 張馨雪
張譽馨 曹小容 曹以正 曹芝菁 曹家銘 梁文宗 梁沛源 梁明輝 梁郁政 梁景惟 梁琦舒 梁進南 梁雅津 梁熔雀
梁暄章 畢恆達 章淑婷 章道雲 粘雨馨 粘梧燻 莊千瑩 莊士寬 莊子儀 莊子毅 莊才逸 莊世賢 莊永和 莊妤萱
莊志強 莊秀蘭 莊孟哲 莊季芳 莊宜珊 莊宜家 莊俊斌 莊思倫 莊家綸 莊桓齊 莊珮綾 莊偉鑫 莊淳霽 莊雪梅
莊喬安 莊媛智 莊惠如 莊惠琳 莊智祺 莊雁伶 莊雅淇 莊雯淇 莊微白 莊毓蕙 莊煦涵 莊葦櫻 莊靜惠 莊鵑瑛
許又仁 許千喬 許子輝 許友耕 許文美 許文馨 許正昊 許永璿 許玉妙 許光中 許宏義 許李麗惠 　許杏如
許育榮 許育維 許佳文 許怡雯 許芝薰 許芳綾 許芸瑄 許思虹 許恒禎 許春鎮 許珈甄 許茂進 許貞雯 許郁淞
許哲誠 許家晴 許家鑫 許庭韶 許書瑋 許書輔 許桂美 許桓瑜 許桓銘 許盃銘 許益瑞 許涵箴 許淑婷 許清皓
許琇涵 許凱婷 許凱嵐 許凱嘉 許博軒 許喻筑 許娟菱 許富美 許晴富 許棣程 許登誌 許筑涵 許菀倫 許隆倫
許雅雯 許雅慧 許嫈玉 許慈雨 許瑞敏 許絹宜 許嘉真 許榮宏 許碧娥 許碧華 許碩修 許碩恩 許禎育 許福易
許維容 許銘杰 許　毅 許穆昕 許蕙蘭 許錦雯 許應松 許澄潔 許瓊文 許麗香 許　齡 連卿閔 連悅如 連楚寧
連瑞芬 連詩瑤 連綠蓉 郭文吉 郭由融 郭立歆 郭兆偉 郭志忠 郭育任 郭育宏 郭邦式 郭佩奇 郭佳恩 郭玫達
郭俊男 郭俊良 郭俊顯 郭勇成 郭建邦 郭建登 郭彥伶 郭政恩 郭昀寬 郭盈杉 郭美君 郭　英 郭虹琳 郭倉甫
郭原寧 郭宸妤 郭振宇 郭栩豪 郭純豪 郭素貞 郭溫雅 郭詠晴 郭毓芬 郭毓庭 郭詩玉 郭嘉倫 郭嘉容 郭錦蘭
郭霙瑤 閆立謙 　陳　 陳乃菁 陳又豪 陳子翔 陳小白白 　陳介緯 陳心美 陳文慶 陳方儀 陳木樹 陳世元
陳世岳 陳世晃 陳世淵 陳世鋒 陳仕祥 陳正岳 陳正昌 陳正傑 陳永松 陳玉書 陳玉進 陳玉雯 陳仲志 陳兆俊
陳圳興 陳如茵 陳如瑜 陳守玉 陳守道 陳安鳳 陳有信 陳亨翔 陳佛恩 陳克林 陳君儀 陳吳帆 陳妍如 陳妍穎
陳妍靜 陳妙如 陳妙蓉 陳孝庭 陳宏宇 陳宏忠 陳宏彥 陳宏源 陳志弘 陳志旭 陳志慨 陳志銘 陳志龍 陳忻蔓
陳攸婷 陳沛妤 陳沛璿 陳秀華 陳育仁 陳育民 陳育騏 陳辛慶 陳辰宇 陳亞昕 陳佩伶 陳佩慈 陳佩靖 陳佳伶
陳佳侯 陳佳淇 陳佳華 陳佳敬 陳佳瑩 陳依苹 陳坤宏 陳宗良 陳宜政 陳怡仁 陳怡卉 陳怡如 陳怡安 陳怡伶
陳怡君 陳怡樺 陳怡靜 陳昀伶 陳昌益 陳明泰 陳明章 陳易男 陳　欣 陳欣宜 陳泓合 陳玫秀 陳玫琦 陳芝慧

　謝辭　謝謝懷抱共同希望與夢想的您們

陳芬芳 陳芬琪 陳采瑩 陳長朋 陳亮光 陳俊升 陳俊光 陳俊宇 陳俊廷 陳俊男 陳俊良 陳俊維 陳俊儀 陳俊穎
陳俞成 陳信璋 陳冠廷 陳厚廷 陳品元 陳奕安 陳奕汝 陳姵伶 陳姿吟 陳威志 陳帝亢 陳建宏 陳建樺 陳彥宏
陳彥廷 陳彥良 陳彥銓 陳思媛 陳思樺 陳思韻 陳映宇 陳春秀 陳春景 陳昱翔 陳昶衣 陳柏宇 陳柏宏 陳柏洋
陳柔穎 陳珍儀 陳盈之 陳盈如 陳盈竹 陳盈君 陳盈孜 陳盈菁 陳盈裕 陳祈安 陳秋艾 陳秋雯 陳竽宸 陳紅汝
陳美玲 陳美惠 陳美萱 陳若婷 陳英如 陳虹瑤 陳衍宏 陳貞好 陳郁涵 陳郁婷 陳郁潔 陳韋凡 陳倩玉 陳家馨
陳庭榆 陳格宗 陳泰虹 陳素媛 陳素華 陳茹玲 陳啟昌 陳國英 陳國峯 陳國浩 陳國騰 陳婉宜 陳婉禎 陳康芬
陳得能 陳得賜 陳敏華 陳淑女 陳淑美 陳淑梅 陳淑琴 陳淑雅 陳淑雯 陳淑蓮 陳淳鈺 陳紹宗 陳紹俞 陳勝德
陳惠玉 陳惠貞 陳惠晴 陳斯逸 陳晴文 陳朝光 陳湛于 陳琦謠 陳琪雅 陳華君 陳逸芳 陳雅玲 陳雅珮 陳雅真
陳筵孔 陳意如 陳意爭 陳意樺 陳愛華 陳慈君 陳新裕 陳楸脩 陳源湖 陳瑞萍 陳筱滿 陳筱薇 陳義銘 陳聖文
陳裕峰 陳鈺玟 陳鈺琪 陳鈺詅 陳靖幸 陳嘉怡 陳嘉慧 陳夢玲 陳榮峰 陳滿香 陳端仁 陳維信 陳維新 陳語喬
陳　銀 陳寬毅 陳徵蔚 陳德儀 陳蓬萍 陳叡嘉 陳憲岳 陳曉容 陳曉霓 陳穎瑈 陳翰興 陳興文 陳錦滿 陳靜婷
陳龍超 陳戴玉滿 　陳燦吟 陳薇仔 陳鍠元 陳鴻齡 陳黛娣 陳禮元 陳璽鈞 陳韻如 陳鵬年 陳麗玟 陳麗芬
陳麗美 陳麗雯 陳麗雲 陳麗霞 陳耀德 陳馨怡 陳　韡 陳艷馨 陳素媛 陶乃華 陶以芳 陶亭旭 麥琇茹 麥麗蓉
黃上烈 傅子芸 傅妍蓉 傅怡禎 傅祖聲 喻　行 喻俊浩 彭力妍 彭元廷 彭木星 彭巧嫻 彭成錦 彭其捷 彭坤鋒
彭星維 彭春貴 彭若涵 彭郁家 彭意雯 彭楊玉英 　惠美俞 斯亞芳 曾千芳 曾仁泰 曾巧雲 曾玉如 曾玉秀
曾丞銨 曾旭正 曾依苓 曾叔分 曾郁傑 曾韋潔 曾珮瑩 曾啟偉 曾國修 曾培雅 曾崇瑞 曾惟郅 曾淑芬 曾富園
曾惠芸 曾翔姿 曾雅蘭 曾敬仁 曾繡梁 曾裕仁 曾鈺淇 曾鈺棻 曾嘉薪 曾禎雅 曾福強 曾憲美 曾馨誼 游竹萍
游承墉 游芷薇 游品臻 游素溶 游琇惠 游琇雯 游惠璋 游焰嬿 游逸雯 游雅玲 游雅淳 游敬倫 游聖佳 游慧鈺
游蕙如 湯岳隆 湯林思 湯景光 湯瑩琪 湯適瑄 湯謹瑄 湯鎌竹 程志中 童正順 童永勝 童孟婕 童裕榮 華亭妍
雅　雪 雲子綺 項惟敏 馮千容 馮劭宇 馮凌惠 馮國鳳 黃乙芹 黃乃芬 黃千芳 黃士軒 黃子華 黃子溱 黃之嫻
黃仁達 黃文吉 黃文怡 黃文綺 黃文慧 黃世仁 黃世杰 黃世鵬 黃弘昌 黃正忠 黃立文 黃立忻 黃任生 黃如琪
黃如萍 黃宇茗 黃守柔 黃江綸 黃百合 黃自伶 黃余星 黃宏基 黃志祥 黃志鉅 黃秀雅 黃育川 黃育群 黃佩玲
黃佩誼 黃佳燕 黃怡平 黃怡婷 黃承平 黃明珊 黃邵衍 黃亮旗 黃俊奇 黃俊賢 黃信閔 黃冠華 黃冠馨 黃品蒨
黃奕軒 黃姿勳 黃宥瑄 黃　屏 黃建家 黃建鈞 黃建榮 黃政羲 黃政霖 黃昭儀 黃昭熹 黃柏勳 黃皇旗 黃美玉
黃美秀 黃若羿 黃虹雅 黃貞維 黃郁珊 黃郁傑 黃郁婷 黃香容 黃振邦 黃振騏 黃桂玟 黃泰翰 黃珮雯 黃素貞
黃酒菁 黃乾祐 黃啓桐 黃啟民 黃國建 黃國龍 黃培媁 黃基財 黃敏淳 黃教文 黃淑玫 黃淑秋 黃淑貞 黃淑嵐
黃淑斐 黃盛濂 黃紹宗 黃莉棋 黃惠琴 黃惠澤 黃惠謙 黃智泉 黃智遠 黃朝萍 黃琪婷 黃琬雯 黃舜斌 黃舜葳
黃菁甯 黃華娥 黃逸庭 黃雅湞 黃雅雯 黃雅瑄 黃順益 黃毓樺 黃瑞柔 黃筱雯 黃聖閎 黃裕閎 黃詩妤 黃詩涵

黃詩瑩 黃鈺芬 黃鈺珊 黃鈺倫 黃鈺琁 黃鈺婷 黃靖雅 黃嘉敏 黃嘉琬 黃嘉慧 黃碧君 黃維楨 黃語萱 黃德秀
黃慧青 黃慧美 黃慧慧 黃曉君 黃興閎 黃駿聖 黃懷玉 黃麗如 黃麗紅 黃耀賢 黃　馨 黃馨儀 黃譀焙 塗建銘
楊力行 楊千慧 楊士成 楊大和 楊子寬 楊子興 楊之瑜 楊文良 楊玉娟 楊　光 楊志彬 楊沛縈 楊秀文 楊育庭
楊佳和 楊佳紘 楊佳羚 楊佳萍 楊佳蓉 楊佳樺 楊依凡 楊宜桂 楊宜真 楊承育 楊承益 楊承謏 楊明山 楊林錞
楊直展 楊秉哲 楊芳怡 楊采芬 楊金旺 楊金鳳 楊雨青 楊姮稜 楊政育 楊美慧 楊素霞 楊國吉 楊國貞 楊婉怡
楊彩妤 楊惟淑 楊淑美 楊琇雯 楊莉芸 楊莉敏 楊勝旭 楊惠菁 楊晴和 楊晴雯 楊朝喬 楊朝欽 楊進瑞 楊雅如
楊雅倫 楊雅婷 楊雅惠 楊雅蓉 楊瑞芬 楊韵如 楊諗雯 楊曉薇 楊錦聰 楊豐杰 楊馥慈 楊麗芬 溫玉瓊 溫欣琳
溫瑞婷 溫鉦晏 溫碧謙 萬孟杰 葉子瑜 葉孔文 葉世松 葉永銘 葉伊真 葉兆恩 葉至婷 葉宏玲 葉杏珍 葉佩瑜
葉孟貞 葉孟豪 葉宜欣 葉宜青 葉怡芳 葉怡嘉 葉昇樺 葉秉閎 葉艾芝 葉冠瑄 葉品妤 葉柏亮 葉美惠 葉峻廷
葉庭毓 葉純伶 葉啟東 葉國樑 葉淑敏 葉嵐凱 葉集凱 葉雲圳 葉麗玲 葛麗娟 董美津 董家銘 董慧妮 虞音蓓
詹仕靜 詹正煌 詹佳娟 詹怡璟 詹家惠 詹惟中 詹晨智 詹淑惠 詹雪玉 詹賀盛 詹逸凡 詹猷主 詹維坤 詹龍靜
路巧妍 鄒永逸 鄒宗翰 鄒素珍 鄒銘徽 雷秀慧 雷秀蘭 雷震洲 廖一華 廖于鈞 廖小嬋 廖元鴻 廖文璋 廖文瑜
廖月秋 廖世傑 廖仲琦 廖志淇 廖秀梅 廖育輝 廖佳玲 廖官瑄 廖芫雅 廖姿雅 廖昱謙 廖秋霞 廖美冠 廖美雪
廖家瑩 廖珮綺 廖偉利 廖健竣 廖啟超 廖國任 廖基富 廖婉婷 廖梅雅 廖聆岑 廖雅玲 廖雅倩 廖應語 廖謙媄
廖儷軒 廖鷥鈴 熊有福 管美惠 臧瑞明 裴佶緯 褚孝鈴 褚縈瑩 褚錦承 趙于萱 趙加恩 趙田乃 　方　 趙至瑋
趙吟梅 趙宏宇 趙秀英 趙佳琪 趙若梅 趙英豪 趙雪如 趙紫沛 趙雅姿 趙雅玲 　劉　 劉一蝶 劉乙蓉 劉丁菱
劉人瑋 劉子瑋 劉心岳 劉文玉 劉文鈴 劉皮皮 劉如旻 劉宇陞 劉宇涵 劉旭山 劉君薇 劉宏益 劉宏章 劉志誼
劉秀玲 劉育志 劉育良 劉育慈 劉佩芳 劉佳川 劉其欣 劉東烈 劉欣明 劉芯妤 劉芷妤 劉金富 劉俊廷 劉信宏
劉信良 劉品均 劉品辰 劉姿延 劉威廷 劉建宏 劉彥彤 劉思源 劉昱琪 劉柏宏 劉秋菊 劉美玲 劉郁萱 劉家昌
劉家瑞 劉家魁 劉容瑄 劉恩碩 劉書呈 劉純貞 劉啟生 劉得煌 劉淑玲 劉淑蕙 劉溢鈴 劉紹翔 劉惠珍 劉斐雲
劉朝淵 劉開源 劉漢強 劉睿紘 劉碧雲 劉福裕 劉蒨蒨 劉嘯青 劉德芳 劉德隆 劉慧玲 劉曉惠 劉靜宜 劉靜茹
劉穗君 劉　駿 劉謹銓 劉馥瑄 劉瓊幸 劉寶麟 劉馨如 劉續衡 劉露霞 歐孟鑫 歐承勳 歐唯甯 歐陽萍 歐陽賢
潘可珊 潘志能 潘宛玲 潘建宇 潘英介 潘書慧 潘韜宇 練嫲涵 蔡仁維 蔡文容 蔡月燕 蔡正凡 蔡正雄 蔡仲元
蔡名純 蔡宇振 蔡成胤 蔡至軒 蔡妙惠 蔡宏政 蔡沛宇 蔡秀卿 蔡秀敏 蔡秀瓊 蔡育浩 蔡育穗 蔡佩容 蔡佩樺
蔡佩靜 蔡佳宏 蔡佳眉 蔡佳儒 蔡依伶 蔡依玲 蔡依倫 蔡坤成 蔡季璇 蔡宗翰 蔡宜兼 蔡居政 蔡幸君 蔡幸娟
蔡幸紋 蔡忠志 蔡怡玟 蔡承學 蔡承熹 蔡旻芝 蔡昀庭 蔡昆維 蔡明正 蔡明達 蔡明嶧 蔡明灑 蔡昕育 蔡秋藤
蔡美華 蔡振忠 蔡祐民 蔡淑君 蔡淑芬 蔡淑容 蔡淑惠 蔡淑麗 蔡幀宇 蔡惠玉 蔡登法 蔡雅如 蔡瑞瑩 蔡詩華
蔡靖晴 蔡嘉和 蔡維庭 蔡蓓蓓 蔡鳳儀 蔡毅卿 蔡聰進 蔡璿騰 蔡耀明 蔡懿馨 蔣辰平 蔣佳珈 蔣蕙筠 蔣貓魚

謝謝懷抱共同希望與夢想的您們

鄧羽茹 鄧志豪 鄧彥齡 鄧美茹 鄧國廷 鄧朝文 鄭元儒 鄭文彬 鄭永順 鄭任君 鄭宇君 鄭宇容 鄭宇博 鄭佑弘
鄭汶瑜 鄭佩馨 鄭宜芬 鄭杰榆 鄭東霖 鄭恬恬 鄭美慧 鄭若芸 鄭茂立 鄭家凱 鄭海鵬 鄭素華 鄭基德 鄭涵文
鄭涵睿 鄭淑芳 鄭淑娟 鄭淑鈴 鄭凱文 鄭凱昀 鄭弼勳 鄭惠娟(幸將) 鄭琹之 鄭皓文 鄭翔榛 鄭詠安 鄭雅文
鄭雅萍 鄭　暐 鄭雋霓 鄭碧瓊 鄭鳳春 鄭曉萍 鄭　穎 鄭靜乙 鄭麗華 鄭麗麗 盧月嬌 盧世珍 盧芊筠 盧泓任
盧玫君 盧威佐 盧映辰 盧映龍 盧美均 盧美靜 盧娟娟 盧慧文 盧藝文 盧麗如 蕭一傑 蕭小姐 蕭仁發 蕭世楓
蕭正詮 蕭安哲 蕭百娟 蕭育欣 蕭佳韻 蕭宜君 蕭美芸 蕭郁宜 蕭書怡 蕭國堅 蕭琇方 蕭博文 蕭智隆 蕭植春
蕭翔仁 蕭詠怡 蕭雅文 蕭雲昇 蕭輔憲 蕭慧英 蕭　 韓 諶志吉 賴丁玉 賴文鳳 賴弘喻 賴玉密 賴立中 賴如茵
賴宏仁 賴志遠 賴秀琴 賴秀雯 賴佳琦 賴和章 賴欣瑜 賴金妙 賴奕帆 賴威儒 賴建造 賴彥全 賴彥君 賴美杏
賴倩如 賴芬芳 賴家瑋 賴書輝 賴惠民 賴紫霖 賴閔君 賴瑋倩 賴瑞芸 賴瑞婷 賴薇羽 賴瓊慧 賴韡綾 遲恒昌
錢俊其 錢宥辰 錢郁淇 錢駿逸 閻永珍 應禹萱 戴子芸 戴小菊 戴文玲 戴文飛 戴好珊 戴昌鳳 戴邱旻 戴英峰
戴振宏 戴珮琪 戴詠萱 戴裕霖 薛大猷 薛夙芬 薛好薰 薛惠月 謝予塵 謝升竑 謝丞翔 謝如珍 謝佩辰 謝佩倩
謝佩庭 謝佳宏 謝佳恬 謝佳玲 謝孟佳 謝孟剛 謝孟哲 謝孟霖 謝宜如 謝忠良 謝承軒 謝明冲 謝明娟 謝東豪
謝玟蒨 謝玫桂 謝芷綺 謝雨彤 謝南陽 謝恆毅 謝政翰 謝秋香 謝美娟 謝郅瑋 謝　恩 謝啟昱 謝婉華 謝淑卿
謝莉芬 謝惠美 謝湘晴 謝雅妃 謝順名 謝煒智 謝瑞君 謝慧娟 謝禮嘉 謝耀文 賽凡神 鍾羽涵 鍾育櫻 鍾卓樺
鍾信賢 鍾美娟 鍾硯丞 鍾語桐 鍾慧怡 鍾塋慧 韓婷如 簡士傑 簡子賀 簡正郎 簡名辰 簡百辰 簡志仲 簡志瑋
簡沂蓁 簡佩玲 簡宜玉 簡宥霖 簡素芬 簡敏娟 簡惠英 簡惠敏 簡惠華 簡湘誼 簡菀儀 簡碧玉 簡韶臨 簡燕雪
簡麗蓉 聶裕惠 藍弘凱 藍宇彬 藍偉銓 藍雅馨 藍麗真 酆峻銘 鎖震峰 闕紹芸 顏巧惠 顏如禎 顏竹嫻 顏宏儒
顏雅徵 魏立心 魏兆廷 魏苡安 魏萌萱 魏毓嫻 魏照軒 魏豫綾 羅乙玲 羅大鈞 羅文璟 羅方伶 羅正揚 羅如香
羅聿倫 羅志生 羅佩甄 羅欣予 羅為駿 羅郁淳 羅海恩 羅國良 羅盛淵 羅焚月 羅筑今 羅逸甯 羅嘉佩 羅耀明
譚宇婷 關欣媛 麗君林 嚴婉毓 嚴嘉雲 蘇以政 蘇弘譯 蘇秀慧 蘇佳伶 蘇怡文 蘇昌輝 蘇芳如 蘇勇鴻 蘇姵雅
蘇建慈 蘇秋金 蘇秋樺 蘇美玲 蘇美鳳 蘇郁絢 蘇郁雅 蘇郁嘉 蘇香元 蘇峻霖 蘇息玄 蘇唯綸 蘇渝評 蘇琪琴
蘇琬婷 蘇雅慧 蘇瑛敏 蘇瑞珍 蘇瑞美 蘇筱雯 蘇嘉健 蘇蕙鈺 蘇瀅歡 鐘千惠 蘭宇繆 顧志成 顧芳瑜 顧　芸
顧家寶 顧淑文 龔冠瑜 龔雅倩 龔瑞強 龔睿騰 欒雅茵

Allen Kuo	Aurora Wu	Brad Huang
Cathie Chang	Hugo Tang	Joanna Lin
Jamie Lai	Joy & Lucy	Joann Chen
Joyce Yang	Lin,Hui-Ching	Michaela Lex
Roxy Cheng	RIE KUSAKA Sheng Liao	Tahan Lin Thomas Chung
Yu-Chen Huang	Wang chih chieh	Jack 郭世一
Hillson 鄺峻銘	Shao chung 黃紹宗	Brad Huang & Joanna Lin

台灣潛水	即光書房	清筑設計
遇見咖啡館	湖畔工作室	阿英排骨飯
台 11 線白蝦	等一隻貓咖啡	萬豐人力資源
德國風車牌刀具	建中 74 屆 123 班	七奕股份有限公司
方沃國際有限公司	成奕企業有限公司	哈拉影城有限公司
草漯國小五年辛班	高峰國小五年忠班	賦比興業有限公司
一齊飛電影有限公司	拉瑪客海洋貿易中心	大統新創股份有限公司
社會永續發展推廣協會	雋永生命禮儀有限公司	ET Club 車隊及王子玲
親愛的工作室有限公司	藍天電腦股份有限公司	寶時基電子股份有限公司
宏得螺絲工業股份有限公司	社團法人彰化縣白玉功德會	風潮音樂國際股份有限公司
領導力企業管理顧問有限公司	台塑出光特用化學品股份有限公司	
Alpha Human Resource 萬豐人力資源	願所有人都能被這個世界溫柔以待	

特別感謝

本書照片提供：金磊、廖鴻基、張皓然、黑潮基金會、多羅滿賞鯨、
林煜幃、陳玟樺、陸怡堯、貝殼放大、林文龍
電影海報授權（P90, P220）：© 牽猴子整合行銷、海報設計師陳世川

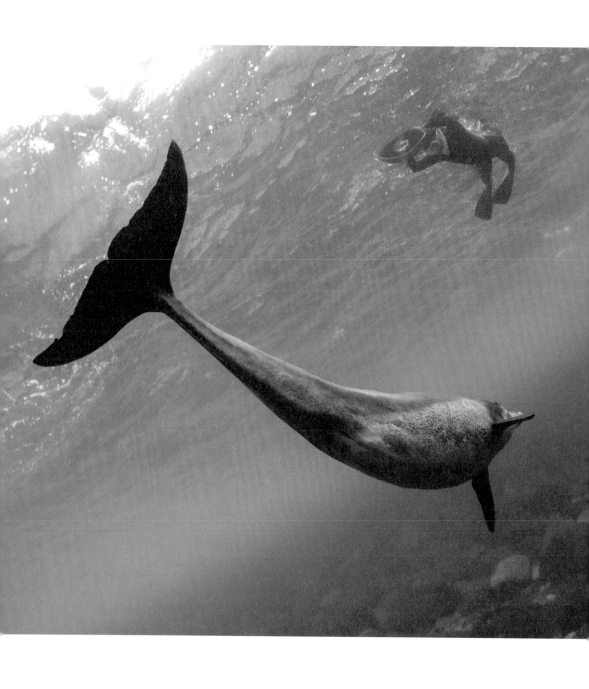

圓神出版事業機構
Eurasian Publishing Group
用心與你對話・視野無限寬廣

如何出版社
Solutions Publishing

www.booklife.com.tw

reader@mail.eurasian.com.tw

Happy Learning 182

島與鯨。海洋之子。 ——《男人與他的海》拍攝紀實

作　　者／黃嘉俊（黑糖導演）
發 行 人／簡志忠
出 版 者／如何出版社有限公司
地　　址／台北市南京東路四段50號6樓之1
電　　話／（02）2579-6600・2579-8800・2570-3939
傳　　真／（02）2579-0338・2577-3220・2570-3636
總 編 輯／陳秋月
主　　編／柳怡如
責任編輯／張雅慧
專案企畫／尉遲佩文
校　　對／黃嘉俊・柳怡如・張雅慧
美術編輯／林雅錚
行銷企畫／詹怡慧・曾宜婷
印務統籌／劉鳳剛・高榮祥
監　　印／高榮祥
排　　版／莊寶鈴
經 銷 商／叩應股份有限公司
郵撥帳號／18707239
法律顧問／圓神出版事業機構法律顧問　蕭雄淋律師
印　　刷／國碩印前科技股份有限公司
2020年4月初版

定價390元　　　　　ISBN 978-986-136-545-9

認識廖鴻基和金磊，彷彿電影《刺激1995》，
我在圍牆外遇見了兩個逃獄成功的同伴。
他們對水、對海、對自由、對自我探索的需求，
就像擱淺陸地，不斷掙扎想躍回海中求生的魚一樣強烈！
海洋，這個舞台實現了他們對生命的渴求，
因為這份勇於不同、忠於自我的勇氣，
讓貧瘠的台灣海洋文學與鯨豚攝影有了養分、有了內容。
透過這部電影、凝視他們的故事，我們一起航向偉大的航道，
讓海洋成為我們的希望與未來，讓台灣人以海為傲！

——《島與鯨。海洋之子。》

◆ **很喜歡這本書，很想要分享**

　　圓神書活網線上提供團購優惠，

　　或洽讀者服務部 02-2579-6600。

◆ **美好生活的提案家，期待為您服務**

　　圓神書活網 www.Booklife.com.tw
　　非會員歡迎體驗優惠，會員獨享累計福利！

國家圖書館出版品預行編目資料

島與鯨。海洋之子。——《男人與他的海》拍攝紀實 / 黃嘉俊著. -- 初版.
-- 臺北市：如何, 2020.04
　　　272 面；17×23公分 --（Happy Learning；182）

　　ISBN 978-986-136-545-9(平裝)
　　1. 紀錄片

987.81　　　　　　　　　　　　　　　　　　　　109000947